男女臉部

描繪攻略

按照角度・年齡・表情的
人物角色素描

YANAMi 著

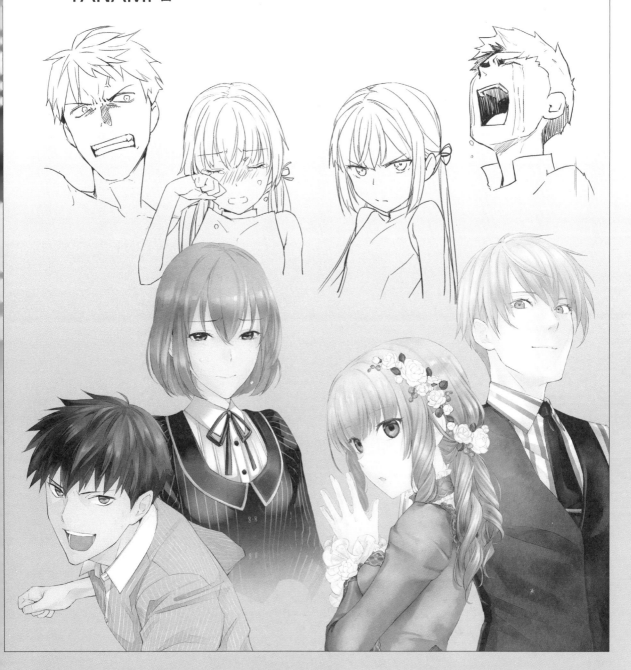

男女區別
描繪 5 大重點

將本書拿在手上的您，或許正抱著「本來打算畫個男孩子，卻變得像是個女孩子」「本來打算畫一名女性，卻變得像男性一樣很粗獷」的煩惱。但只要融會貫通以下 5 個重點，不管是男女哪一種角色，都會有辦法自由自在地呈現出來。

重點 1 女性輪廓是「一個圓」，男性則是「一個圓＋一顆將棋棋子」

如果是正面臉部

要描繪人物角色的臉部時，女性角色要先從「一個圓」抓出形體再進行描繪，而男性角色則是從「一個圓＋一顆將棋棋子」。如此一來，女性就會有一副圓滾滾又很可愛的容貌，而男性就會有顯得下巴明確且容貌精悍。

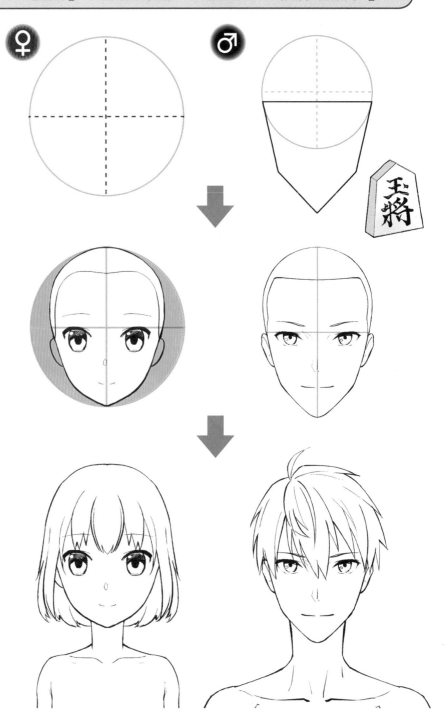

如果是半側面臉部

不光是正面，在描繪其他角度時，女性要先從「一個圓」抓出形體再進行描繪，而男性也同樣要從「一個圓＋一顆將棋棋子」進行描繪。

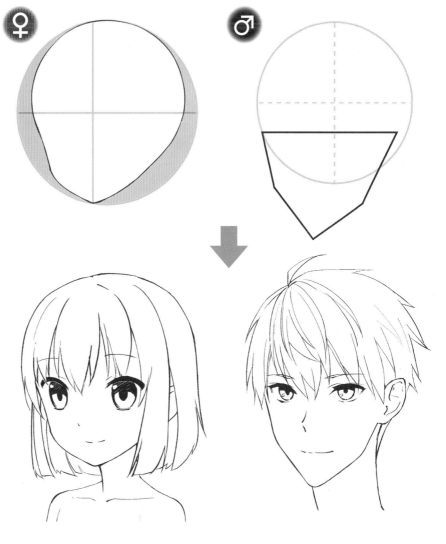

首先第一重要的，就是這個輪廓部分了。只要從這裡開始描繪起，即使是面容酷似如雙胞胎般的兩個人，也能夠描繪出男女區別來。如此一來，能夠描繪的人物角色多樣性，便會大大地拓展開來。

眼睛的形體、鼻子的形體、嘴巴的形體……這些臉部部位，各有其男女上的不同。在漫畫跟插畫當中，有時為了強調特徵，也會加上一些扭曲變形呈現。而在記住特徵不同之處的同時，也去掌握各部位位置的不同之處的話，要區別描繪時就會變得更加容易。

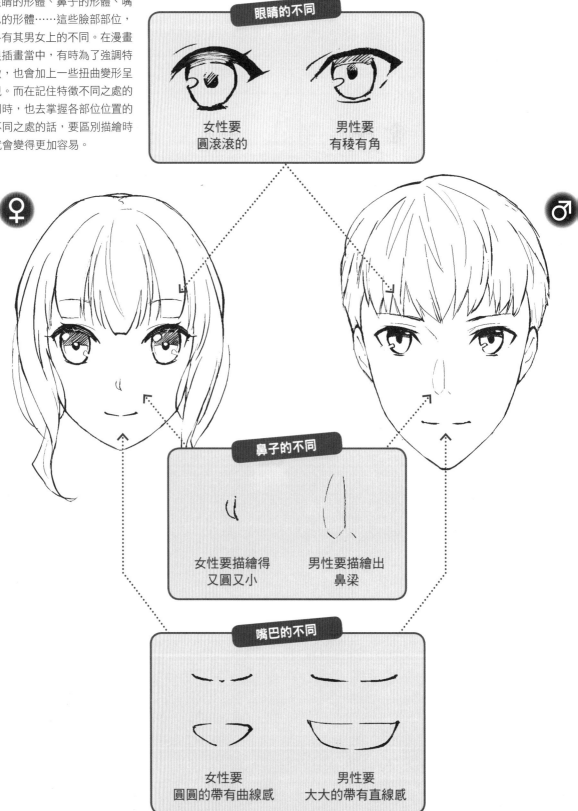

眼睛的不同

女性要
圓滾滾的

男性要
有稜有角

鼻子的不同

女性要描繪得
又圓又小

男性要描繪出
鼻梁

嘴巴的不同

女性要
圓圓的帶有曲線感

男性要
大大的帶有直線感

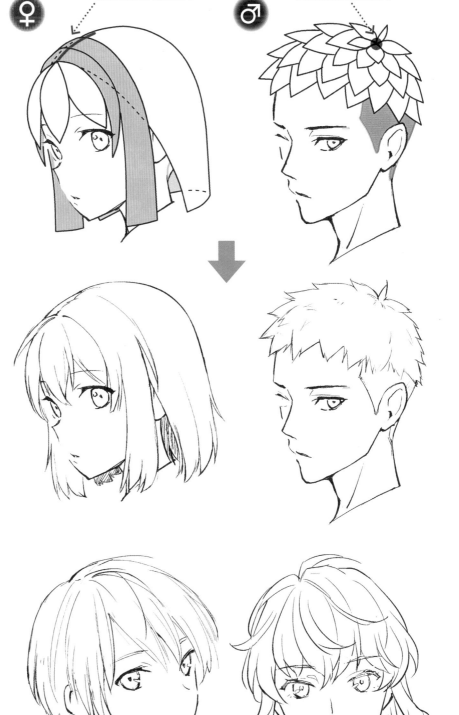

從髮分線傾瀉而下

♀

從髮旋處傾瀉而下

♂

頭髮也一樣，不單只是用來區分男女差別而已，也是一個用來區別描繪角色個性的重要部位。描繪時要掌握男女髮質上的不同跟頭髮流向的不同。

只要掌握了頭髮流向跟男女髮質上的差別，就能夠描繪出看起來是女孩子留的短髮或是看起來是男孩子留的長髮。

短髮的女生

長髮的男生

男性與女性的骨架是不同的。在漫畫・插畫當中，骨架的差異會在經過扭曲變形呈現後受到強調。這時透過改變角度去進行觀看，兩者的差異就會以各種不同的形式呈現出來。只要掌握住在什麼部分會出現男女的差異，那就能夠將男女各種不同角度下的臉部區別描繪出來了。

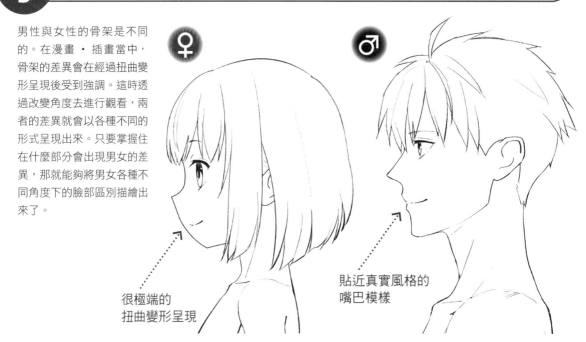

很極端的
扭曲變形呈現

貼近真實風格的
嘴巴模樣

在面向正側面的角度下，可以清楚看出鼻子跟嘴角的男女差異以及扭曲變形呈現的不同。

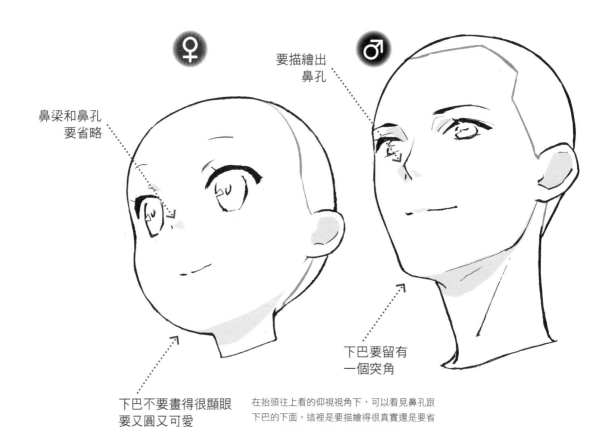

要描繪出
鼻孔

鼻梁和鼻孔
要省略

下巴要留有
一個突角

下巴不要畫得很顯眼
要又圓又可愛

在抬頭往上看的仰視視角下，可以看見鼻孔跟下巴的下面。這裡是要描繪得很真實還是要省略，也是男女區別描繪上的關鍵重點。

在漫畫・插畫當中，特別是描繪女性時，會進行很極端的扭曲變形呈現。也因此，根據角度的不同，看起來很不自然的部分也會跟著顯露出來。所以，去思考要如何掩飾看起來很不自然的地方，在描繪時也是很重要的。

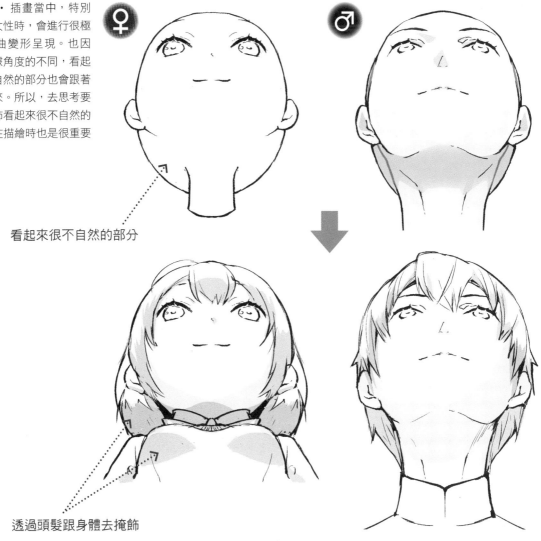

看起來很不自然的部分

透過頭髮跟身體去掩飾

這角度是極端仰視視角的範例。根據扭曲變形程度的不同，下巴周圍跟頭部後面會呈現出不自然感。因此要透過頭髮跟身體巧妙地掩飾掉。

在各個角度下，男女的臉部會出現什麼樣的不同？是要描繪成貼近真實風？還是要進行扭曲變形呈現……？描繪時先思考這一些，就能夠在各種不同角度下，將男女區別描繪出來了。

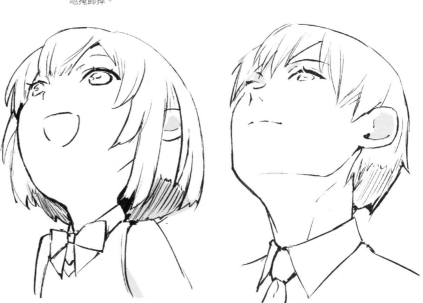

女性要從「一個圓」開始描繪起，男性則是「一個圓＋一顆將棋棋子」。只
要掌握住這個基本要領，再去調整輪廓形狀，就能夠描繪出各種年齡的男女。

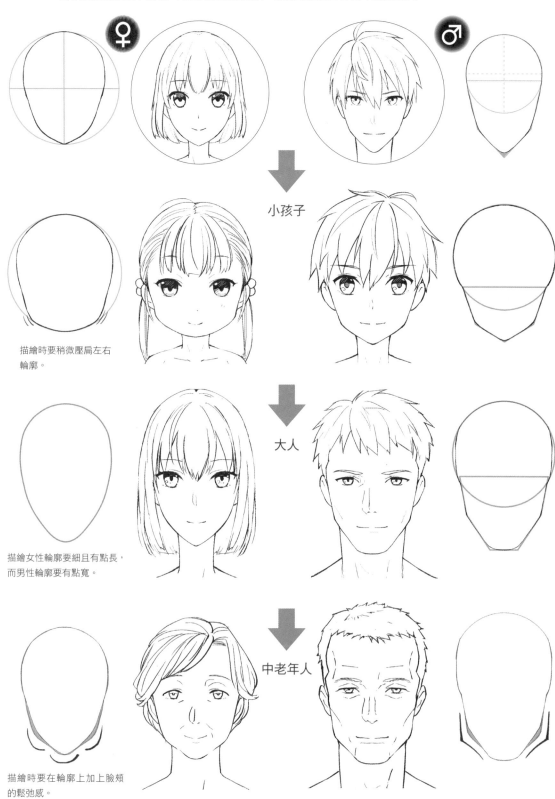

小孩子

描繪時要稍微壓扁左右
輪廓。

大人

描繪女性輪廓要細且有點長，
而男性輪廓要有點寬。

中老年人

描繪時要在輪廓上加上臉頰
的鬆弛感。

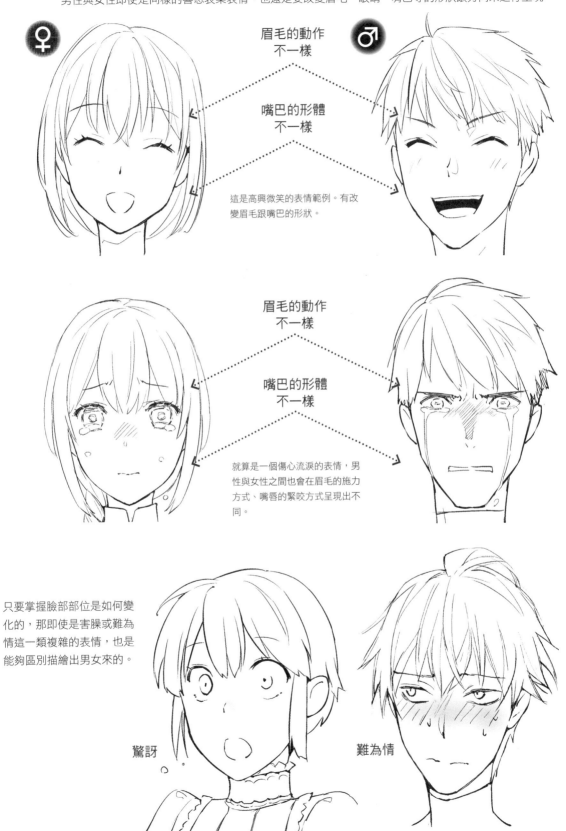

男性與女性即使是同樣的喜怒哀樂表情，也還是要改變眉毛、眼睛、嘴巴等的形狀跟方向來進行呈現。

眉毛的動作不一樣

嘴巴的形體不一樣

這是高興微笑的表情範例。有改變眉毛跟嘴巴的形狀。

眉毛的動作不一樣

嘴巴的形體不一樣

就算是一個傷心流淚的表情，男性與女性之間也會在眉毛的施力方式、嘴唇的緊咬方式呈現出不同。

只要掌握臉部部位是如何變化的，那即使是害臊或難為情這一類複雜的表情，也是能夠區別描繪出男女來的。

驚訝

難為情

9

男女臉部
按照角度・年齡・表情的
人物角色素描
描繪攻略

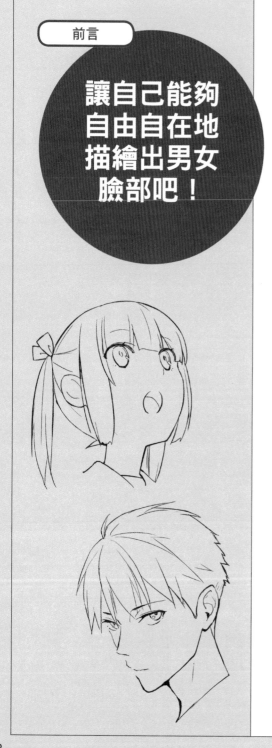

前言

讓自己能夠
自由自在地
描繪出男女
臉部吧！

「來當一名純臉部描繪師吧！」
若是不擔心招來誤會，那這句話就是本書的主題了。

當然，如果能夠將角色身體也描繪出來，那是再好不過了。但是，人物角色最有魅力的地方，還是「臉部」了。我想，將本書拿在手中的您，最想要進步的想必也是人物角色的「臉部」吧！

「角色的身體也要會畫才行」「背景也要畫出來才行」像這樣想東想西，反而令自己變得很怕畫畫的人，相信也大有人在。這樣的話，要不要先試著學習並掌握在會畫之後最開心的「臉部描繪方法」看看呢？

描繪時，將一個真實人物的臉部直接素描出來，是不會變成漫畫・插畫那種風格臉部的。特別是「本來是要描繪一位美少女角色，結果下巴一帶變得好粗獷」「想要描繪一位冷酷的美少年角色，可是在看得到鼻孔的角度下卻沒辦法描繪得很帥氣」……，相信應該有許多人都抱著諸如此類，無法順利描繪出漫畫風格男女的煩惱吧！

因此，本書是專注於畫畫初學者容易遭遇挫折的「男女臉部的區別描繪」這部分並針對如何透過將真實人物進行扭曲變形處理，描繪出可愛女性角色跟帥氣男性角色的「人物角色素描」技術，逐一進行解說。

請您務必試著一面閱讀本書，一面實際動筆作畫，成為一名「能夠自由自在描繪臉部的描繪師」。

如果有辦法讓自己自由地描繪出喜歡的角色的臉部，想必畫畫這件事就會變得很開心。我相信在將來，也會隨之湧起描繪人物角色身體或是描繪背景的熱忱。

將基本臉部區別描繪出來吧！

一開始先描繪正面、側面、半側面的臉部，
以掌握男女區別描繪上的基本要領吧！
只要記住眼睛、鼻子、嘴巴、耳朵
這些臉部部位的大小跟位置，
就能夠很穩定地描繪出
男女不同的臉部。

描繪正面臉部

從正前方所觀看到的臉部，可以很清楚看出男女輪廓形狀上的不同。試著在描繪時，一面去留意眼睛的大小、鼻子跟嘴巴的形狀和臉部部位之間的位置關係吧！

女性就這樣子去描繪吧！

♀ 從一個圓抓出形體並營造出一個很柔軟的輪廓

女性角色只要將臉頰的柔軟感、圓潤感呈現出來，就能夠與男性之間的區別描繪出來。一開始先描繪出一個圓並以曲線削去圓的兩側營造出臉部輪廓。

眼瞼會覆蓋在 1/2 的高度上

1/2

1/4

鼻子下緣會在 1/4 的高度上

上眼瞼會來到頭部高度的 1/2 處。鼻子下緣會來到頭部高度的 1/4 處。只要記住這兩點，臉部協調感就不會容易亂掉。

臉頰的圓弧位置，參考基準就是嘴巴的高度。圓弧位置若是很低，就會是一張圓且年紀小的臉部；而圓弧位置若是很高，就會是一張消瘦的成年人臉部。

◉ 抓出輪廓的形狀

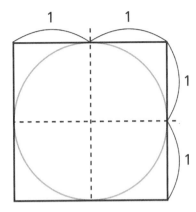

1 描繪一個正圓並畫上十字線。縱向線就會是正中線（通過臉部正中央的線條），而橫向線就會是上眼瞼的位置。

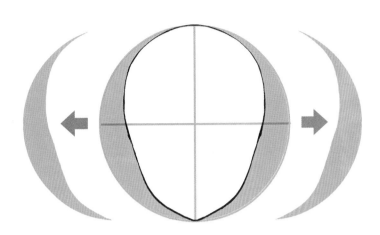

2 削去圓的兩側營造出輪廓。要削去的部分會是一個稍微有些扭曲的新月狀。這裡的重點在於要把眼睛～鼻子高度這一帶多削去一些。描繪時，要仔細觀看削去部分的形狀，而不是臉部的形狀，如此一來就可以描繪得很漂亮。

無法順利掌握扭曲的新月狀時，就先暫時描繪一個很完整漂亮的新月，然後再削去一段如細小草葉般的形狀，這種方法也是 OK 的。

髮際線的高度

上眼瞼的高度

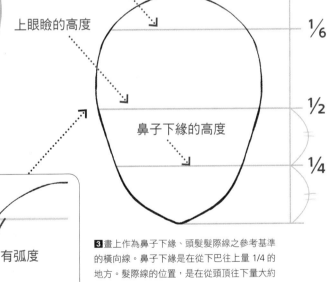

鼻子下緣的高度

1/6

1/2

1/4

先來確認一下輪廓的形狀吧！上眼瞼～鼻小柱這一段高度，其輪廓的線條是會接近筆直的。

有弧度

筆直的

有弧度

3 畫上作為鼻子下緣、頭髮髮際線之參考基準的橫向線。鼻子下緣是在從下巴往上量 1/4 的地方。髮際線的位置，是在從頭頂往下量大約 1/6（將眼睛上面分成 3 等分後的高度）的地方。

● 描繪眼睛

間隔得比 1 顆眼睛
還要再稍微寬一點

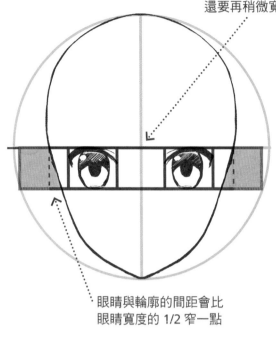

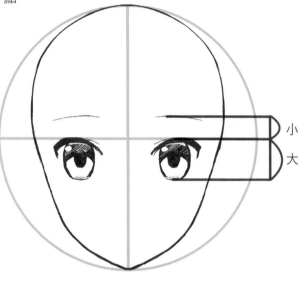

小
大

眼睛與輪廓的間距會比
眼睛寬度的 1/2 窄一點

1 描繪 2 個箱子，使箱子覆蓋在將圓對半切
的橫線上並將眼睛描繪到箱子裡。眼睛與眼睛
的間距，要間隔比 1 顆眼睛寬度還要再稍微
寬一點。

2 描繪眉毛。間距要比 1 顆眼睛的縱向寬度
還要略窄一點。這是一種簡化到比男性眉毛還
要細短的眉毛形狀。

眼睛的長寬比例要 1：1 或者是寬的
比例稍微大一點。描繪時，要想像成
是將正方形的上下稍微壓扁，然後再
將眼睛描繪到箱子裡。

比 1 大一點點

1

很難掌握眼睛形體的時候呢？

HINT

感覺眼睛很複雜很難描繪時，建議可以仔細觀看削去部分的形狀，而不是觀看眼
睛本身。箱子四個角要削去的部分，會是一種類似直角三角形凹陷掉一邊的形
狀。這個三角形的大小會隨著眼睛是上揚還是下垂而所有變化。

眼角上揚 外眼角側的上方三角形要切
除得很小塊。

眼角下垂 內眼角側的上方三角形若是調整得
很小塊，看起來就會是眼角下垂。

◉ 描繪鼻子、嘴巴、耳朵

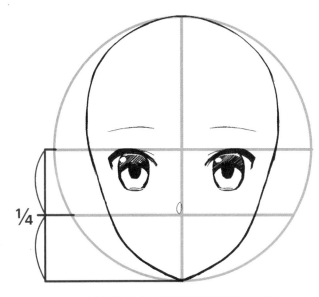

¼

1將形成在鼻子旁邊的高光（光線照射到而變白的部分），描繪在臉部高度 1/4 處的橫向線上呈現出鼻子。

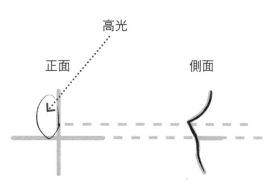

高光

正面　　　　　側面

從側面所觀看到的鼻子會尖尖地突起來，所以描繪起來很簡單，但是從正面所觀看到的鼻子輪廓，描繪起來是很難的。因此在漫畫跟插畫當中，要將鼻子呈現出來時，並不是要去描繪鼻子本身，而是要描繪出光線照射到而變白的部分。

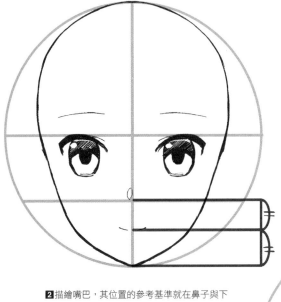

2描繪嘴巴，其位置的參考基準就在鼻子與下巴的中間。位置會比男性來得略低一點。

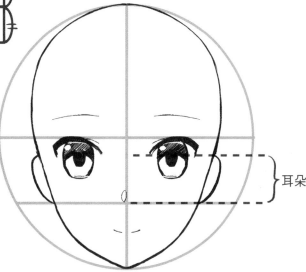

耳朵

3描繪耳朵，如果是一名少女，只要將耳朵描繪在眼睛正中央～鼻小柱這一帶上（位置比青年還要低），就會變得很可愛。

17

◉ 描繪脖子和肩膀

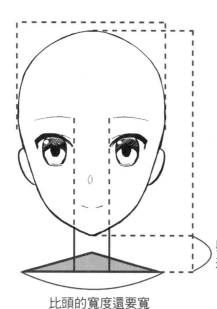

比頭的寬度還要寬

1 抓出脖子的形體。脖子的粗細,參考基準就是眼睛與眼睛的間距寬度。而脖子的長短,差不多和脖子的粗細一樣長。最後描繪一個寬度比頭部還要略寬一點的三角形,營造肩膀的構圖。

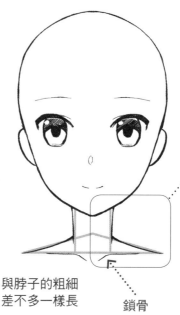

與脖子的粗細
差不多一樣長

鎖骨

2 將三角形的上邊描繪成像是微微凹陷下去的平滑曲線,營造出肩膀的輪廓。脖頸則要配合扭曲變形風格的細瘦脖子,想像成是一個穿過後頸的圓環以捕捉出形體。

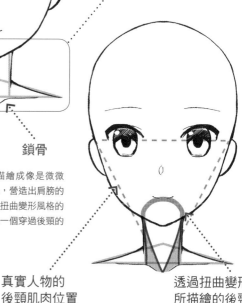

真實人物的
後頸肌肉位置

透過扭曲變形
所描繪的後頸
肌肉位置

3 描繪一個尺寸與頭部差不多一樣大,且會覆蓋到三角形的橢圓,作為軀體的構圖並在兩側描繪出 2 個橢圓,作為肩膀的構圖。

4 描繪出腋窩周圍的凹陷感與鬆弛感,並將軀體與肩膀很自然地連接起來。

◉ 完稿處理

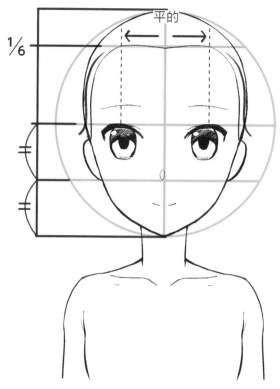

5 描繪髮際線。額頭正中央一帶要幾乎是平的。兩端則是要描繪很和緩的 S 字形。

6 加畫出分成 3 撮的前髮、側髮、後髮，作畫完成（頭髮的描繪方法請參考 P128）。

描繪少女的臉部時，眼睛與眼睛的間距要抓得略為寬一點

POINT

又大又渾圓的少女眼眸，是一種省略掉真實眼睛內眼角的扭曲變形呈現。因此，眼睛與眼睛的間距若是很窄，看起來會像是一副鬥雞眼而出現不協調感。這時只要將間距隔開到有 1 顆眼睛寬或是再更寬一點，就會變得很可愛。

被省略掉的部分

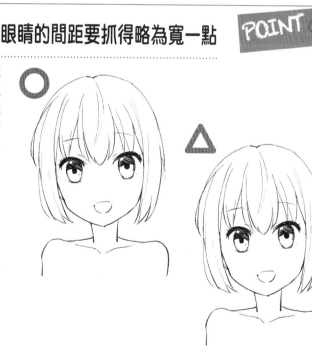

19

● **調整臉部部位的位置** 照著 P15 所決定的臉部位置來作為完稿作品也可以，但有時臉部看起來會有些鬆鬆垮垮的。如果會很在意鬆垮感，只要將眼睛、鼻子、嘴巴稍微往下移一點，就會變得很可愛。

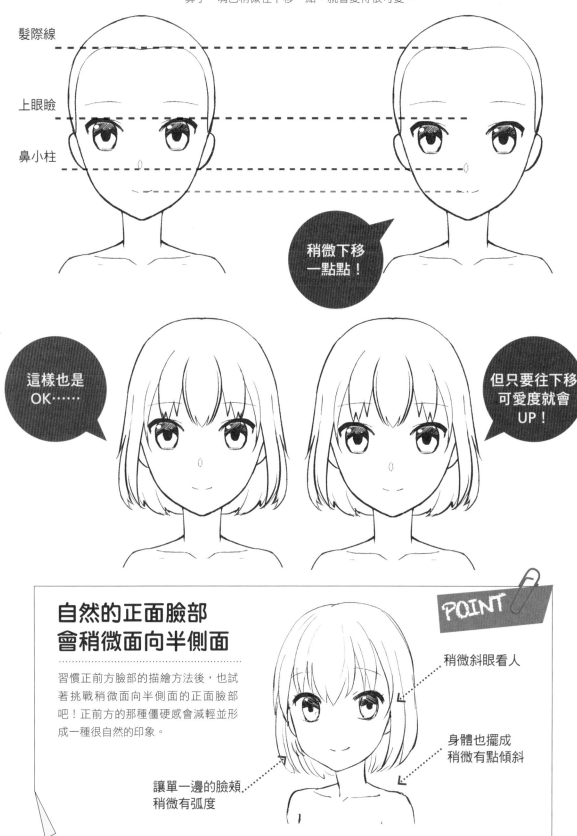

髮際線

上眼瞼

鼻小柱

稍微下移一點點！

這樣也是 OK……

但只要往下移可愛度就會 UP！

自然的正面臉部
會稍微面向半側面

POINT

習慣正前方臉部的描繪方法後，也試著挑戰稍微面向半側面的正面臉部吧！正前方的那種僵硬感會減輕並形成一種很自然的印象。

稍微斜眼看人

身體也擺成稍微有點傾斜

讓單一邊的臉頰稍微有弧度

正面臉部的各種不同變化

沿著描繪方法之步驟描繪過基本的正面臉部後，接著就試著讓人物角色帶有一些變化吧！

將上眼瞼往下移，描繪出半瞇眼睛的角色

表情的描繪方法會在第4章進行詳細的解說，在這裡就先來試著描繪只讓眼角有一些變化，那種很簡單的半瞇眼睛（閉上一半眼睛）吧！將上眼瞼畫成平的，並在原本上眼瞼的位置，淡淡地描繪出一條線條。

若是讓眉毛上挑起來，就會變成有點不可一世的半瞇眼睛角色的感覺。

要描繪眼鏡娘時，鏡框要下一番工夫處理

漫畫風格的女性角色，眼睛很大、耳朵很低，因此若是戴上眼鏡，鏡框（鏡片的框架）就會覆蓋到眼睛。描繪時想要不去擋住眼睛，就需要下一番工夫處理了。

將眼鏡的鏡框加大並使其不要蓋到眼睛的中心。接著再描繪下半框（沒有上邊的框）眼鏡的話，就能夠清楚展現出眼睛神韻了。

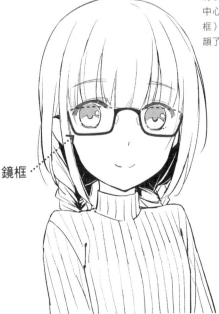

鏡框

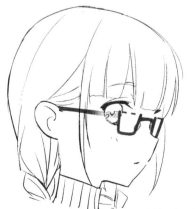

面向側面時，眼鏡的鏡腳不管怎麼樣就是會很容易遮蓋到眼睛。因此需要下一番工夫處理，如削去一部分鏡腳或是描繪一個眼睛不會被擋到的角度。

男性就這樣子去描繪吧！

♂ 以將棋棋子營造出男性化的下巴

女性要從一個圓描繪出臉部，而描繪男性臉部時，則是要透過「一個圓＋一顆倒置的將棋棋子」抓出形狀。如此一來，臉部自然而然就會變成長臉臉型，也就能夠描繪出一張下巴很明確，而且很男性化的臉部。

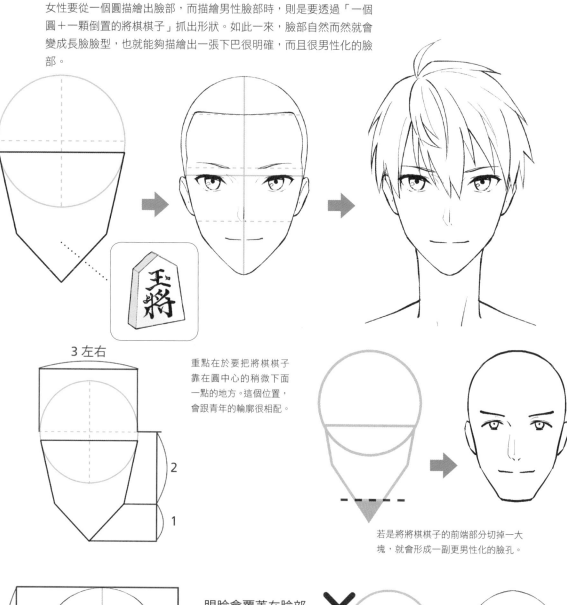

3 左右

重點在於要把將棋棋子靠在圓中心的稍微下面一點的地方。這個位置，會跟青年的輪廓很相配。

若是將將棋棋子的前端部分切掉一大塊，就會形成一副更男性化的臉孔。

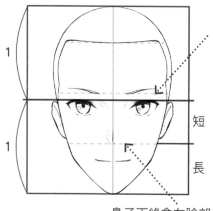

眼瞼會覆蓋在臉部高度的 1/2 處

上眼瞼會來到頭部高度的 1/2 處，這點與女性是相同的。只不過，鼻子跟嘴巴的位置會有所改變，因此在描繪方法之步驟，我們會再詳細解說關於這部分。

短

長

鼻子下緣會在臉部 1/4 處還要高一點的位置上

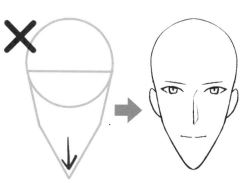

若是把將棋棋子描繪得很細長，或是讓下巴尖突得極端，就會形成一種協調感很差的容貌。

◉ 抓出輪廓的形狀

1 把將棋棋子描繪在圓中心稍微下面一點的地方再抓出形狀。

將棋棋子突角部分稍微削去一些並留下尖角感。參考基準為 7 點的時鐘指針角度（150 度）。

臉頰的突出部分持續到下巴這一段的輪廓，要描繪得又直又平。因為要是帶有圓潤感就會顯得很女性化。

要有直線感

90° 左右

將棋棋子的尖角部分削得圓一點，打造一個不會太細的下巴。

◉ 描繪眼睛

間隔 1 顆眼睛寬

比眼睛高度還要窄一點

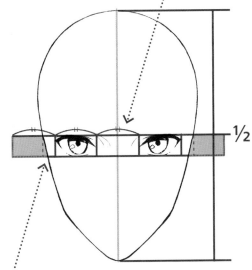

½

間隔是相同的

眼睛與輪廓的間距約是眼睛寬度的 1/3 左右

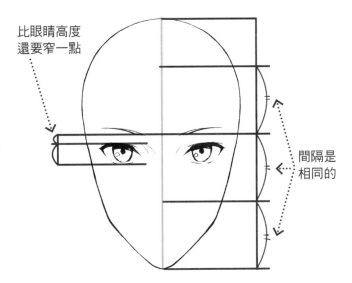

2 描繪一些箱子，使其覆蓋在將臉部高度 2 等分之後的橫線上並將眼睛描繪在箱子裡。眼睛與眼睛的間距，要隔開約 1 顆眼睛寬的空間。

3 間隔出一個比眼睛縱向寬度還要窄一點的空間，描繪出眉毛。眉頭、頭髮髮際線及鼻小柱這三者的間隔，會剛好是均等的。

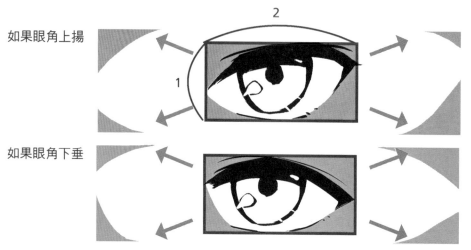

如果眼角上揚

如果眼角下垂

4 打造眼睛形體時，要想像成是從四個角落各自切下一個三角形。眼睛的長寬比例大約是長 1：寬 2。

◉ 描繪鼻子、嘴巴、耳朵

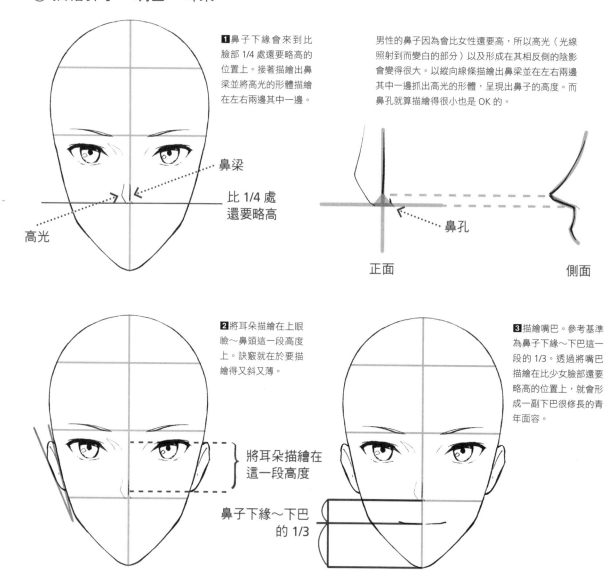

1 鼻子下緣會來到比臉部 1/4 處還要略高的位置上。接著描繪出鼻梁並將高光的形體描繪在左右兩邊其中一邊。

鼻梁

比 1/4 處
還要略高

高光

男性的鼻子因為會比女性還要高，所以高光（光線照射到而變白的部分）以及形成在其相反側的陰影會變得很大。以縱向線條描繪出鼻梁並在左右兩邊其中一邊抓出高光的形體，呈現出鼻子的高度。而鼻孔就算描繪得很小也是 OK 的。

鼻孔

正面　　　　　　　　側面

2 將耳朵描繪在上眼瞼～鼻頭這一段高度上。訣竅就在於要描繪得又斜又薄。

將耳朵描繪在
這一段高度

鼻子下緣～下巴
的 1/3

3 描繪嘴巴。參考基準為鼻子下緣～下巴這一段的 1/3。透過將嘴巴描繪在比少女臉部還要略高的位置上，就會形成一副下巴很修長的青年面容。

● 描繪脖子～肩膀周圍

頭部寬度

頭部高度

頭部高度
的 1/3

頭部寬度的 2 倍多一點

1 抓出脖子與肩膀的構圖。脖子寬度差不多是左右兩顆黑眼珠的間距。描繪一個比頭部寬度還要寬 2 倍多一點的三角形，並將此三角形作為肩膀的構圖。

2 讓脖子一帶有個 M 字形的肌肉。這塊肌肉要描繪成是與肩膀線條很滑順地連接在一起的。脖頸要意識到是曲線狀而不是筆直的並將朝向鎖骨的線條也描繪出來。肩膀的線條則要讓尾端稍微翹起來。

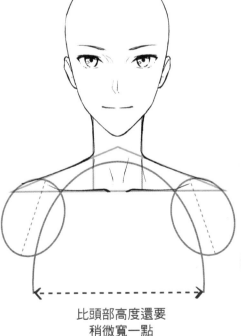

比頭部高度還要
稍微寬一點

3 以橢圓描繪出胸部與手臂根部的構圖。胸部橢圓的寬度，差不多會比頭部高度還要稍微寬一點。

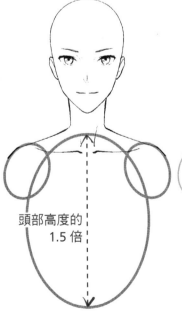

頭部高度的
1.5 倍

描繪在胸部的橢圓，其高度差不多是頭部高度的 1.5 倍長。

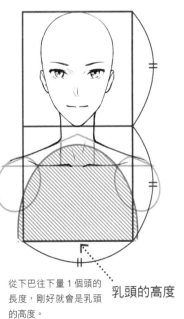

從下巴往下量 1 個頭的長度，剛好就會是乳頭的高度。

乳頭的高度

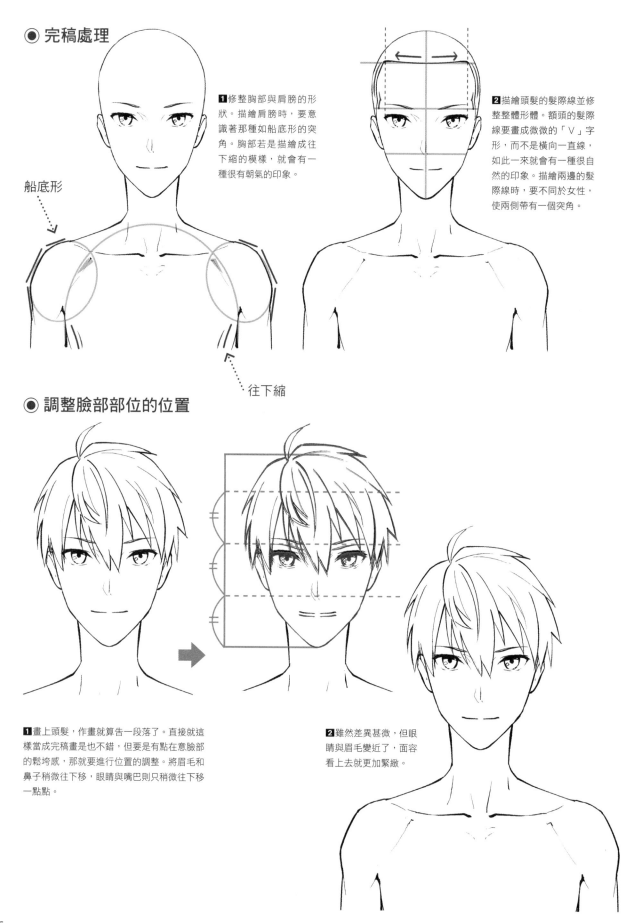

● 完稿處理

1 修整胸部與肩膀的形狀。描繪肩膀時，要意識著那種如船底形的突角。胸部若是描繪成往下縮的模樣，就會有一種很有朝氣的印象。

船底形

往下縮

2 描繪頭髮的髮際線並修整整體形體。額頭的髮際線要畫成微微的「V」字形，而不是橫向一直線，如此一來就會有一種很自然的印象。描繪兩邊的髮際線時，要不同於女性，使兩側帶有一個突角。

● 調整臉部部位的位置

1 畫上頭髮，作畫就算告一段落了。直接就這樣當成完稿畫是也不錯，但要是有點在意臉部的鬆垮感，那就要進行位置的調整。將眉毛和鼻子稍微往下移，眼睛與嘴巴則只稍微往下移一點點。

2 雖然差異甚微，但眼睛與眉毛變近了，面容看上去就更加緊緻。

正面臉部的各種不同變化

要描繪一個很自然的正面姿勢，就要在身體下一番工夫處理

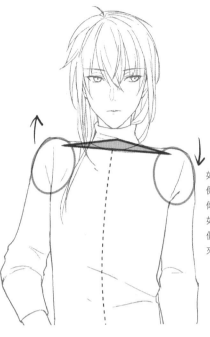

臉部就算是朝向正面的，只要手有稍微動一下，身體還是會移動成半側面。這時只要將脖子以下描繪成是半側面的，就會有一種很自然的印象。

如果很難描繪一個方向是半側面的身體，就試著讓肩膀傾斜，使軀體翹曲起來吧！如此一來那種如機器人般的僵硬感就會獲得減輕，看起來顯得更自然。

男性角色可以戴上多采多姿的眼鏡

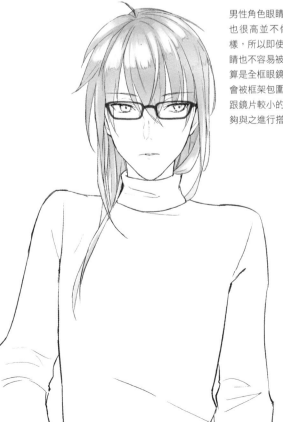

男性角色眼睛並不大，耳朵也很高並不像女性角色那樣，所以即使戴上眼鏡，眼睛也不容易被擋住。因此就算是全框眼鏡（整塊鏡片都會被框架包圍起來的鏡框）跟鏡片較小的眼鏡，也是能夠與之進行搭配的。

這個是在描繪少女臉部時，大部分眼睛都會被擋住的仰視視角側面臉部。但如果是男性角色，就能夠在描繪時不去擋住眼眸，因此視角上的選擇也會變多。

描繪側面臉部

側面臉部，會在額頭、鼻子跟下巴的起伏上出現男女差別。特別是鼻子～下巴的部分，會是男女區別描繪的關鍵重點。訣竅就在於男性要描繪成略為貼近真實風，而女性描繪時則要加強扭曲變形的程度。

女性就這樣子去描繪吧！

♀ 讓鼻頭扭曲變形並尖突起來

在一個圓上加上一個「ㄥ」字形抓出臉部的大略形體並讓鼻子朝上尖起來，如此一來就會形成一副很可愛的側面臉部。男女區別描繪的關鍵重點，就在於省略嘴唇起伏的扭曲變形呈現上。

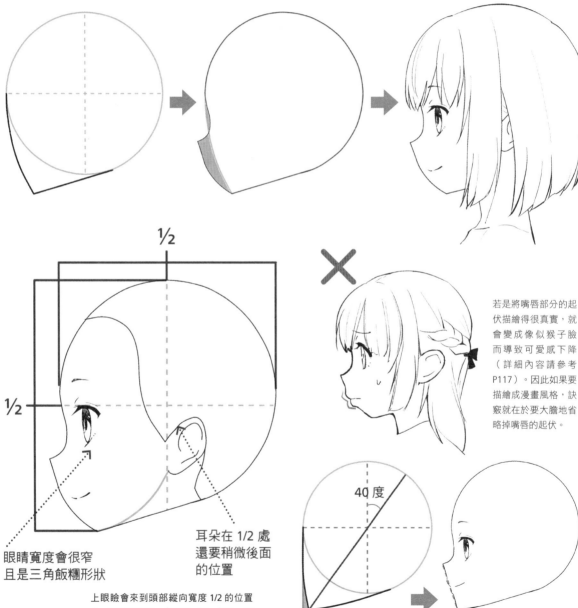

1/2

1/2

眼睛寬度會很窄且是三角飯糰形狀

耳朵在 1/2 處還要稍微後面的位置

若是將嘴唇部分的起伏描繪得很真實，就會變成像似猴子臉而導致可愛感下降（詳細內容請參考 P117）。因此如果要描繪成漫畫風格，訣竅就在於要大膽地省略掉嘴唇的起伏。

上眼瞼會來到頭部縱向寬度 1/2 的位置上，這點跟正面、半側面一樣。但是，眼睛寬度會變窄，而形狀也會大大改變。耳朵位置則是會在額頭到頭部後面這段寬度的 1/2 處再後面一點。

40 度

想要描繪出嘴唇形體時，只要將下巴稍微往前挺出並用些許的起伏進行呈現，就能夠維持住可愛感。

◉ 抓出輪廓形狀

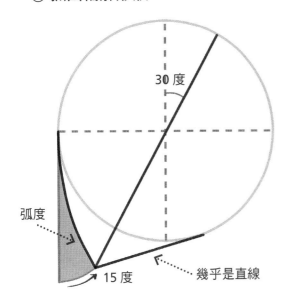

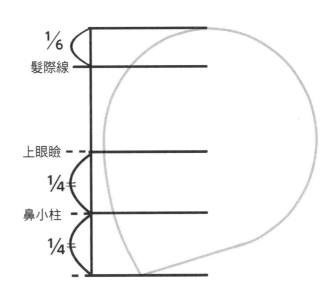

1 在圓的左端描繪一條筆直的縱向線並從該條縱向線往內側挪移約 15 度,描繪一個「L」字形。「L」字形的縱向線部分要很平滑且有個弧度,而橫向線部分則要描寫成幾乎是一條直線。

2 在這裡要先決定好臉部部位的配置。頭部~下巴這一段的 1/2 處就會是上眼瞼的位置。從下巴往上量的 1/4 處,就會是鼻小柱的位置。從頭頂往下量的 1/6 處(將眼睛以上的部分 3 等分後的高度)就會是髮際線的位置。

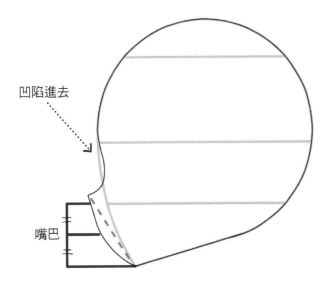

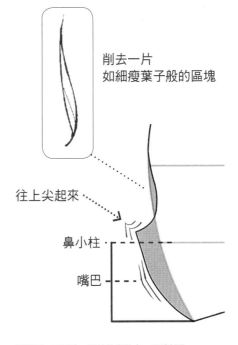

3 營造尖突出去的鼻子形狀。從步驟 2 的構圖讓眼睛部分稍微凹陷進去並讓鼻頭尖起來,接著描繪一條持續到下巴的弧線。嘴唇是位在鼻小柱~下巴這一段的中間,但起伏要省略掉。

4 鼻子~下巴這一段的特寫放大。眼睛部分,要從構圖上薄薄削去一片如細小葉子般的區塊來營造出其形狀。鼻頭則要往上尖起來並使其高度比代表鼻子根處的橫向線還要高。而描繪鼻子~下巴這一段時,則要使嘴巴突出的地方,呈現出稍有弧度的形狀。

◉ 描繪嘴巴、耳朵

1將嘴巴描繪在鼻小柱～下巴這一段的中間。重點在於要將嘴巴描繪成像是往輪廓內側彈跳起那樣。這是唯有漫畫・插畫才會有的扭曲變形呈現。

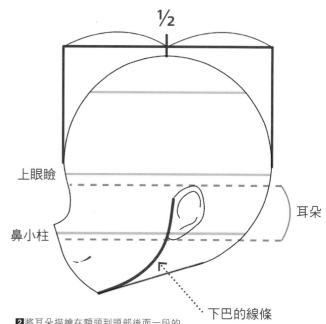

上眼瞼

鼻小柱

耳朵

下巴的線條

2將耳朵描繪在額頭到頭部後面一段的1/2處再更後面一點。而高度只要下移到上眼瞼～鼻小柱這一段稍微下面一點，就會很適合那種年輕稚嫩的容貌。

◉ 描繪眼睛

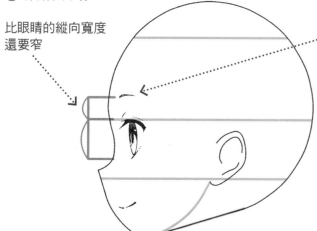

比眼睛的縱向寬度還要窄

眉毛是很短的弧線

1將眼睛描繪在臉部縱向寬度的1/2處並使其覆蓋在上眼瞼之上。眉毛則要隔出一個比眼睛縱向寬度還要略窄的間隔並以很短的弧線進行描繪。

2內眼角的特寫放大。側面的眼睛與正面相比之下，寬度會很窄，而且會有一種彷彿傾斜三角飯糰的形狀（詳細內容請參考P97）。這裡為了呈現出自然的內眼角起伏，要從眉頭將內眼角往內縮10度左右。

10度左右

三角飯糰

● 描繪脖子～肩膀周圍

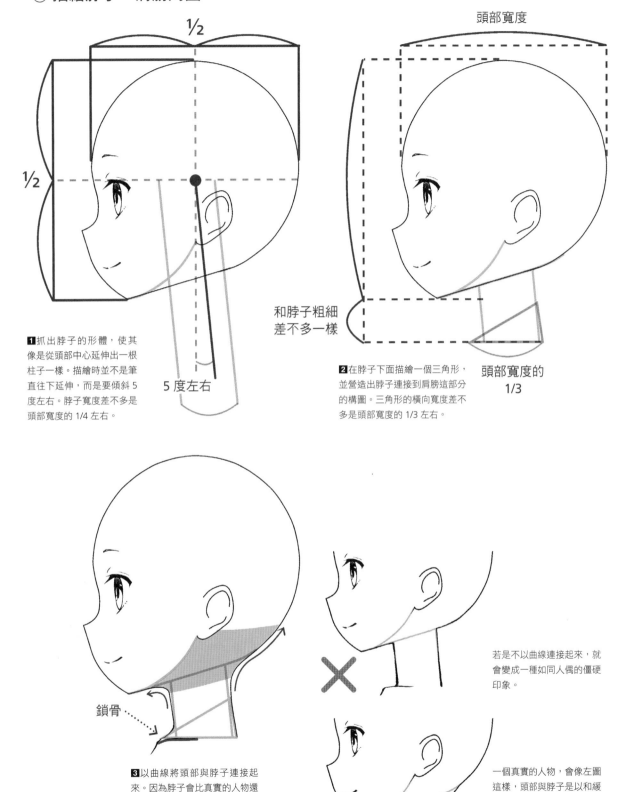

1 抓出脖子的形體，使其像是從頭部中心延伸出一根柱子一樣。描繪時並不是筆直往下延伸，而是要傾斜 5 度左右。脖子寬度差不多是頭部寬度的 1/4 左右。

½

½

5 度左右

頭部寬度

和脖子粗細差不多一樣

2 在脖子下面描繪一個三角形，並營造出脖子連接到肩膀這部分的構圖。三角形的橫向寬度差不多是頭部寬度的 1/3 左右。

頭部寬度的 1/3

鎖骨

3 以曲線將頭部與脖子連接起來。因為脖子會比真實的人物還要細，所以不管是脖子的前面還是後面，都要以一種急轉彎的曲線連接起來。

若是不以曲線連接起來，就會變成一種如同人偶的僵硬印象。

一個真實的人物，會像左圖這樣，頭部與脖子是以和緩的弧線連接起來的。可是在一個漫畫風格的女性角色這樣子描繪的話，下巴看起來會很鬆弛且帶有老態。

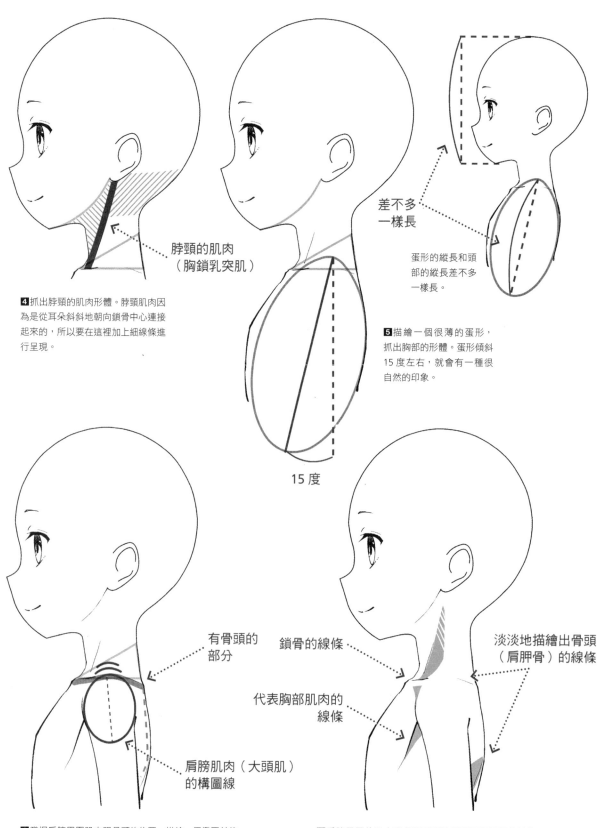

脖頸的肌肉
（胸鎖乳突肌）

4 抓出脖頸的肌肉形體。脖頸肌肉因為是從耳朵斜斜地朝向鎖骨中心連接起來的，所以要在這裡加上細線條進行呈現。

差不多
一樣長

蛋形的縱長和頭部的縱長差不多一樣長。

5 描繪一個很薄的蛋形，抓出胸部的形體。蛋形傾斜15度左右，就會有一種很自然的印象。

15 度

有骨頭的
部分

肩膀肌肉（大頭肌）
的構圖線

6 掌握肩膀周圍肌肉跟骨頭的位置。描繪一個橢圓並使其覆蓋在三角形底邊上，這個橢圓就會是肩膀肌肉的構圖。在橢圓上方，會出現一個中間高起來的骨頭（鎖骨與肩胛骨）形狀。

鎖骨的線條

代表胸部肌肉的
線條

淡淡地描繪出骨頭
（肩胛骨）的線條

7 肩膀周圍的肌肉跟骨頭不要全部都用很鮮明的線條描繪，而是要以在步驟6中掌握到的構圖為基礎並只在有需要的部分加上線條。接著從腋下斜斜地往下拉出一條線，將胸部肌肉也呈現出來（粉紅色的部分，是凹陷得比周圍還要進去，而容易形成陰影的地方）。

◉ 完稿處理

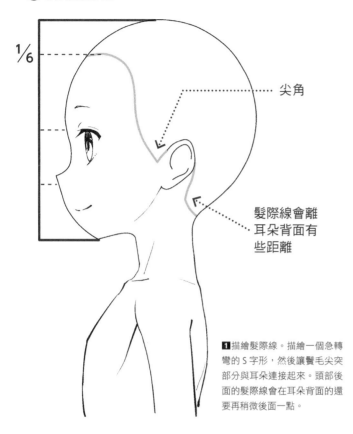

1/6

尖角

髮際線會離
耳朵背面有
些距離

1 描繪髮際線。描繪一個急轉彎的S字形，然後讓鬢毛尖突部分與耳朵連接起來。頭部後面的髮際線會在耳朵背面的還要再稍微後面一點。

將這裡遮住
就會很可愛

2 描繪頭髮，作畫就完成。只要用頭髮將下巴的線條遮住，就會有一種更加年輕稚嫩且更加可愛的印象。

◉ 調整臉部部位的位置

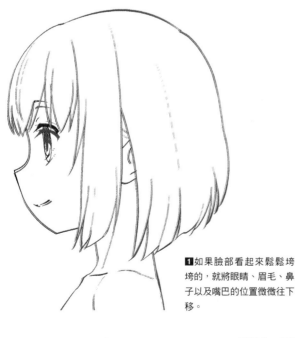

1 如果臉部看起來鬆鬆垮垮的，就將眼睛、眉毛、鼻子以及嘴巴的位置微微往下移。

2 如此一來就成為一張更具可愛感的年輕稚嫩容貌了。

男性就這樣子描繪吧！

♂ 將鼻梁描繪成具有直線感，呈現出精悍的容貌

描繪時，先在一個箱子裡描繪一個蛋形並其下方抓出一個如斜置紙杯般的形狀。男性的鼻子不同於女性那種朝上尖起來的鼻子，要從內眼角傾斜地呈直線延伸出去，如此一來就會形成一種很精悍的容貌。

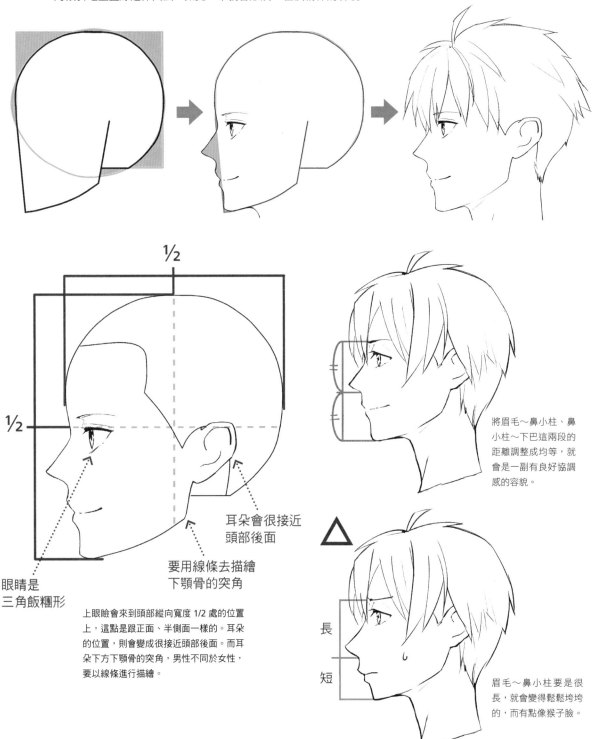

1/2

1/2

眼睛是
三角飯糰形

耳朵會很接近
頭部後面

要用線條去描繪
下顎骨的突角

上眼瞼會來到頭部縱向寬度 1/2 處的位置上，這點是跟正面、半側面一樣的。耳朵的位置，則會變成很接近頭部後面。而耳朵下方下顎骨的突角，男性不同於女性，要以線條進行描繪。

將眉毛～鼻小柱、鼻小柱～下巴這兩段的距離調整成均等，就會是一副有良好協調感的容貌。

△

長

短

眉毛～鼻小柱要是很長，就會變得鬆鬆垮垮的，而有點像猴子臉。

34

◉ 抓出輪廓的形狀

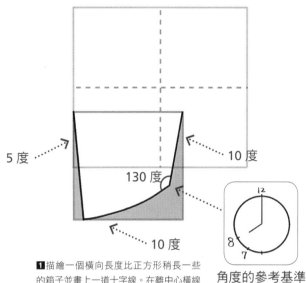

5 度

10 度

130 度

10 度

角度的參考基準

1 描繪一個橫向長度比正方形稍長一些的箱子並畫上一道十字線。在離中心橫線稍微下面靠左邊處，描繪一個正方形並在其內側抓出一個如斜置紙杯般的形狀營造出下巴形體。

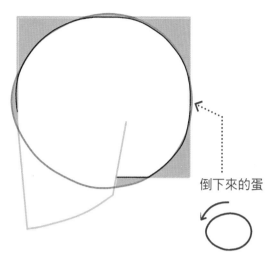

倒下來的蛋

2 描繪一顆倒下來的蛋，使其稍微超出這個橫向長度較長的箱子，抓出頭部的形體（蛋比較尖的部分會來到額頭這一側）。接著稍微削平額頭、頭頂部分、頭部後面。

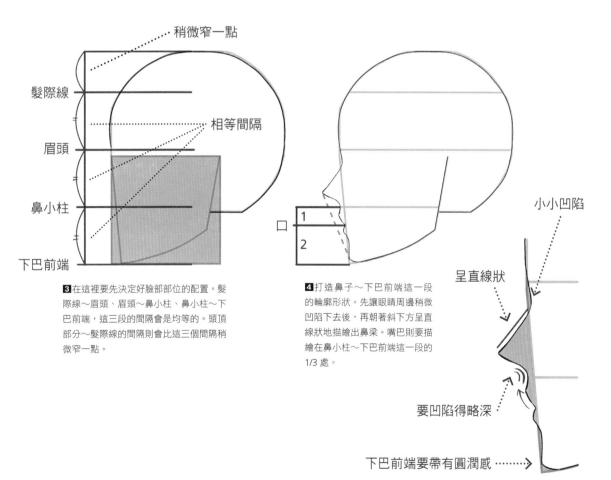

稍微窄一點

髮際線

眉頭

相等間隔

鼻小柱

下巴前端

口 1 2

小小凹陷

呈直線狀

要凹陷得略深

下巴前端要帶有圓潤感

3 在這裡要先決定好臉部部位的配置。髮際線～眉頭、眉頭～鼻小柱、鼻小柱～下巴前端，這三段的間隔會是均等的。頭頂部分～髮際線的間隔則會比這三個間隔稍微窄一點。

4 打造鼻子～下巴前端這一段的輪廓形狀。先讓眼睛周邊稍微凹陷下去後，再朝著斜下方呈直線狀地描繪出鼻梁。嘴巴則要描繪在鼻小柱～下巴前端這一段的1/3 處。

◉ 描繪嘴巴、耳朵

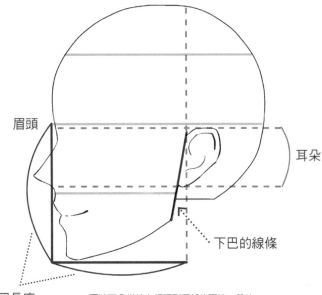

眉頭

耳朵

下巴的線條

相同長度

1 將微笑起來的嘴角，描繪在鼻小柱～下巴這一段的 1/3 高度上。男性將嘴巴描繪成與輪廓連接起來也可以，但若是稍微偏移到輪廓內側一點，扭曲變形的程度就會顯得恰到好處。

2 將耳朵描繪在額頭到頭部後面這一段的 1/2 處還要後面更多的地方。稍微接近頭部後面的這個位置，就會是一種偏真實男性的協調感。耳朵高度則差不多是在眉頭下面一點～鼻子下緣這一段之間。

◉ 描繪眼睛

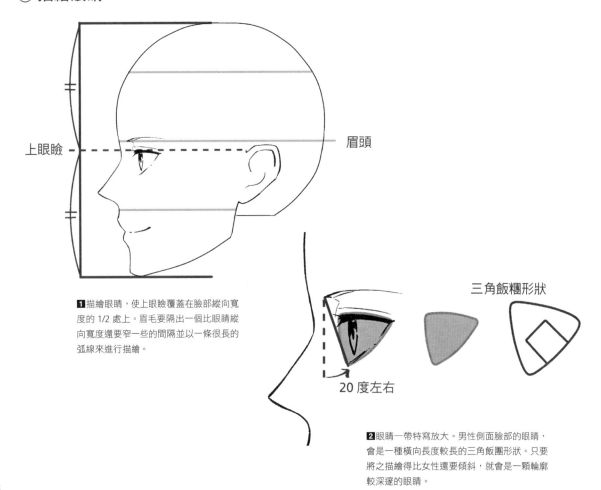

上眼瞼

眉頭

三角飯糰形狀

20 度左右

1 描繪眼睛，使上眼瞼覆蓋在臉部縱向寬度的 1/2 處上。眉毛要隔出一個比眼睛縱向寬度還要窄一些的間隔並以一條很長的弧線來進行描繪。

2 眼睛一帶特寫放大。男性側面臉部的眼睛，會是一種橫向長度較長的三角飯糰形狀。只要將之描繪得比女性還要傾斜，就會是一顆輪廓較深邃的眼睛。

◉ 描繪脖子～肩膀周圍

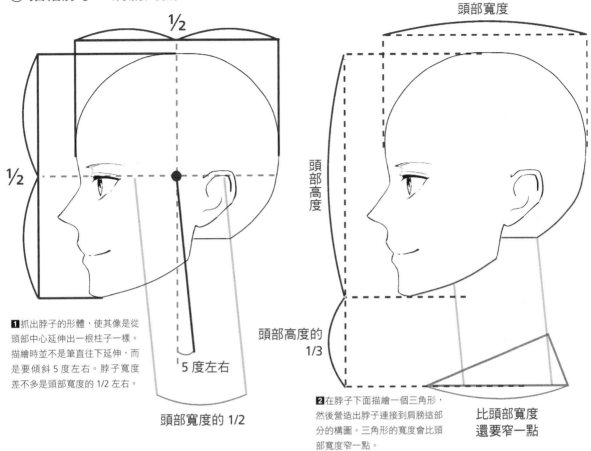

½

½

1 抓出脖子的形體，使其像是從頭部中心延伸出一根柱子一樣。描繪時並不是筆直往下延伸，而是要傾斜5度左右。脖子寬度差不多是頭部寬度的1/2左右。

5 度左右

頭部寬度的 1/2

頭部寬度

頭部高度

頭部高度的 1/3

2 在脖子下面描繪一個三角形，然後營造出脖子連接到肩膀這部分的構圖。三角形的寬度會比頭部寬度窄一點。

比頭部寬度還要窄一點

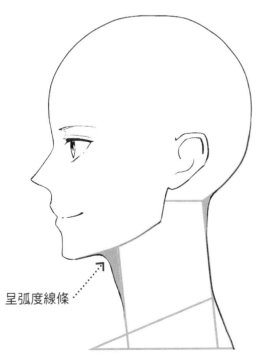

呈弧度線條

3 以平緩的弧線描繪頭部後面（後頸）與喉嚨的部分。下巴底部～喉嚨的這個部分，其弧度形狀會比女性還要來得大。

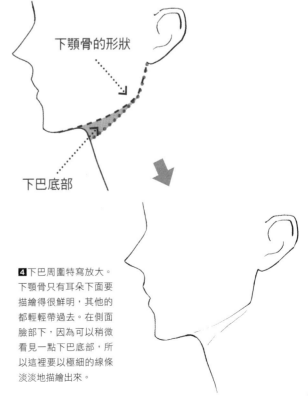

下顎骨的形狀

下巴底部

4 下巴周圍特寫放大。下顎骨只有耳朵下面要描繪得很鮮明，其他的都輕輕帶過去。在側面臉部下，因為可以稍微看見一點下巴底部，所以這裡要以極細的線條淡淡地描繪出來。

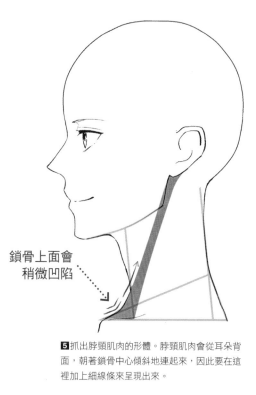

鎖骨上面會
稍微凹陷

5 抓出脖頸肌肉的形體。脖頸肌肉會從耳朵背面，朝著鎖骨中心傾斜地連起來，因此要在這裡加上細線條來呈現出來。

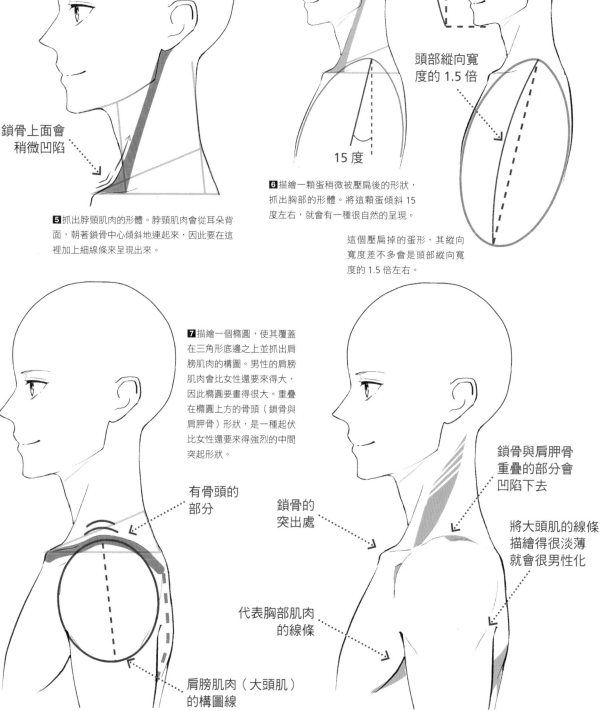

頭部縱向寬度的 1.5 倍

15 度

6 描繪一顆蛋稍微被壓扁後的形狀，抓出胸部的形體。將這顆蛋傾斜 15 度左右，就會有一種很自然的呈現。

這個壓扁掉的蛋形，其縱向寬度差不多會是頭部縱向寬度的 1.5 倍左右。

7 描繪一個橢圓，使其覆蓋在三角形底邊之上並抓出肩膀肌肉的構圖。男性的肩膀肌肉會比女性還要來得大，因此橢圓要畫得很大。重疊在橢圓上方的骨頭（鎖骨與肩胛骨）形狀，是一種起伏比女性還要來得強烈的中間突起形狀。

有骨頭的部分

肩膀肌肉（大頭肌）的構圖線

鎖骨與肩胛骨重疊的部分會凹陷下去

將大頭肌的線條描繪得很淡薄就會很男性化

鎖骨的突出處

代表胸部肌肉的線條

8 以很輕淡的線條描繪肩膀的肌肉跟骨頭。從腋下傾斜地往下拉出一條線並將胸部的肌肉也呈現出來。粉紅色的部分是凹陷得比周圍還要進去的部分。如果要上色跟分出濃淡，就要將這些地方當作是陰影。

● 完稿處理

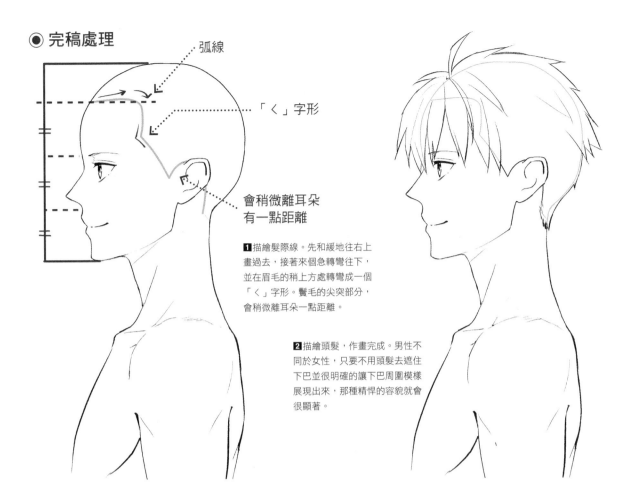

弧線

「く」字形

會稍微離耳朵
有一點距離

1 描繪髮際線。先和緩地往右上
畫過去，接著來個急轉彎往下，
並在眉毛的稍上方處轉彎成一個
「く」字形。鬢毛的尖突部分，
會稍微離耳朵一點距離。

2 描繪頭髮，作畫完成。男性不
同於女性，只要不用頭髮去遮住
下巴並很明確的讓下巴周圍模樣
展現出來，那種精悍的容貌就會
很顯著。

● 調整臉部部位的位置

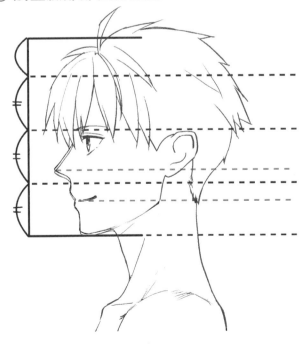

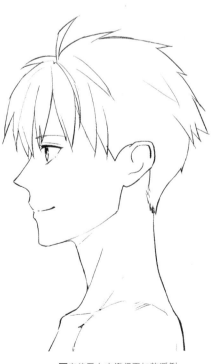

1 如果臉部看起來鬆鬆垮垮的，就將鼻子跟嘴巴稍微往下
移。下巴也一樣要稍微往下移。

2 容貌看上去變得更加乾淨俐
落。

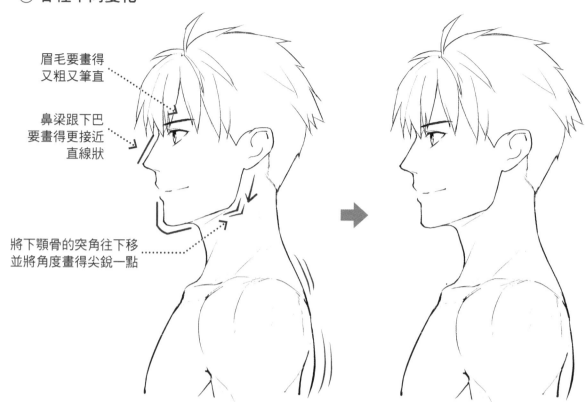

眉毛要畫得
又粗又筆直

鼻梁跟下巴
要畫得更接近
直線狀

將下顎骨的突角往下移
並將角度畫得尖銳一點

如果想要描繪一個更加粗獷一點的青年，那就要讓輪廓
變得更尖尖角角的。脖子跟肩膀則要增加背部這一側的
分量，描繪得很健壯。

只要稍微傾斜一點，側面臉部就會顯得更加自然

POINT

如果習慣正側面的臉部描
繪方法後，那也來試著挑
戰有點半側面的側面臉部
吧！正側面那種很僵硬的印
象會獲得減輕，而有一種
很自然的氣氛感覺。

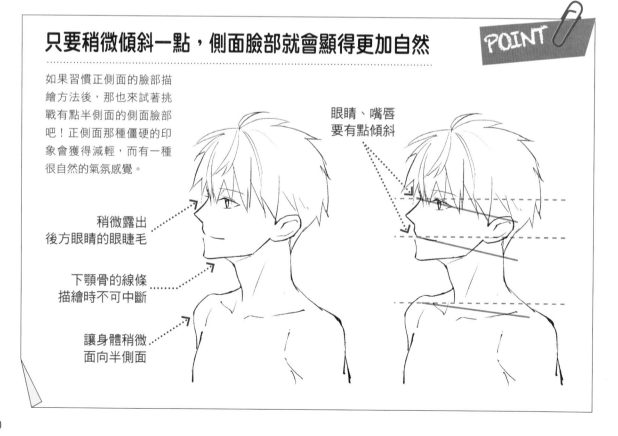

稍微露出
後方眼睛的眼睫毛

下顎骨的線條
描繪時不可中斷

讓身體稍微
面向半側面

眼睛、嘴唇
要有點傾斜

側面臉部搞不定時的
檢查重點

可以清楚看見輪廓起伏的側面臉部，是一種蠻難敷衍過去的視角。在這裡，我們就來看看在「不知為何側面臉部搞不定」時，建議要確認一下的重點與其解決方法吧！

頭部形狀不夠理想 ⋯⋯ **後腦勺頭型的輪廓需要修正**

削去這裡

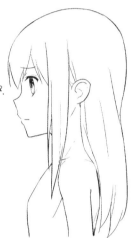 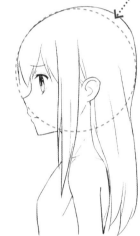 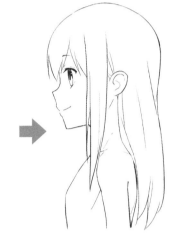

頭部形狀總覺得很笨重，印象感覺很不洗練的時候，就要確認一下頭型輪廓。沿著前髮描繪一個尺寸等同於頭部大小的圓並削去頭部後面超出這個圓的部分。

看上去有戽斗感 ⋯⋯ **改變下巴的方向使其看起來很自然**

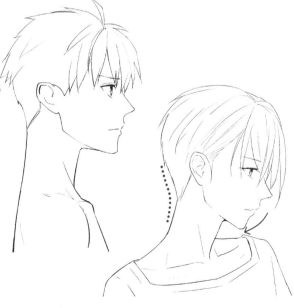 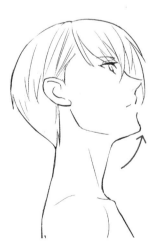

一個脖子扭曲變形得很細瘦的人物角色，很容易會因為些微的協調感差異，導致下巴看上去有戽斗感。很在意這一點時，就試著大膽地擺出挪動下巴的姿勢吧！如此一來，在下巴變得很不顯眼的同時，頭部後面看起來也會很滑順且自然。

讓下巴大大地朝向上方，也能夠緩和下巴的戽斗感。

描繪半側面的臉部

面向半側面的臉部因為會出現景深感，所以似乎很多人都會有著「好難畫！」的這種害怕念頭。但只要記住與正面相比時，眼睛形狀與臉部部位的位置是如何變化的，就會變得相當容易描繪。

女性就這樣子去描繪吧！

♀ 從一個圓抓出一個草莓形狀描繪臉部輪廓

半側面的女性輪廓會是左右非對稱的。這時只要想像一個好像有一點扭曲的草莓形狀，應該就會很容易描繪了。

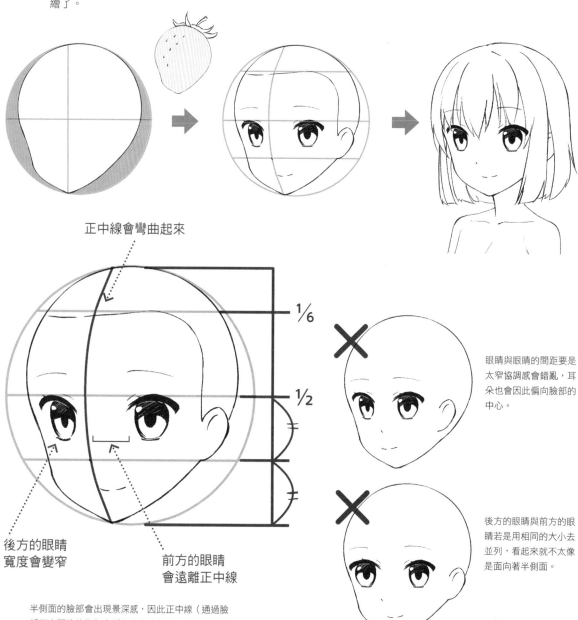

正中線會彎曲起來

1/6

1/2

後方的眼睛寬度會變窄

前方的眼睛會遠離正中線

眼睛與眼睛的間距要是太窄協調感會錯亂，耳朵也會因此偏向臉部的中心。

後方的眼睛與前方的眼睛若是用相同的大小去並列，看起來就不太像是面向著半側面。

半側面的臉部會出現景深感，因此正中線（通過臉部正中間的線條）會偏向左右的其中一邊並彎曲起來。後方的眼睛，寬度看上去會很窄。而前方的眼睛，則會來到稍微遠離正中線的地方。

● 抓出輪廓的形狀

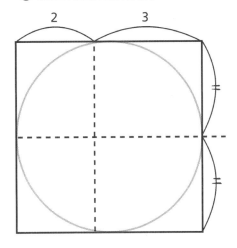

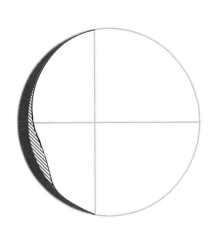

1 描繪一個正圓並描繪一條橫線在高度的一半上。而縱線並不是要描繪在中央，而是要稍微偏移到左邊。

2 削去圓的左側。先削去一塊很薄的新月狀，再接著削去一塊像細小葉子般的形狀。

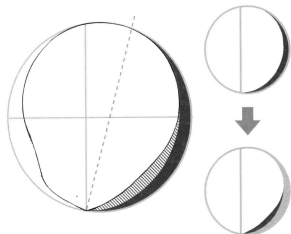

3 削去圓的右側。先削去一塊傾斜的新月狀，再接著削平右側下方。

POINT

一個可愛的臉頰弧度會稍微朝上

雖然這也要看畫風跟個人喜好，但一般來說臉頰後方的輪廓若是能營造出一個稍微朝上的角度，就會變得很可愛。

急
緩

上面的輪廓線要稍微來個急轉彎並將臉頰的弧度營造成是朝上的。

急
緩

在扭曲變形很強烈的畫風，很容易看出臉頰朝上的尖形角度。

43

● 描繪眼睛

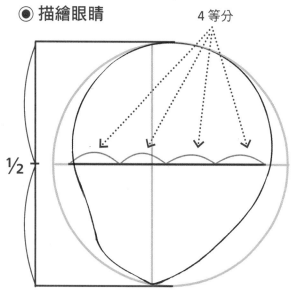

4 等分

1/2

1將通過臉部正中央的橫線分成 4 等分。重點在於劃分時要稍微靠左邊一點點。

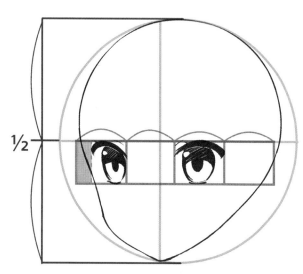

1/2

2在經過 4 等分之後的線條下面描繪 4 個箱子並將眼睛描繪進箱子裡。前方的眼睛，大小差不多跟正面臉部時的眼睛一樣大。後方的眼睛，則要稍微縮短寬度。

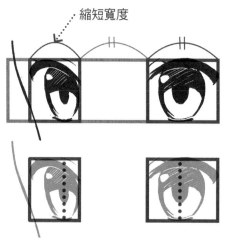

縮短寬度

3眼睛與眼睛的間距，要隔出差不多 1 顆前方眼睛的寬度。後方的眼睛，則要描繪成差不多是前方眼睛寬度的 7 成左右。前方的眼睛，要讓黑眼珠在中央。而後方的眼睛，則是要將黑眼珠描繪成略為靠右。

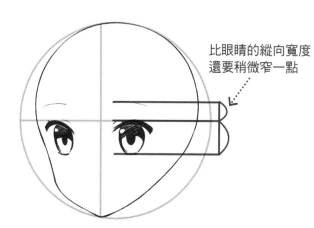

比眼睛的縱向寬度還要稍微窄一點

4描繪眉毛。抓出一個比眼睛的縱向寬度還要稍微窄一些的距離。如果是一個扭曲變形很強烈的大眼睛角色，那再隔開得稍微寬一點也 OK。

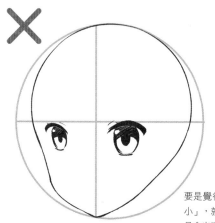

✕

要是覺得「在遠方的事物應該就要看起來很小」，就連後方眼睛的縱向寬度都縮短的話，是會出現不協調感的。這是因為後方的眼睛並沒有離得極端的遠，所以縱向寬度幾乎不會出現差別。

？ ▲

這個也是常見的類型。若是有描繪頭髮時，乍看之下會顯得很普通，但其實前方的眼睛與耳朵的距離太過接近了。根據畫風跟個人喜好的不同，這樣也是可以，但很容易看起來很平面，因此要避免。

◉ 描繪鼻子、嘴巴、耳朵

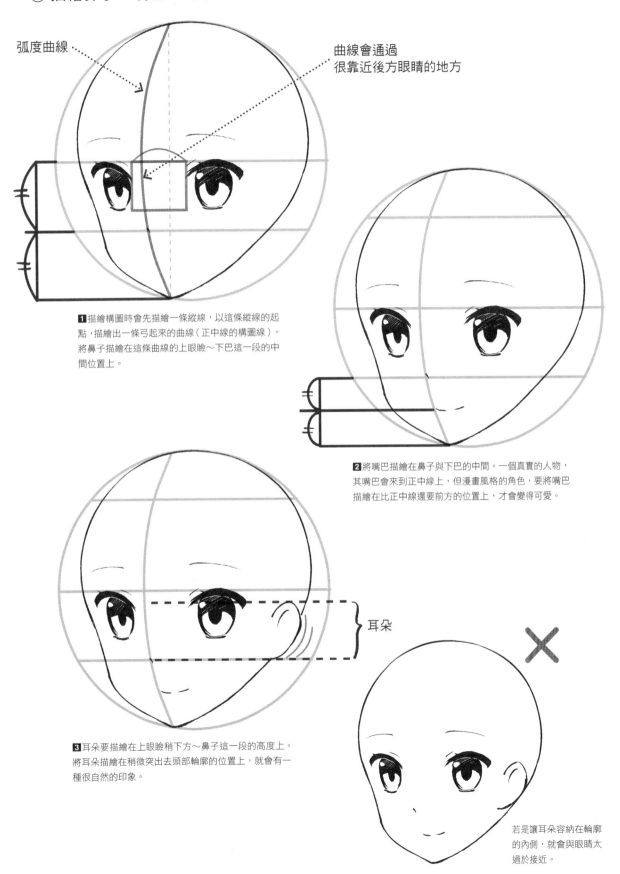

弧度曲線

曲線會通過
很靠近後方眼睛的地方

1 描繪構圖時會先描繪一條縱線，以這條縱線的起點，描繪出一條弓起來的曲線（正中線的構圖線）。將鼻子描繪在這條曲線的上眼瞼～下巴這一段的中間位置上。

2 將嘴巴描繪在鼻子與下巴的中間。一個真實的人物，其嘴巴會來到正中線上，但漫畫風格的角色，要將嘴巴描繪在比正中線還要前方的位置上，才會變得可愛。

3 耳朵要描繪在上眼瞼稍下方～鼻子這一段的高度上。將耳朵描繪在稍微突出去頭部輪廓的位置上，就會有一種很自然的印象。

耳朵

若是讓耳朵容納在輪廓的內側，就會與眼睛太過於接近。

◉ 描繪脖子～肩膀周圍

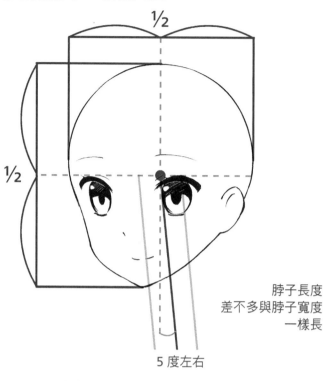

1/2

1/2

5 度左右

脖子長度
差不多與脖子寬度
一樣長

❶ 抓出脖子的形體，使其像是從頭部中心延伸出一根柱子一樣。描繪時並不是筆直往下延伸，而是要傾斜 5 度左右。脖子的寬度差不多是頭部寬度的 1/4 左右。

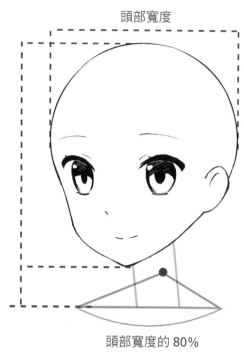

頭部寬度

頭部寬度的 80%

❷ 在脖子的下面描繪一個無左右對稱的三角形，抓出肩膀周圍的形體。三角形寬度的參考基準差不多是頭部寬度的 80% 左右。

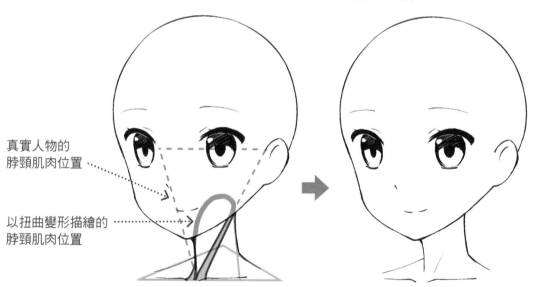

真實人物的
脖頸肌肉位置

以扭曲變形描繪的
脖頸肌肉位置

❸ 將脖頸的肌肉描繪得非常含蓄。漫畫風格的角色不同於真實的人物，其脖子會很細，因此脖頸的肌肉要扭曲變形得很小一塊。描繪時要想像成是一個穿過後頸的圓圈。

脖子要讓線條的兩端微微反仰起來並與頭部跟肩膀很滑順地連接起來。

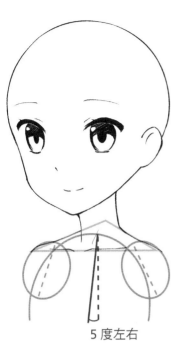

5 度左右

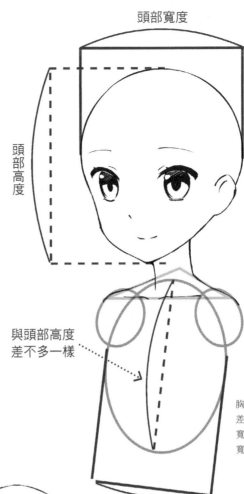

頭部寬度

頭部高度

與頭部高度
差不多一樣

頭部寬度的
80% 左右

胸部橢圓的縱向寬度，
差不多與頭部高度一樣
寬。橫向寬度則是頭部
寬度的 80% 左右。

4 描繪橢圓形抓出肩膀跟胸部的形體。訣竅在於胸部的
橢圓要與脖子呈反方向傾向約 5 度左右。雙肩的橢圓
雖然兩邊尺寸一樣大，但是後方肩膀的橢圓與軀體重疊
的部分會稍微多一些。

與正面之間的比較

5 修整胸部與肩膀的形體。範例圖的紅色部分就是肩
膀。如果是半側面角度，前方的肩膀看起來會很寬，而
後方的肩膀則會被胸膛遮住一大半。

6 描繪腋下。前方的肩膀因為會比胸部還要來得前面，
所以前方的腋下要描繪的線條會覆蓋在胸部上面。而後
方的腋下則要增加分量，使胸部的曲線岔成兩條，描
繪出鬆弛感。

◉ 完稿處理

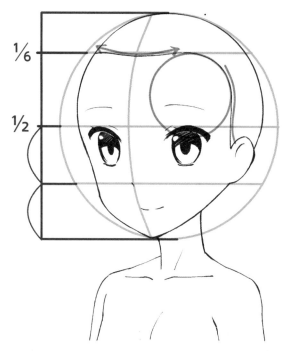

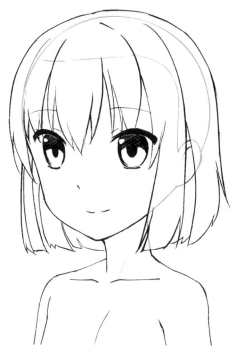

1 描繪髮際線。額頭中央的髮際線是一條稍有一點弧度的線條。頭部側面的髮際線，要用一種和緩的 S 字形並沿著一個大圓形的弧度進行描繪。後方的頭部側面髮際線，在這個角度下則是看不到的。

2 將前髮分成 3 撮描繪並抓出兩側頭髮、後方頭髮的形體，然後後修整髮梢，作畫完成（頭髮描繪方法的詳細內容請參考 P130）。

◉ 調整臉部部位的位置

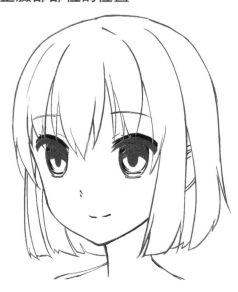

1 直接這樣子雖然也是很可愛，但若是調整一下臉部部位的位置，就會變得更加可愛。這裡是將眼睛、鼻子的位置稍微往下移一點點。

2 在調整修飾下，臉部的鬆垮感變少並成為一個印象很年輕稚嫩又可愛的角色。

角色處於直立姿勢下
感覺很僵硬時該怎麼處理？

P42～P48 都是為了掌握描繪方法的基本要領才描繪直立姿勢。這個姿勢在比較小張的插畫裡並不會讓人很在意，但在比較大張的插畫裡，有時會感覺「有點僵硬好像機器人一樣」。在這個時候，只要稍微讓眼睛跟肩膀加上一點傾斜，就會有一種很自然的印象了。

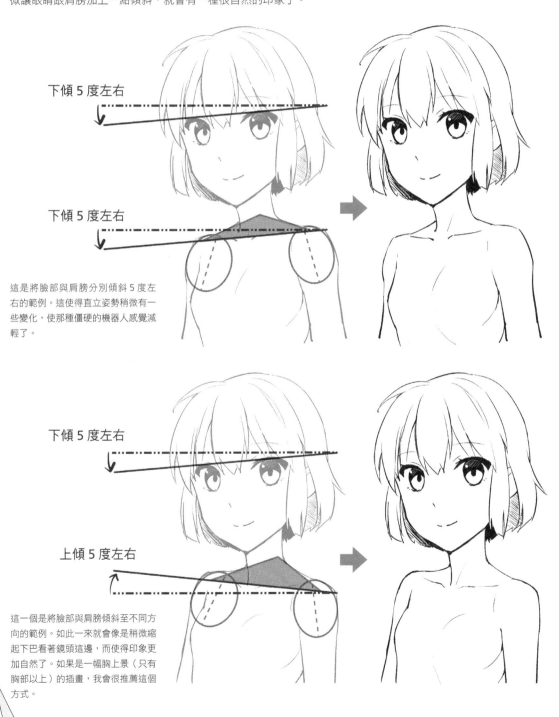

下傾 5 度左右

下傾 5 度左右

這是將臉部與肩膀分別傾斜 5 度左右的範例。這使得直立姿勢稍微有一些變化，使那種僵硬的機器人感覺減輕了。

下傾 5 度左右

上傾 5 度左右

這一個是將臉部與肩膀傾斜至不同方向的範例。如此一來就會像是稍微縮起下巴看著鏡頭這邊，而使得印象更加自然。如果是一幅胸上景（只有胸部以上）的插畫，我會很推薦這個方式。

男性就這樣子去描繪吧！

♂ 讓將棋棋子偏向左右的其中一邊繪製下巴

在正面的臉部，是將「一顆將棋棋子」加在「一個圓」上面再進行描繪的。而在半側面的臉部，則要稍微將將棋棋子扭曲，使其偏向左右的其中一邊抓出下巴的形體。

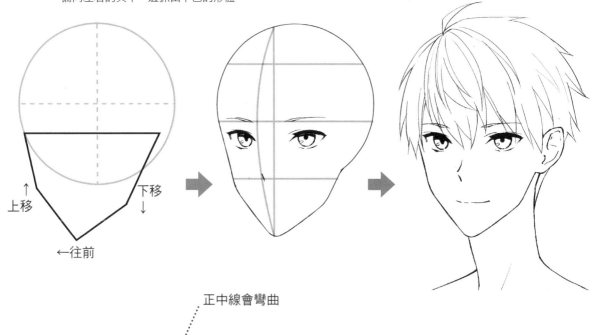

上移 ↑　　　下移 ↓

←往前

正中線會彎曲

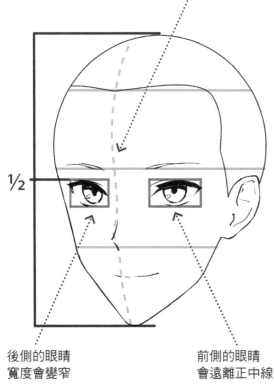

1/2

後側的眼睛
寬度會變窄

前側的眼睛
會遠離正中線

後側的眼睛寬度會變窄這一點以及前側的眼睛會遠離正中線這一點，與女性是相同的。而男性的鼻梁會很挺，因此半側面的鼻子要以「く」字形進行呈現。

前方的眼睛若是很接近正中線，左右兩邊的眼睛會靠得太近而看起來很怪。

若是以相同大小去描繪前方的眼睛與後方的眼睛，看起來就不像是面向半側面的臉部。

◉ 抓出輪廓的形狀

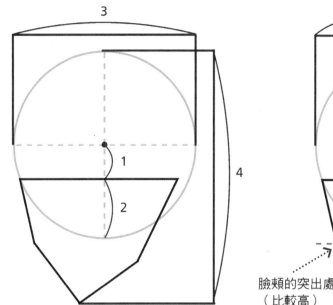

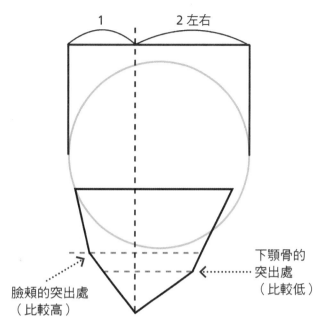

臉頰的突出處
（比較高）

下顎骨的
突出處
（比較低）

1 描繪一個正圓並將將棋棋子描繪在離圓中心稍微下面靠左之處。在半側面臉部，將棋棋子要描繪成一種橫向長度較長一點的扭曲形狀。

2 將棋棋子的左側突角，就會是臉頰的突出處。右側的突角則會是下顎骨的突出部分。訣竅就在於要將左側這一邊的突角描繪在比較高的位置。而朝下的尖角部分就會是下巴的前端。要先畫好一條通過這個尖角部分的筆直縱向線。

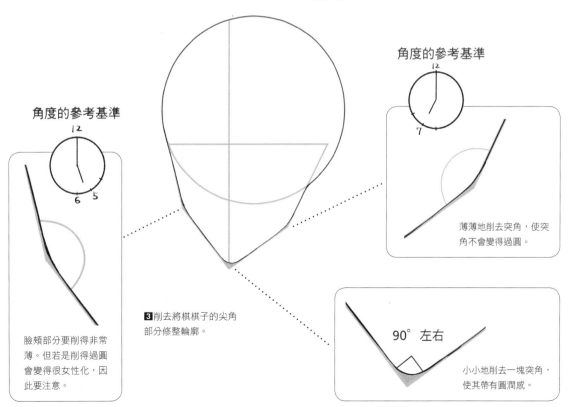

角度的參考基準

角度的參考基準

薄薄地削去突角，使突角不會變得過圓。

3 削去將棋棋子的尖角部分修整輪廓。

臉頰部分要削得非常薄。但若是削得過圓會變得很女性化，因此要注意。

90°左右

小小地削去一塊突角，使其帶有圓潤感。

51

● 描繪眼睛

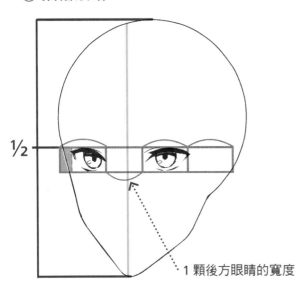

1/2

1 顆後方眼睛的寬度

1 描繪眼睛，使上眼瞼覆蓋在臉部縱向寬度的 1/2 處。後方眼睛的寬度要描繪得比前方眼睛略窄一點。關鍵重點在於男性眼睛與眼睛的間隔會比女性來得窄，而且要間隔「1 顆後方眼睛的寬度」。

比基準還要窄（70%）　　基準寬度

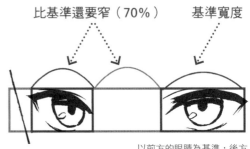

以前方的眼睛為基準，後方的眼睛就會是 70% 左右的寬度。眼睛與眼睛的間距也會是 70% 左右。

黑眼珠的中心

前方的眼睛，其黑眼珠的位置就是眼睛寬度的中央。而後方的眼睛，其黑眼珠則會略為偏右。

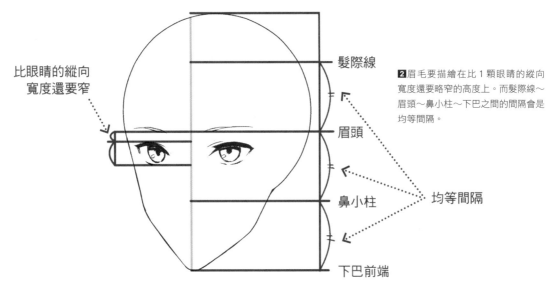

比眼睛的縱向寬度還要窄

髮際線

眉頭

鼻小柱

下巴前端

均等間隔

2 眉毛要描繪在比 1 顆眼睛的縱向寬度還要略窄的高度上。而髮際線～眉頭～鼻小柱～下巴之間的間隔會是均等間隔。

眼睛與眉毛的間隔會比眼睛的縱向寬度還要略窄一點　POINT

眼睛與眉毛的距離，差不多會比眼睛的縱向寬度還要略窄一點。這個比例不管是渾圓的女性眼睛，還是細長的男性眼睛，幾乎都是一樣的。

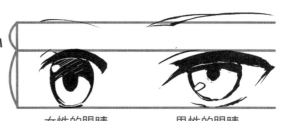

比眼睛的縱向寬度還要窄

女性的眼睛　　男性的眼睛

◉ 描繪鼻子、嘴巴、耳朵

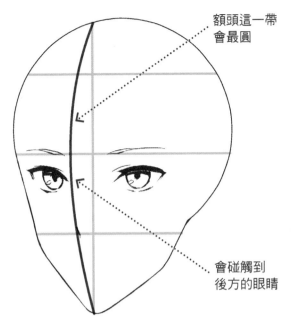

額頭這一帶
會最圓

會碰觸到
後方的眼睛

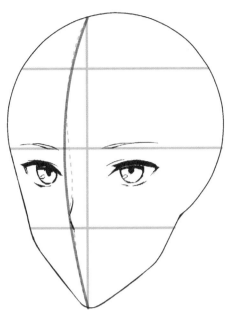

1 從下巴延伸出一條弓狀的曲線，描繪正中線的構圖線。這條線要描繪成在額頭一帶是最圓的。接著將鼻子下緣描繪在眉頭～下巴這一段的中間並與正中線相接的部分上。

2 描繪鼻梁，使鼻子頂端碰觸到正中線。鼻梁～鼻子下緣這一段會是一個很簡單的「く」字形。

3 將嘴巴描繪在鼻子下緣～下巴這一段的 1/3 處。訣竅在於要將嘴巴從正中線的中央稍微往前方挪移。嘴巴位置若是太過低，鼻子下面看起來就會像是拉長了一樣，因此要注意。

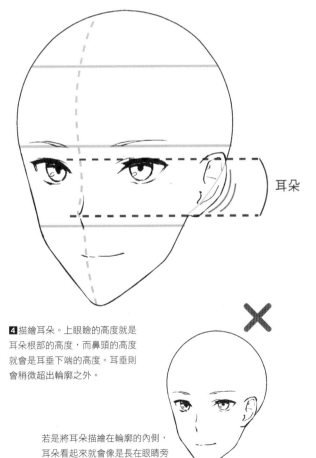

耳朵

4 描繪耳朵。上眼瞼的高度就是耳朵根部的高度，而鼻頭的高度就會是耳垂下端的高度。耳垂則會稍微超出輪廓之外。

若是將耳朵描繪在輪廓的內側，耳朵看起來就會像是長在眼睛旁邊而已。

● 描繪脖子～肩膀周圍

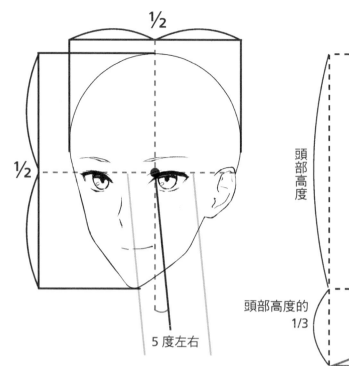

½

½

5 度左右

1 將脖子傾斜地描繪在下巴尖角部分還要略為後面一點的地方。男性不同於女性，脖子會很大，粗細程度會比頭部橫向寬度的一半還要稍微細一點。

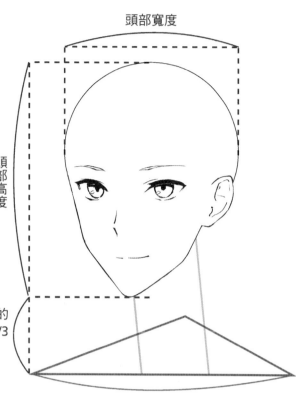

頭部寬度

頭部高度

頭部高度的 1/3

頭部寬度的 1.5 倍

2 在脖子下面描繪一個左右非對稱的三角形，抓出肩膀周圍的形體。三角形的寬度參考基準，為頭部寬度的 1.5 倍左右。

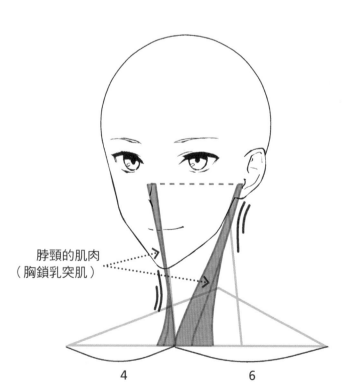

脖頸的肌肉
（胸鎖乳突肌）

4　　　6

3 抓出脖頸肌肉（胸鎖乳突肌）的形體。這塊肌肉會從耳朵背面持續到鎖骨的中心並很滑順地將頭部與脖子連接起來。

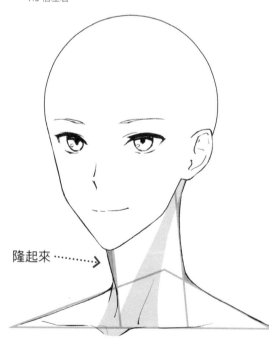

隆起來 ‥‥‥>

4 用滑順的線條將頭部、脖子、肩膀連接起來並修整形體，讓喉結部分隆起來。

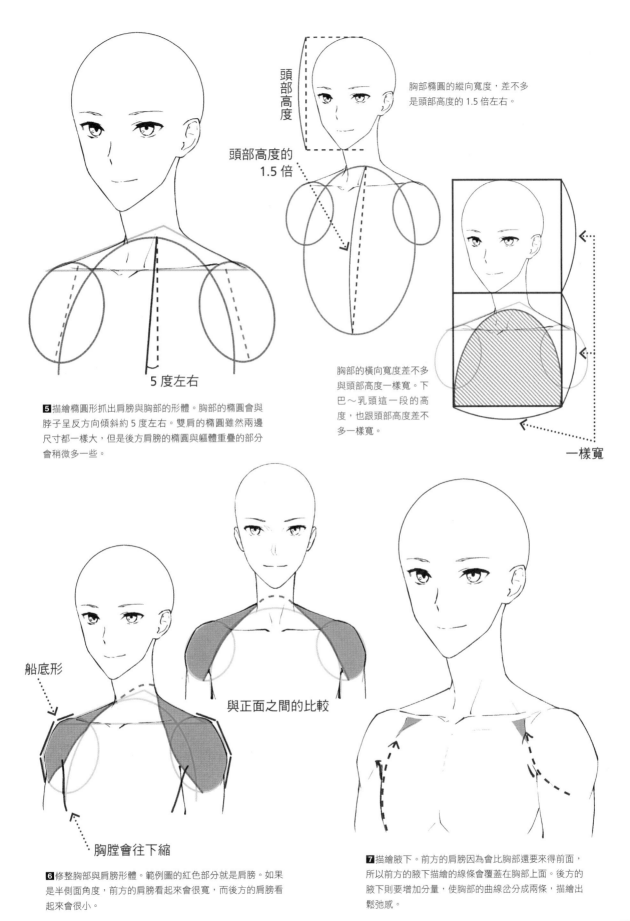

頭部高度

頭部高度的
1.5 倍

胸部橢圓的縱向寬度，差不多
是頭部高度的 1.5 倍左右。

5 度左右

5 描繪橢圓形抓出肩膀與胸部的形體。胸部的橢圓會與脖子呈反方向傾斜約 5 度左右。雙肩的橢圓雖然兩邊尺寸都一樣大，但是後方肩膀的橢圓與軀體重疊的部分會稍微多一些。

胸部的橫向寬度差不多
與頭部高度一樣寬。下
巴～乳頭這一段的高
度，也跟頭部高度差不
多一樣寬。

一樣寬

船底形

胸膛會往下縮

6 修整胸部與肩膀形體。範例圖的紅色部分就是肩膀。如果是半側面角度，前方的肩膀看起來會很寬，而後方的肩膀看起來會很小。

與正面之間的比較

7 描繪腋下。前方的肩膀因為會比胸部還要來得前面，所以前方的腋下描繪的線條會覆蓋在胸部上面。後方的腋下則要增加分量，使胸部的曲線岔分成兩條，描繪出鬆弛感。

◉ 完稿處理

要帶有一個
小小圓潤感

眉毛高度這一帶
要有一個角

1 描繪髮際線。額頭中央的髮際線，會是一個很和緩的「V」字形。頭部側面的髮際線，則要在眉毛的高度一帶使其有一個突角，修飾得很男性化。

2 從髮旋處抓出頭髮形體並描繪出來，作畫完成（頭髮的詳細描繪方法請參考 P132）。

◉ 調整臉部部位的位置

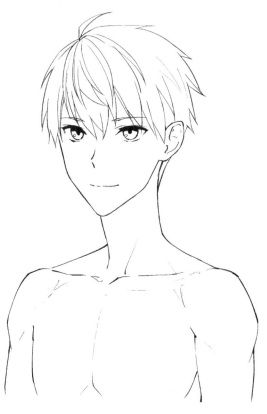

1 調整臉部部位的位置，如此一來容貌就會變成更加精悍。眉毛要往眼睛靠，鼻子則要微微往斜下方的前側移。

2 臉部的鬆垮感減少，五官變得更緊實。

描繪
頭部後面

斜後方跟正後方的角度會看不見角色的表情。因此以此為主要角度來描繪的機會會很少，不過在描繪角色面對面的對話場景時，就會很有用。眼睛跟鼻子因為是看不到的，很難抓出兩者形體，因此要描繪得很漂亮的訣竅就在於要確實掌握耳朵的位置。

斜後方的描繪方法

♀ 描繪時要強調臉頰輪廓的弧度

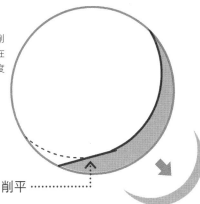

1 描繪一個正圓並削去一個新月狀。重點在於要將下面那邊的弧度稍微削平。

削平

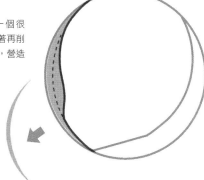

2 將反側削去一個很薄的新月狀，接著再削去圓弧中間一帶，營造出一個凹陷處。

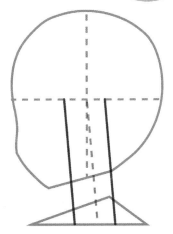

3 從頭部中心斜斜地延伸出一條傾斜約5度的柱子抓出脖子的形體。接著在下面描繪一個三角形作為肩膀的構圖。脖子的寬度與長度差不多是頭部寬度的1/4左右。

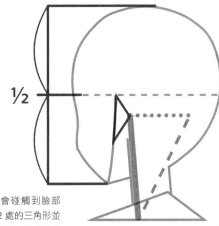

1/2

4 描繪一個會碰觸到臉部縱向寬度1/2處的三角形並作為耳朵的構圖。三角形的位置要挪移到脖子構圖線條的旁邊。

5 將耳朵描繪上去（請參考P126），並描繪頭髮的髮際線跟後頸的髮際線，作畫完成。

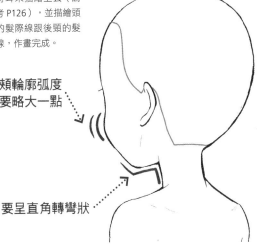

臉頰輪廓弧度
要略大一點

要呈直角轉彎狀

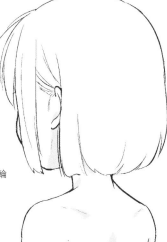

如果是放下頭髮的髮型，輪廓絕大多數都會被遮住。

♂ 重點是近似直角的下巴形體

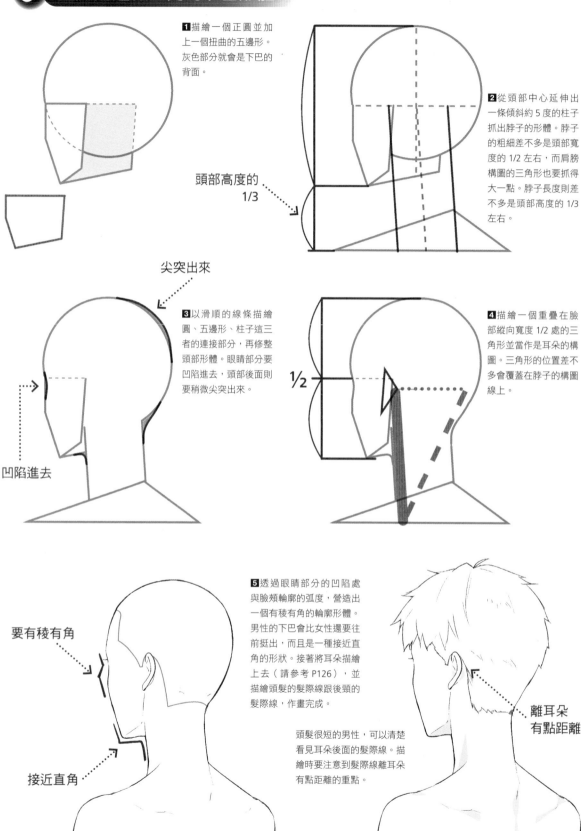

1 描繪一個正圓並加上一個扭曲的五邊形。灰色部分就會是下巴的背面。

頭部高度的 **1/3**

2 從頭部中心延伸出一條傾斜約 5 度的柱子抓出脖子的形體。脖子的粗細差不多是頭部寬度的 1/2 左右，而肩膀構圖的三角形也要抓得大一點。脖子長度則差不多是頭部高度的 1/3 左右。

尖突出來

3 以滑順的線條描繪圓、五邊形、柱子這三者的連接部分，再修整頭部形體。眼睛部分要凹陷進去，頭部後面則要稍微尖突出來。

凹陷進去

1/2

4 描繪一個重疊在臉部縱向寬度 1/2 處的三角形並當作是耳朵的構圖。三角形的位置差不多會覆蓋在脖子的構圖線上。

要有稜有角

5 透過眼睛部分的凹陷處與臉頰輪廓的弧度，營造出一個有稜有角的輪廓形體。男性的下巴會比女性還要往前挺出，而且是一種接近直角的形狀。接著將耳朵描繪上去（請參考 P126），並描繪頭髮的髮際線跟後頸的髮際線，作畫完成。

接近直角

頭髮很短的男性，可以清楚看見耳朵後面的髮際線。描繪時要注意到髮際線離耳朵有點距離的重點。

離耳朵有點距離

♀ 脖子周圍會不同於真實的人物

1 輪廓形狀與正面臉部（P15）相同。描繪左右兩側的耳朵，使其覆蓋在輪廓兩側上。耳朵上緣會比頭部縱向寬度 1/2 處還要稍微低一些，而下緣則會覆蓋到 1/4 處（鼻子的位置）。

傾斜約 30 度左右

2 和正面臉部一樣，抓出脖子、肩膀的構圖。脖子的粗細，其參考基準為頭部橫向寬度的 1/4。

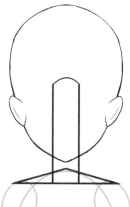

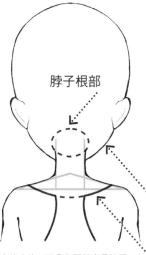

脖子根部

真實的人物，下巴會被很粗的脖子擋住而看不見。

會看見下巴

骨頭線條（曲線）

3 真實的人物，耳朵背面就會是脖子根部。漫畫風格的女性角色，則要將脖子根部移至比耳朵還要略低一點的地方並修整其形體，使下巴可以從後面的細窄脖子呈露出來。

4 漫畫風格不同於真實的人物，脖頸與耳朵是有一段距離的，但還是要想像成是連在一起的並以曲線來描繪脖子根部。

碗狀

5 用跟脖子粗細一樣的寬度描繪後頸。髮際線是一種如同碗狀的弧線，且會連接到耳朵上面。接著輕淡地描繪上肩胛骨的線條並修整肩膀周圍，作畫完成。

6 描繪頭髮時若是沿著頭髮的髮際線加上陰影，那種扭曲變形的不協調感就會減輕。

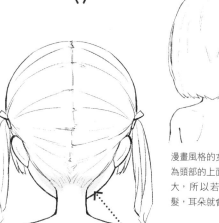

漫畫風格的女性角色因為頭部的上面部分會很大，所以若是放下頭髮，耳朵就會被遮住。

加上陰影

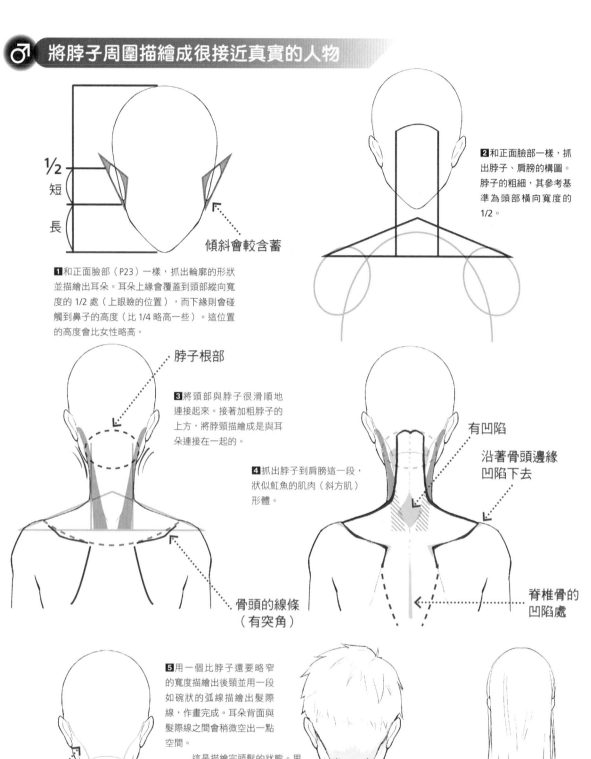

1/2
短
長

傾斜會較含蓄

1 和正面臉部（P23）一樣，抓出輪廓的形狀並描繪出耳朵。耳朵上緣會覆蓋到頭部縱向寬度的 1/2 處（上眼瞼的位置），而下緣則會碰觸到鼻子的高度（比 1/4 略高一些）。這位置的高度會比女性略高。

2 和正面臉部一樣，抓出脖子、肩膀的構圖。脖子的粗細，其參考基準為頭部橫向寬度的 1/2。

脖子根部

3 將頭部與脖子很滑順地連接起來。接著加粗脖子的上方，將脖頸描繪成是與耳朵連接在一起的。

4 抓出脖子到肩膀這一段，狀似魟魚的肌肉（斜方肌）形體。

骨頭的線條
（有突角）

有凹陷

沿著骨頭邊緣
凹陷下去

脊椎骨的
凹陷處

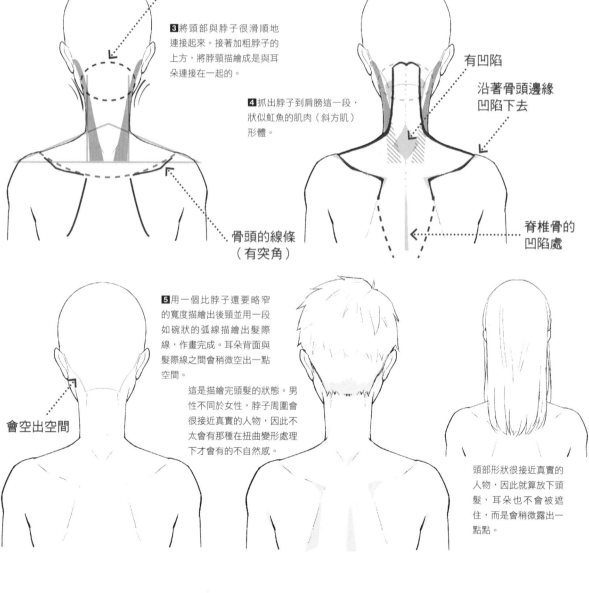

5 用一個比脖子還要略窄的寬度描繪出後頸並用一段如碗狀的弧線描繪出髮際線，作畫完成。耳朵背面與髮際線之間會稍微空出一點空間。

這是描繪完頭髮的狀態。男性不同於女性，脖子周圍會很接近真實的人物，因此不太會有那種在扭曲變形處理下才會有的不自然感。

會空出空間

頭部形狀很接近真實的人物，因此就算放下頭髮，耳朵也不會被遮住，而是會稍微露出一點點。

按照角度・年齡的 角色素描

在這個章節，我們就來試著挑戰
如何按照角度跟年齡描繪出區別吧！
只要掌握了如何按照角度進行角色素描，
那些低頭或者抬頭看著角色臉部的構圖，
就有辦法描繪出來了。
而只要精通如何按照年齡進行區別描繪，
不管是小孩子角色還是成年人角色，
所能夠描繪的人物角色多樣性就會很寬廣。

拓寬表現多樣性的 「角度」與「年齡」描繪

在這個章節，將分別如何以各種不同的角度，去描繪男女角色臉部的方法以及如何描繪出各種不同年齡男女的訣竅。這 2 個方法訣竅，到底有著什麼樣的優點呢？

重點 1 若是有辦法描繪出很難描繪的角度，角色的演技就會展現出多樣化

只要精通基本臉部的描繪方法，就可以掌握到眼睛、鼻子、嘴巴這些臉部部位的位置。

> 一開始先這樣！

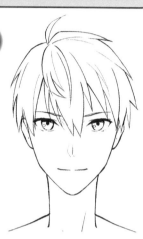

成功掌握到臉部部位的位置後，再來就是讓眉毛方向跟嘴巴形狀帶有變化，如此一來就能夠描繪出角色的表情了（詳細內容會在第 4 章進行解說）。光這樣其實就足夠描繪出一張角色插圖，但相信有時候也還是會想要多一點動態感的演技吧！

> 這樣子也是很有魅力……

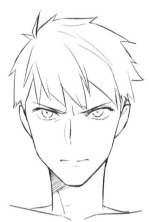

若是能夠描繪出仰視視角跟俯視視角這一類很難描繪的角度，就能夠描繪出如微笑著抬頭往上看或是目光上揚瞪著對方，這一類「具有動作感」的演技。

> 更具有戲劇張力！

相信大家有時候也想描繪一些可愛的小孩子角色，以及關懷這些小孩子的成年人角色，而不是總是描繪些年輕人角色吧！不過，只是單純增加一些皺紋或是稍微描繪加上一些骨頭，看起來是不會像個成年人的。

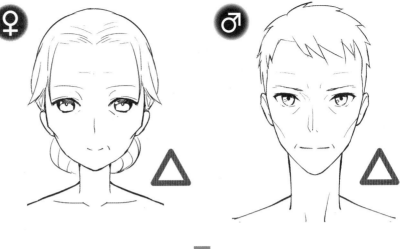

若是一名成年人角色，他會隨著年齡的增加而產生一些變化，特別是在下巴周圍、脖子、肩膀，因此描繪時就需要確實掌握住這些部分。

特別會產生變化的部分

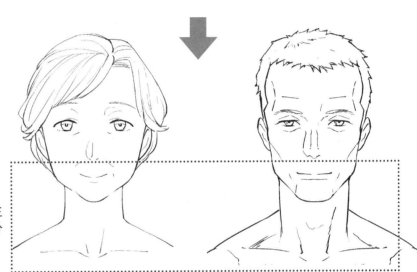

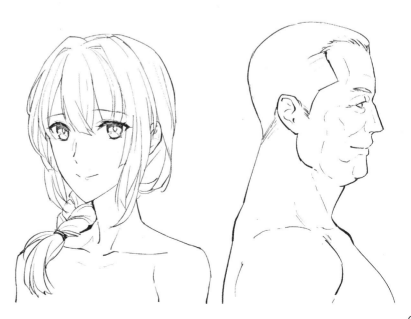

描繪一些年輕人角色的家族或是描繪一些學長姐、學弟妹角色……，只要學會並掌握如何按照年齡進行區別描繪，能夠描繪的角色多樣性就很寬廣。如此一來也就有辦法繪製出故事性很豐富的漫畫跟插畫了。

描繪仰視視角 · 俯視視角

抬頭往上看的仰視視角是一種下巴看起來很寬闊的角度。描繪時要將下巴周圍進行扭曲變形處理，使其不會變得太過粗獷。低頭往下看的俯視視角，頭頂部分看起來會很大，描繪時要考慮到眼睛、鼻子、嘴巴會移動至下方。

◉ 正面・仰視視角

眼睛、鼻子、嘴巴移動至上方，相對的耳朵看起來會很低。男女雙方顏面都不是完全平的。要讓鼻梁凸起來，使其有一個和緩的起伏。在這裡，是以虛線來表示臉部起伏。

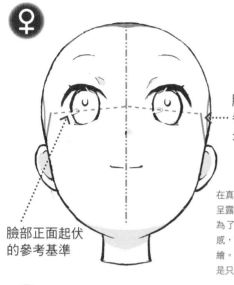

眼睛要調整到比水平視角還要高 1 顆眼睛

臉部側面的參考基準（想像是眼鏡的鏡腳）

臉部正面起伏的參考基準

在真實的人物，下巴形狀會呈露得很清楚，不過在這裡為了留下那種可愛的圓潤感，下巴要以曲線進行描繪。下巴中心附近的呈現則是只加上陰影。

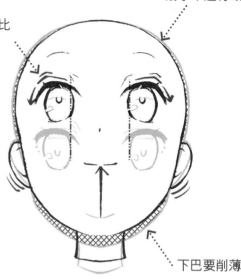

頭部寬度幾乎不進行改變

下巴要削薄

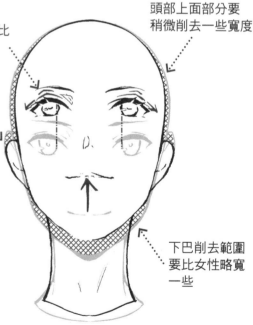

眼睛要調整到比水平視角還要高 2 顆眼睛

耳朵不要改變位置並削去頂部

讓下巴的線條在中心附近稍微中斷一小段並加上陰影呈現出仰視視角的立體感。描繪時也要注意到眼睛與眉毛的間隔會變窄。

頭部上面部分要稍微削去一些寬度

下巴削去範圍要比女性略寬一些

這些是男女共通

- 頭部的縱向長度要描繪得比水平視角還要略短一些。
- 耳朵要描繪得比眼睛還要低。
- 眼睛呈水平視角時，要描繪成稍微內斜視。

- 上眼瞼的弧度要加大並將外眼角往下移。
- 下巴與脖子分界處要描繪成新月狀的陰影。
- 要將鼻子與嘴巴往上移並在嘴巴的下方營造出一個很大的空隔。

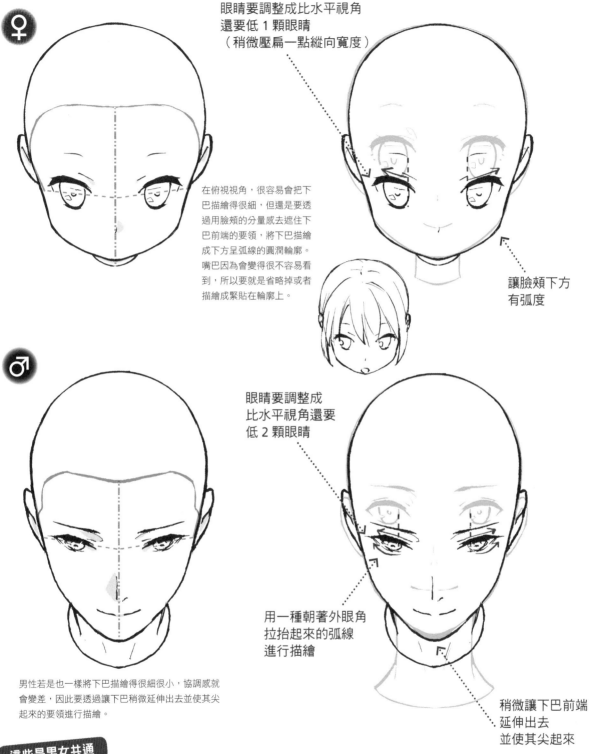

眼睛要調整成比水平視角
還要低 1 顆眼睛
（稍微壓扁一點縱向寬度）

在俯視視角，很容易會把下
巴描繪得很細，但還是要透
過用臉頰的分量感去遮住下
巴前端的要領，將下巴描繪
成下方呈弧線的圓潤輪廓。
嘴巴因為會變得很不容易看
到，所以要就是省略掉或者
描繪成緊貼在輪廓上。

讓臉頰下方
有弧度

眼睛要調整成
比水平視角還要
低 2 顆眼睛

用一種朝著外眼角
拉抬起來的弧線
進行描繪

稍微讓下巴前端
延伸出去
並使其尖起來

男性若是也一樣將下巴描繪得很細很小，協調感就
會變差，因此要透過讓下巴稍微延伸出去並使其尖
起來的要領進行描繪。

這些是男女共通

- 頭部的縱向長度幾乎會與水平視角一樣長。
- 耳朵位置要描繪得比眼睛還要高。
- 要描繪成有些內斜視。
- 要減少上眼瞼的弧度並拉高外眼角。
- 縮短脖子並將領口描繪成看起來很圓。
- 眼睛與眉毛要描繪得很靠近。

◉ 側面・仰視視角　描繪時要想像成是將水平視角的側面臉部往後方倒下去。

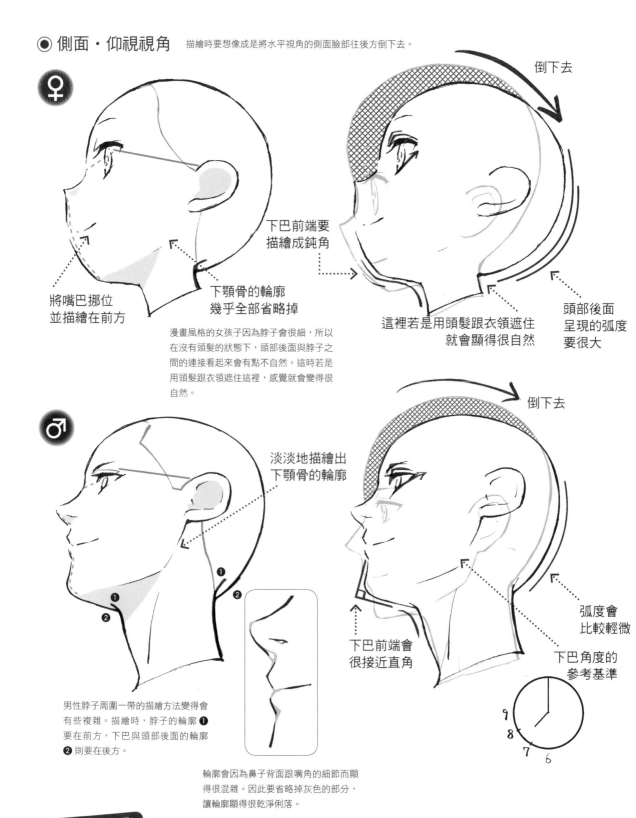

♀

將嘴巴挪位
並描繪在前方

下顎骨的輪廓
幾乎全部省略掉

下巴前端要
描繪成鈍角

倒下去

這裡若是用頭髮跟衣領遮住
就會顯得很自然

頭部後面
呈現的弧度
要很大

漫畫風格的女孩子因為脖子會很細，所以
在沒有頭髮的狀態下，頭部後面與脖子之
間的連接看起來會有點不自然。這時若是
用頭髮跟衣領遮住這裡，感覺就會變得很
自然。

♂

淡淡地描繪出
下顎骨的輪廓

倒下去

下巴前端會
很接近直角

弧度會
比較輕微

下巴角度的
參考基準

男性脖子周圍一帶的描繪方法變得會
有些複雜。描繪時，脖子的輪廓 ❶
要在前方，下巴與頭部後面的輪廓
❷ 則要在後方。

輪廓會因為鼻子背面跟嘴角的細節而顯
得很混雜。因此要省略掉灰色的部分，
讓輪廓顯得很乾淨俐落。

這些是男女共通

- 下眼瞼會朝著外眼角往上揚。
- 下巴與脖子間要描繪成倒三角形的陰影。
- 頭部的大小差不多與水平視角相同。
- 眉間～鼻梁這段的凹凸會減少，而形成一條
 很平緩的曲線。

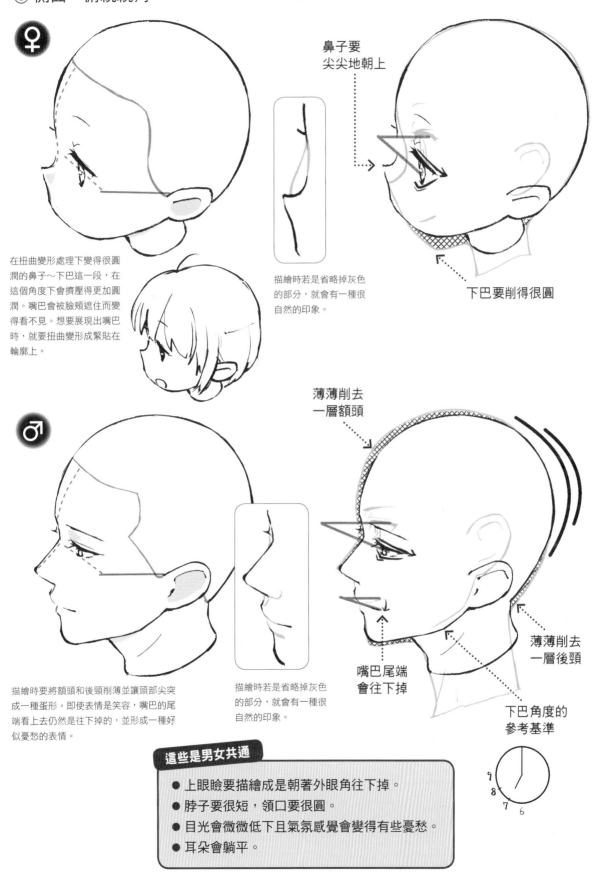

◉ 側面・俯視視角　描繪時要想像成是將水平視角的側面臉部斜置並壓扁。

♀

鼻子要
尖尖地朝上

在扭曲變形處理下變得很圓潤的鼻子～下巴這一段，在這個角度下會擠壓得更加圓潤。嘴巴會被臉頰遮住而變得看不見。想要展現出嘴巴時，就要扭曲變形成緊貼在輪廓上。

描繪時若是省略掉灰色的部分，就會有一種很自然的印象。

下巴要削得很圓

♂

薄薄削去
一層額頭

描繪時要將額頭和後頸削薄並讓頭部尖突成一種蛋形。即使表情是笑容，嘴巴的尾端看上去仍然是往下掉的，並形成一種好似憂愁的表情。

描繪時若是省略掉灰色的部分，就會有一種很自然的印象。

嘴巴尾端
會往下掉

薄薄削去
一層後頸

下巴角度的
參考基準

這些是男女共通

● 上眼瞼要描繪成是朝著外眼角往下掉。
● 脖子要很短，領口要很圓。
● 目光會微微低下且氣氛感覺會變得有些憂愁。
● 耳朵會躺平。

◉ 半側面・仰視視角

要描繪這個角度，掌握左右兩邊的眼睛與耳朵位置是很重要的。
後方眼睛的位置會比前方的眼睛要來得低，而耳朵的位置則是會再更低。

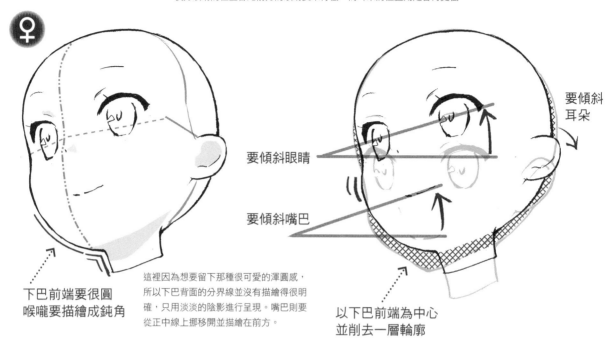

♀

要傾斜耳朵

要傾斜眼睛

要傾斜嘴巴

下巴前端要很圓
喉嚨要描繪成鈍角

這裡因為想要留下那種很可愛的渾圓感，
所以下巴背面的分界線並沒有描繪得很明
確，只用淡淡的陰影進行呈現。嘴巴則要
從正中線上挪移開並描繪在前方。

以下巴前端為中心
並削去一層輪廓

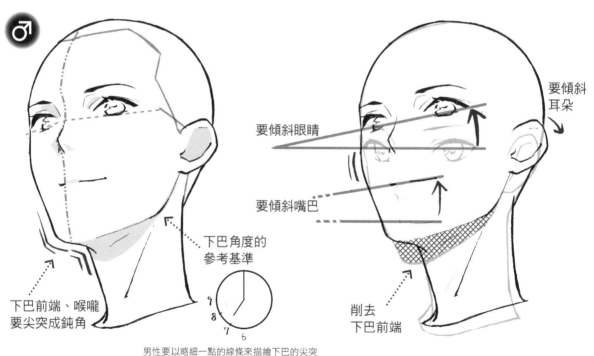

♂

要傾斜耳朵

要傾斜眼睛

要傾斜嘴巴

下巴前端、喉嚨
要尖突成鈍角

下巴角度的
參考基準

削去
下巴前端

男性要以略細一點的線條來描繪下巴的尖突
處。下巴背面的分界線也要描繪得很淡並加
上陰影。與女性相比之下，男性鼻子會很
高，因此後方眼睛的內眼角會被遮住。

這些是男女共通

- 頭部的縱向長度要描繪得比水平視角還要略短一些。
- 下巴與脖子的分界處要描繪出陰影。
- 要拉高臉頰輪廓的弧度位置。
- 嘴巴要描繪呈傾斜狀並前高後低。
- 要稍微傾斜耳朵並減短縱向長度。

● 半側面・俯視視角

這個角度，左右兩邊的眼睛與耳朵位置關係也一樣很重要。描繪時要按照耳朵、後方眼睛、前方眼睛的順序由高往低。

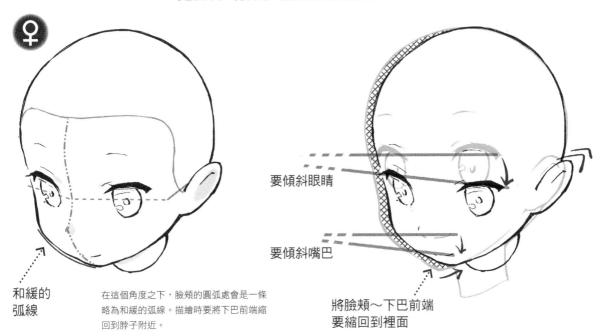

♀

和緩的弧線

在這個角度之下，臉頰的圓弧處會是一條略為和緩的弧線。描繪時要將下巴前端縮回到脖子附近。

要傾斜眼睛

要傾斜嘴巴

將臉頰～下巴前端要縮回到裡面

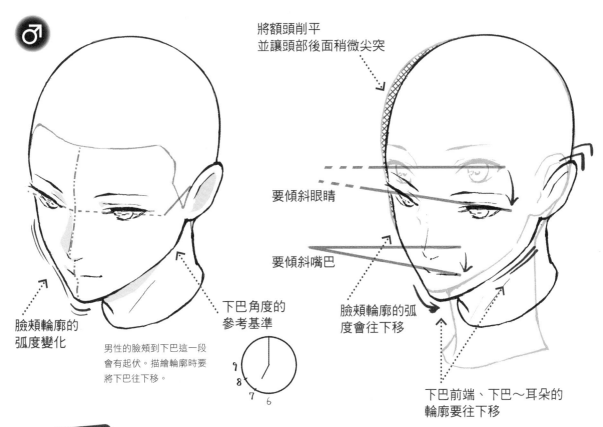

♂

將額頭削平並讓頭部後面稍微尖突

要傾斜眼睛

要傾斜嘴巴

臉頰輪廓的弧度變化

男性的臉頰到下巴這一段會有起伏。描繪輪廓時要將下巴往下移。

下巴角度的參考基準

臉頰輪廓的弧度會往下移

下巴前端、下巴～耳朵的輪廓要往下移

這些是男女共通

● 頭部的大小幾乎與水平視角下的半側面一樣大。

● 眼睛與眉毛要很靠近。

● 耳朵會變得尖細起來。

● 脖子會變短，衣服的領口看起來會很圓。

描繪半側面 70度的臉部

基本半側面臉部的角度，是從正面傾斜45度。在這裡，我們就來描繪看看傾斜70度的半側面臉部吧！雖然已經非常接近正側面了，但仍然是一個勉強看得到雙眼的角度。若是學會並掌握這個角度，表現多樣性就會更加寬闊。

◉ 半側面70度・水平視角

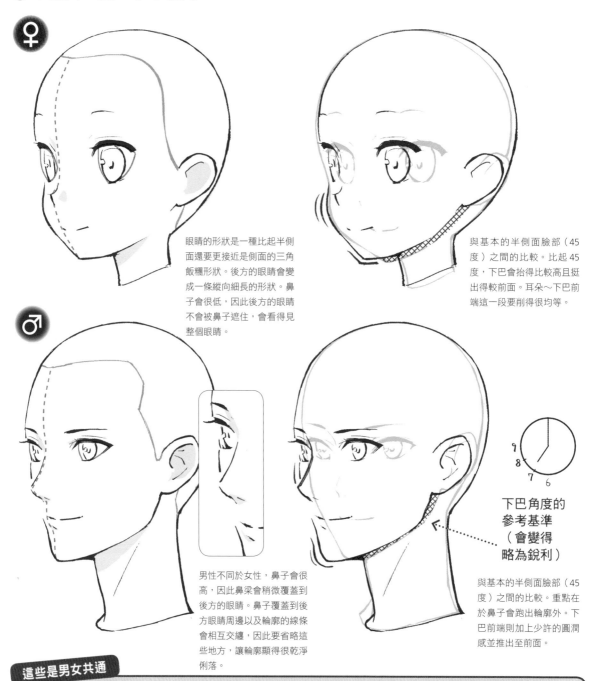

眼睛的形狀是一種比起半側面還要更接近是側面的三角飯糰形狀。後方的眼睛會變成一條縱向細長的形狀。鼻子會很低，因此後方的眼睛不會被鼻子遮住，會看得見整個眼睛。

與基本的半側面臉部（45度）之間的比較。比起45度，下巴會抬得比較高且挺出得較前面。耳朵～下巴前端這一段要削得很均等。

男性不同於女性，鼻子會很高，因此鼻梁會稍微覆蓋到後方的眼睛。鼻子覆蓋到後方眼睛周邊以及輪廓的線條會相互交纏，因此要省略這些地方，讓輪廓顯得很乾淨俐落。

下巴角度的參考基準（會變得略為銳利）

與基本的半側面臉部（45度）之間的比較。重點在於鼻子會跑出輪廓外。下巴前端則加上少許的圓潤感並推出至前面。

這些是男女共通

- 與半側面45度相比之下，會將整體外形輪廓的橫向寬度描繪得稍微寬一點。
- 下巴會描繪得有點挺出至前方。
- 會削去下顎的輪廓，使輪廓顯得很乾淨俐落。
- 眼睛無論左右都會很接近正側面的形狀（斜置三角飯糰形狀）。

◉ 半側面70度・仰視視角

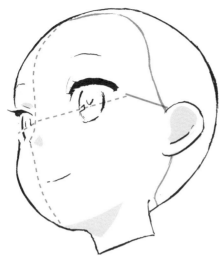

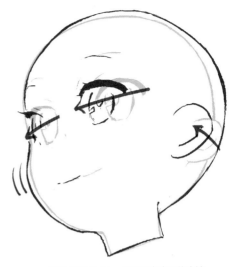

鼻子雖然會覆蓋到後方眼睛，但女性因為鼻子會很低，所以後方的眼睛並不會完全被遮住。輪廓、眼睛、鼻子這三者彼此重疊的部分，只留下眼睛的線條，剩下的則省略掉，讓這部份顯得很乾淨俐落。

與半側面45度・仰視視角之間的比較。女性下巴的扭曲變形很強烈，會很難呈現出角度的不同，因此要將臉頰輪廓的弧度描繪在稍微斜下的位置，呈現出臉部方向的變化。

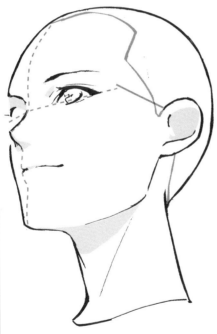

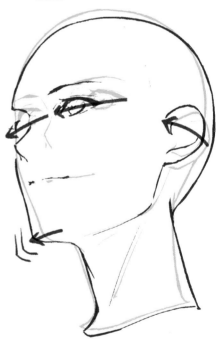

鼻子會覆蓋到後方的眼睛，而使得後方眼睛幾乎完全看不到。鼻子會碰觸到輪廓這也是重點所在。輪廓、眼睛、鼻子這三者彼此重疊的部分要優先描繪鼻梁，剩下的則省略。

與半側面45度・仰視視角之間的比較。描繪時要將眼睛、嘴巴跟耳朵的位置稍微挪往後方深處。下巴則稍微往前挺出。

這些是男女共通

● 與半側面45度・仰視視角相比之下，臉部橫向寬度會描繪得略寬一些。
● 比起半側面45度・仰視視角，眼睛、鼻子、下巴這三者的位置會是在斜下方。耳朵則會是在斜上方。

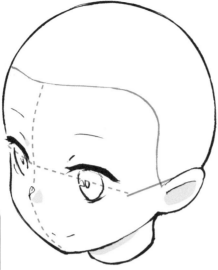

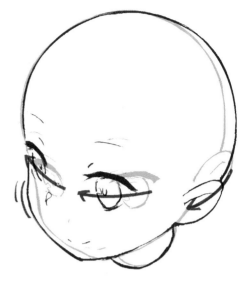

後方眼睛雖然會覆蓋到輪廓,但鼻子並不會覆蓋到輪廓。耳朵位置要描繪得相當低。

與半側面45度・俯視視角之間的比較。描繪時要將眼睛、嘴巴、耳朵的位置稍微挪往後方深處。但是,描繪嘴巴時,要扭曲變形成比臉部中心線還要面向前方。

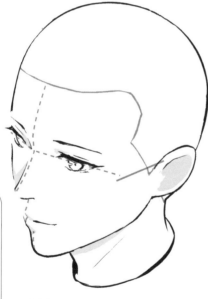

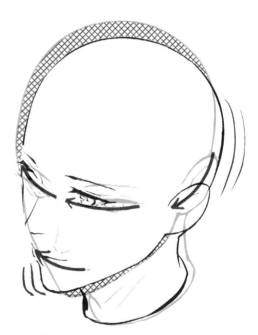

後方的眼睛、鼻子這兩者都會覆蓋到輪廓。描繪彼此重疊的部分時,要省略掉一些線條。

與半側面45度・俯視視角之間的比較。描繪時要將眼睛、嘴巴跟耳朵的位置稍微挪往後方深處。同時將額頭～頭頂部分、下巴～耳朵這兩個地方稍微削去一些並將下巴與嘴巴形狀往前移,呈現出臉部方向的變化。

這些是男女共通

● 比起半側面45度・俯視視角,耳朵會大幅下移。
● 比起半側面45度・俯視視角,眼睛、鼻子、下巴這三者的位置會是在斜上方。耳朵則會是在斜下方。

如何區別使用半側面45度與70度

在本書當中，除了一般的「半側面45度」，還舉出了「半側面70度」的描繪方法。
半側面70度雖然很難描繪，但卻有著半側面45度所沒有的巨大優點。

**半側面
45度** ····· **雖然泛用性很高
但反過來也很缺乏活生感**

半側面45度，角色的視線方向會很不上不下，因此很容易形成一種彷彿是在看著觀看者這一邊的感覺。是一種氣氛上是「漫無目的地站著」，且缺失活生感的角度。

但是，「很難看出到底在做什麼事」，反過來也等於是「看起來好像有在做什麼事」。因此適合用在遊戲的人物站立圖，這一類會反覆使用在各種場面的圖之上。

> 優點：易於傳達出臉部特徵。
> 　　　適合用在設定資料、角色介紹圖這方面。
> 　　　能夠配合的場面很廣泛。
> 缺點：動作少，缺乏活生感。
> 　　　用在那種「就是現在」的關鍵場面上時，震撼感會很薄弱。

**半側面
70度** ····· **能夠賦予一股震撼感在那種
「就是現在！」的關鍵場面上**

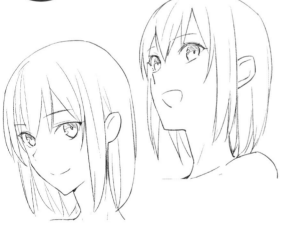

半側面70度，能夠描繪轉頭瞬間的臉部並呈現出很強烈的目光神韻。視線會比臉部方向還要早一步朝向觀看者這一邊，且那種「與角色眼神交會」的感覺比正面臉部還要來得強烈。

半側面70度，也很適合描繪型男角色的那種「冷酷視線」「認真眼神」。鼻梁看起來會很挺，很適合好像在看著遠方某處的斜視目光。視線的朝向方向會比45度還要來得明確，因此那種認真追逐某些事物的表情也會很有感覺。

> 優點：視線的朝向方向會獲得強調並能夠感受到目光神韻。
> 　　　看著鏡頭的模樣會很有感覺，因此適合用在漫畫封面跟活動CG上。
> 　　　也很適合用在招牌表情跟動作場面。
> 缺點：臉部後方深處那一側很容易會被遮住，因此不適合用在角色介紹。
> 　　　不太適合使用在各種場景上的用途。

描繪極端的仰視視角

這是除了抬頭往上看的運鏡以外，也能夠運用在描繪男女躺下來時的一種角度。只不過，其惱人之處則是扭曲變形得很圓潤的女性漫畫風格頭部，在這個角度下，很容易看起來很不自然。現在我們就來掌握那種看起來會很自然的描繪方法吧！

● 極端的仰視視角・正面

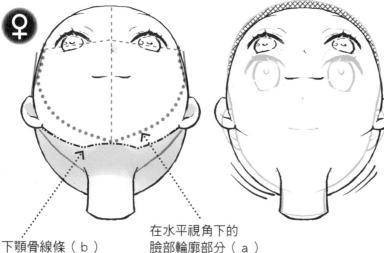

下顎骨線條（b）

在水平視角下的
臉部輪廓部分（a）

眼睛、鼻子、嘴巴都集中在上面部分，下巴周圍一帶看起來會非常寬廣。因此要盡可能在下顎骨線條（b）以下的地方加上陰影，來緩和那種不自然感。

與正面仰視視角之間的比較。眼睛的位置會比一般的仰視視角還要高上1顆眼睛，縱向寬度則會是變成一半。在這個角度之下，不只可以看見下巴周圍一帶，也能夠看見頭部後面。

女性在描繪時，會將頭部扭曲變形成又大又圓，在這種狀況下，耳朵後面看起來會寬廣到很不自然。這時用頭髮跟身體去遮住頭部後面的話，就會顯得很自然。

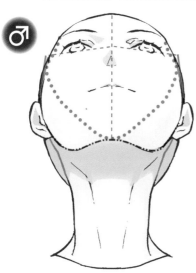

男性要淡淡地描繪出下顎骨的線條，消除下巴周圍一帶的不自然感。

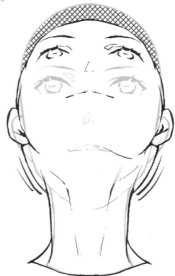

與正面仰視視角之間的比較。眼睛的位置，會比一般的仰視視角還要高上2顆眼睛，縱向寬度也會比較窄。額頭的部分則是會變得很平坦。

在這個角度下，臉部很容易看起來很大。這時若是用很長的鬢毛去遮住部分臉部輪廓，就會有小臉效果。前髮要描繪成往上尖起來，後髮則是要描繪成像是打開傘一樣。

這些是男女共通

- 輪廓的上面（額頭）會畫得很平，下面（頭部後面）則會畫得很圓。
- 下顎骨的線條是W字形。陰影會形成在這條線條以下的地方。

- 輪廓看起來很不自然的部分，會用頭髮跟身體遮住呈現出自然感。

◉ 極端的仰視視角・側面

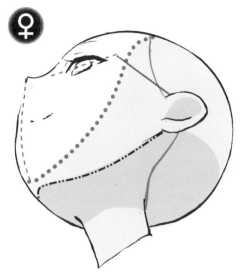

♀

在這個角度下，額頭到鼻頭這一段的弧度會變得非常和緩。

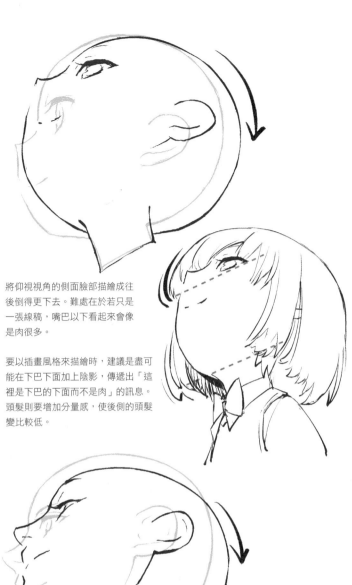

將仰視視角的側面臉部描繪成往後倒得更下去。難處在於若只是一張線稿，嘴巴以下看起來會像是肉很多。

要以插畫風格來描繪時，建議是盡可能在下巴下面加上陰影，傳遞出「這裡是下巴的下面而不是肉」的訊息。頭髮則要增加分量感，使後側的頭髮變比較低。

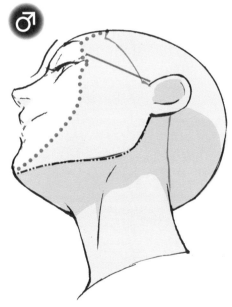

♂

男性比起女性，下巴會很結實，因此要將下巴的背部抓得寬一點。下顎骨的線條也要淡淡地描繪出來。

男性因為可以用線條描繪出下顎骨，所以比較不用擔心嘴巴以下的部分會看起來肉很多。

前髮要朝著前方營造出頭髮的流向。側髮要沿著鬢毛的髮際線描繪出頭髮流向。後髮的描繪要領則是要讓髮旋的頭髮流向與後頸頭髮的推平處，使其兩者的相撞之處尖起來。

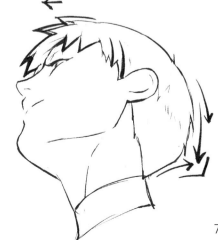

◉ 極端的仰視視角・半側面（45度）

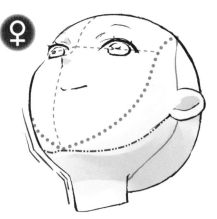

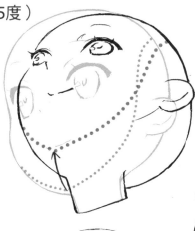

與一般的仰視視角半側面之間的比較，下巴會抬高起來，眼睛會變得很扁平。鼻梁會省略，展現出後側的眼睛。

臉頰到脖子這一段的輪廓會很圓潤，但描繪時要留意到下巴前端和喉嚨的地方會稍微有個突角。

這是加畫上頭髮和身體的範例。在極端的仰視視角下，若是用身體遮住脖子周圍一帶跟部分下巴，看起來就會顯得很自然。

在彎著脖子的姿勢下，若是讓嘴巴張開，下巴周圍一帶的不自然感即獲得緩和。

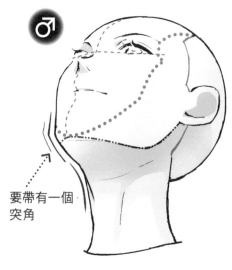

要帶有一個突角

下巴會抬得比一般的仰視視角半側面還要高，因此下巴輪廓的鈍角角度會變得更大。後側的眼睛則是會被鼻梁擋住。

如果是男性，描繪臉頰到下巴的部分時，就要很明確地帶有一個突角，而且是要鈍角。

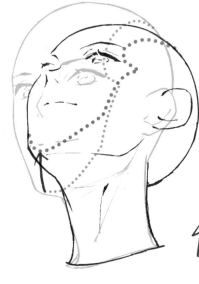

這是加畫上頭髮和身體的範例。若是與女性相比，會發現下巴跟脖子可以看得很清楚。這裡要加上陰影呈現出立體感。

讓前髮與後髮帶有一個突角並尖起來且增加鬢毛的分量來修整形體。

● 極端的仰視視角・半側面（70度）

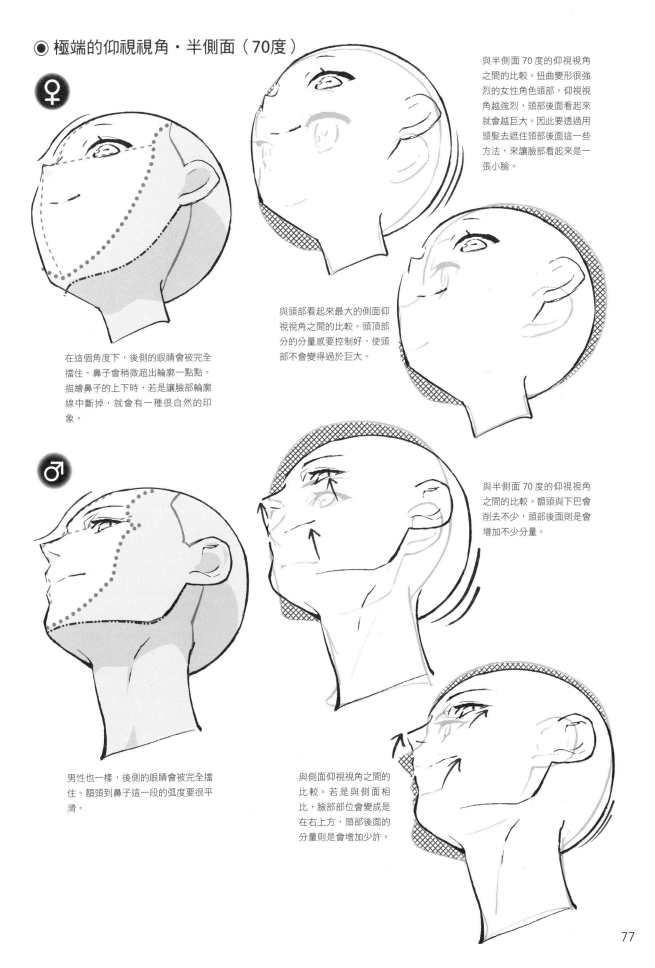

♀

在這個角度下，後側的眼睛會被完全擋住，鼻子會稍微超出輪廓一點點。描繪鼻子的上下時，若是讓臉部輪廓線中斷掉，就會有一種很自然的印象。

與半側面70度的仰視視角之間的比較。扭曲變形很強烈的女性角色頭部，仰視視角越強烈，頭部後面看起來就會越巨大。因此要透過用頭髮去遮住頭部後面這一些方法，來讓臉部看起來是一張小臉。

與頭部看起來最大的側面仰視視角之間的比較。頭頂部分的分量感要控制好，使頭部不會變得過於巨大。

♂

男性也一樣，後側的眼睛會被完全擋住。額頭到鼻子這一段的弧度要很平滑。

與半側面70度的仰視視角之間的比較。額頭與下巴會削去不少，頭部後面則是會增加不少分量。

與側面仰視視角之間的比較。若是與側面相比，臉部部位會變成是在右上方，頭部後面的分量則是會增加少許。

77

依照角度的臉部一覽表

這是逐漸改變角度的臉部一覽表。試著比較看看在不同角度，眼睛、鼻子、嘴巴這一些臉部部位的位置會是如何，而輪廓的形狀又會是如何吧！要是在描繪漫畫跟插畫時感到有所遲疑，也可以翻開這一頁來進行確認。

	側面	半側面70度	半側面45度
極端的仰視視角			
仰視視角			
水平視角			
俯視視角			

正面	半側面45度	半側面70度	側面

	側面	半側面70度	半側面45度
極端的仰視視角			
仰視視角			
水平視角			
俯視視角			

正面	半側面45度	半側面70度	側面

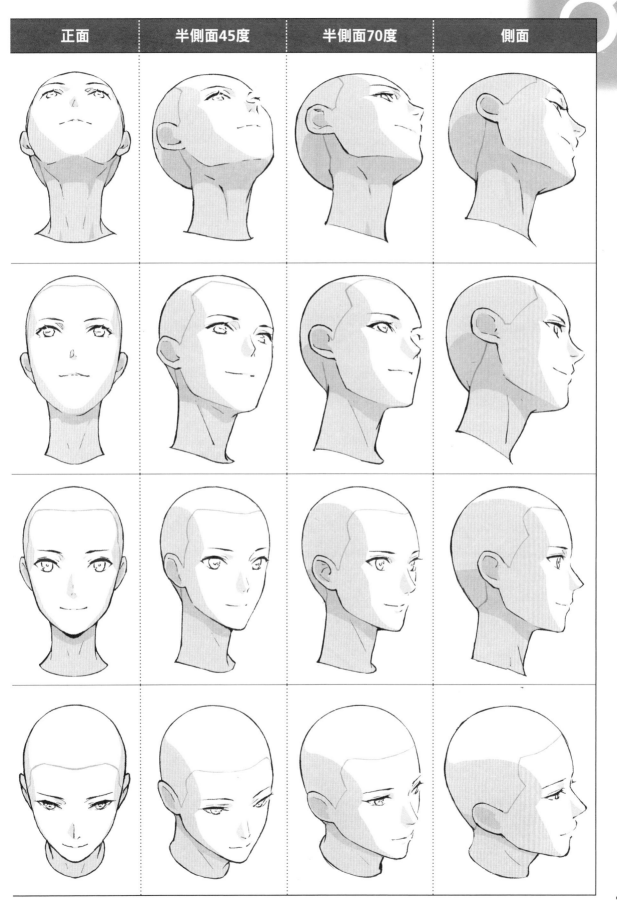

按照年齡區別描繪

從小孩子到青少年、成年人、老人……，我們來看看這些各種年齡的男女描繪方法。只要掌握住年齡的不同，會導致什麼部位不同，所能夠描繪的人物角色多樣性就會整個寬廣起來。

臉部差異的比較

小孩子……頭部很圓，男女差別很少

這是未滿 10 歲的小孩子範例。特徵在於頭部會比 10 幾歲的年輕人還要來得大，而且下巴會很小。這個時期幾乎沒有什麼男女差別，因此在這裡是以一種將小女孩更年輕稚嫩化且白白胖胖的輪廓進行解說。

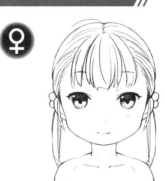
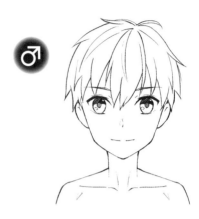

10多歲……女性很圓，男性則略帶點直線感

漫畫常會描繪的就是這個時期了。在本書當中所舉的範例也是以這個時期的男女為中心。在這裡，是將男性描繪成 10 幾歲的後段班，有點成年人的印象，女性則是描繪成 10 幾歲的前段班，那種很可愛的印象。在漫畫跟動畫當中，常常可以看見這種搭配組合。

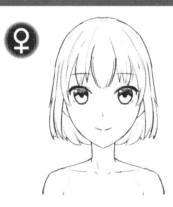
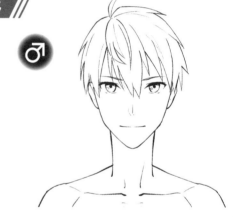

在漫畫・動畫當中10幾歲的男女之搭配組合　POINT

在漫畫跟動畫當中，即使在設定上是相同年齡，有時還是會將男女其中一方描繪得較為年輕稚嫩或是描繪得較為成熟。

男女雙方都是娃娃臉

很重視女生可愛感的作品風格是常有的模式。

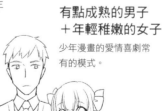

有點成熟的男子＋年輕稚嫩的女子

少年漫畫的愛情喜劇常有的模式。

男女雙方都是成熟臉

很重視青年帥氣感的作品風格常有的模式。

成年人……女性是蛋形，男性則是下巴會稜稜角角的

20 歲～30 歲前段班的範例。女性臉部會是一種呈縱向細長的蛋形輪廓。男性則會是一種稜稜角角且橫向寬度較寬的輪廓。鼻梁看起來會比 10 多歲的還要來得明顯這是男女共通。男性若是加上內眼角的皺紋跟消瘦的臉頰線條，就會變得更加真實。

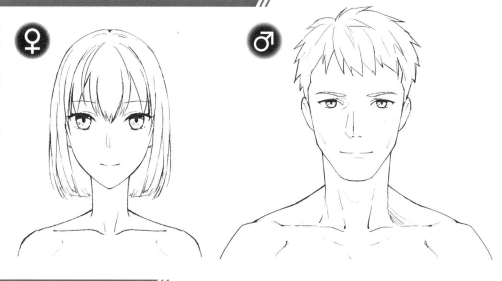

中高年人……眼瞼跟臉頰會很鬆弛

40 歲～50 歲前段班的範例。一來到這個年齡，男女雙方眼瞼跟臉頰都會鬆弛下垂。眼睛則是會變細且有些下垂。法令紋跟額頭的皺紋，在這個年齡仍要描繪得含蓄點。

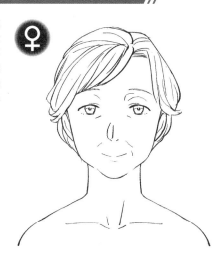

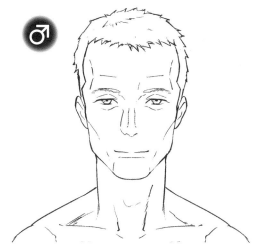

老年人……除了會很鬆弛，皺紋也會增加

60 歲～70 歲的範例。下巴比中高年人還要鬆弛，且與脖子之間的分界會變得很曖昧。男女雙方都要刻畫出法令紋、額頭皺紋跟顴骨的線條等等。

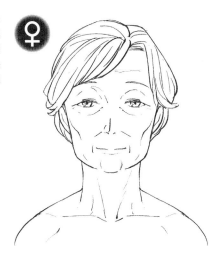

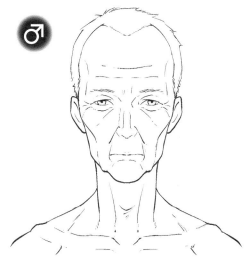

◉ 小孩子

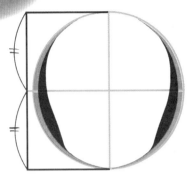

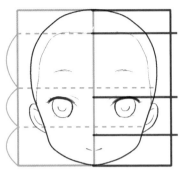

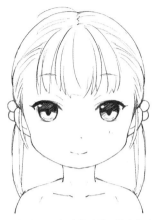

1 描繪一個基本圓形並削去兩側，使頭部變得比基本的少女（P15）還要圓還要大。臉頰輪廓弧度要大一點，且額頭～臉頰這一段的輪廓則會是S字形。

2 跟基本的少女比起來，眼睛、鼻子、嘴巴的描繪位置會大大往下移。

3 加上頭髮來修整形體。幼兒的脖子是一種略為粗短的形狀，描繪頭髮時，髮量要控制好。

POINT

若是將小孩子的特徵稍微真實地呈現就會顯得年輕又稚嫩

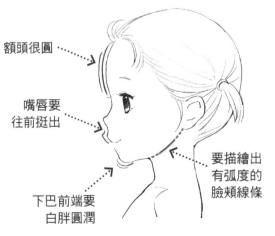

眼睛很小、黑眼珠很大、鼻子很低、脖子很短……，若是將這些小孩子的特徵描繪進去，那種年輕稚嫩感就會增強。

頭髮很少

白眼球很少

鼻子很低很圓

脖子很短（看起來很粗）

小孩子的眼睛非常小，因此若是將眼睛描繪得很大，就會變得比較像是SD角色，而不是小孩子。

比較難的是小孩子的側面臉部。漫畫角色的側面臉部，即使是一名成年人角色，也還是會扭曲變形成一種相當年輕稚嫩的印象。如果想要明確呈現出與成年人之間的不同，就需要下一番工夫處理，如將嘴角跟下巴畫成比較偏向真實風。

額頭很圓

嘴唇要往前挺出

下巴前端要白胖圓潤

要描繪出有弧度的臉頰線條

若是額頭很平而鼻子很尖，那即使是一張扭曲變形風格的圖，看起來也不會像是個小孩子。

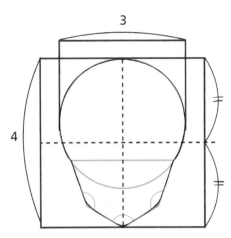

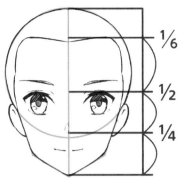

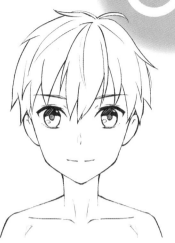

1 從一個比圓中心還要低很多的位置，描繪出一個縱長較短的將棋棋子。如此一來，即使下巴稜稜角角的，也還是會有一張如小孩子般的臉部。

2 臉部部位的位置，與基本的少女（P15）相同。要透過下巴形體的不同，呈現出男女差別。

3 加上頭髮完成作畫。眉頭會比少女還要略為下移，而脖子則要描繪得比少女稍微粗一些。

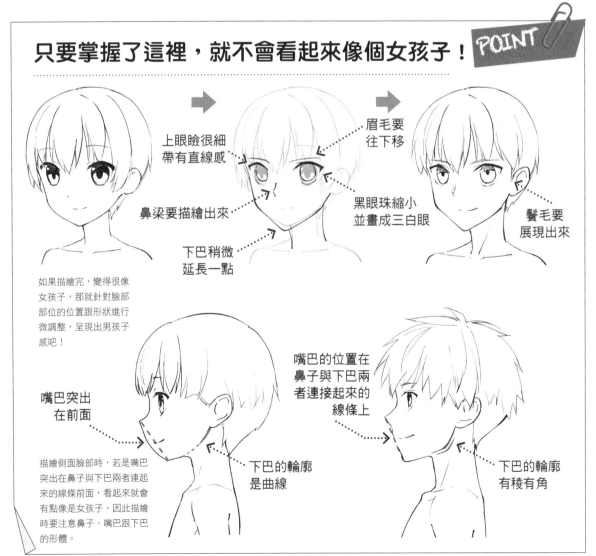

只要掌握了這裡，就不會看起來像個女孩子！ POINT

如果描繪完，變得很像女孩子，那就針對臉部部位的位置跟形狀進行微調整，呈現出男孩子感吧！

上眼瞼很細帶有直線感

鼻梁要描繪出來

下巴稍微延長一點

眉毛要往下移

黑眼珠縮小並畫成三白眼

鬢毛要展現出來

嘴巴突出在前面

下巴的輪廓是曲線

嘴巴的位置在鼻子與下巴兩者連接起來的線條上

下巴的輪廓有稜有角

描繪側面臉部時，若是嘴巴突出在鼻子與下巴兩者連起來的線條前面，看起來就會有點像是女孩子。因此描繪時要注意鼻子、嘴巴跟下巴的形體。

⚥ 成年人

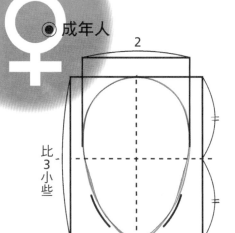

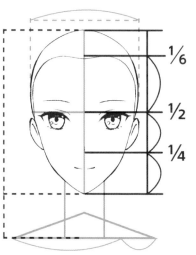

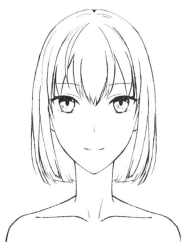

1 成年人的女性，輪廓會是蛋形。要一面留下圓潤感，一面將下巴削尖，修整成一張小臉。

2 臉部部位的位置，與基本的少女（P15）相同。脖子長度跟青少年差不多一樣長。

3 描繪頭髮並進行修整。眼睛是橫寬較長，看起來會是一種接近於青少年的容貌。眼睛、耳朵、嘴巴的位置會比青少年略低，鼻子則是會朝上且略高。

成年人女性的側面臉部，是處於基本的少女與青少年這兩者特徵的中間。鼻梁要以和緩的曲線進行描繪，而嘴巴的位置差不多會在好像會碰到又好像不會碰到鼻子與下巴兩者連接起來的線條上。

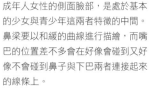

鼻梁是很和緩的曲線 ⤍

嘴巴好像會碰到又好像不會碰到鼻子與下巴兩者連接起來的線條 ⤍

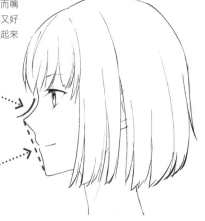

比較

急轉　　　　直線

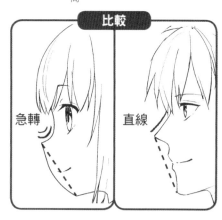

想要描繪年齡再大些的女性時呢？

HINT

若是將鼻梁描繪得略為確實點，年齡看起來就會稍微比較高。而若是與青少年一樣，將鼻根跟鼻梁都描繪出來，就會有一種沉著冷靜的母親風情。另外只要描繪出鼻梁並將眼睛描繪成細長型，就能夠描繪出很性感的成年人女性。

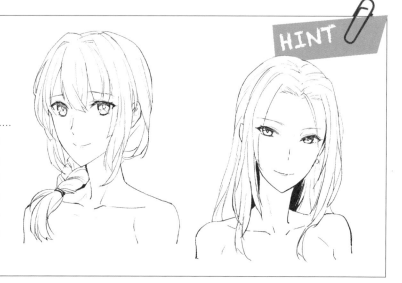

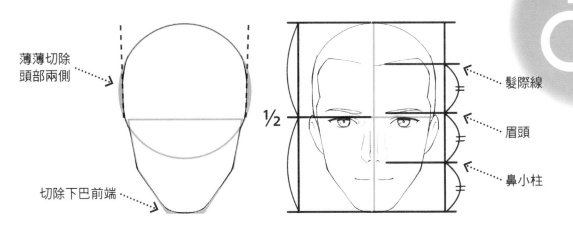

薄薄切除頭部兩側

切除下巴前端

髮際線

眉頭

鼻小柱

1/2

1 在一個圓加上一顆將棋棋子並切除棋子的下巴前端，營造出一個有稜有角的輪廓。如此一來下巴寬度就會變很寬，臉部也會變得橫長較寬大。

2 臉部部位的位置與青少年（P23）相同。描繪鼻樑的線條時，要從正中線上挪移開並呈現出粗大鼻子的骨架。

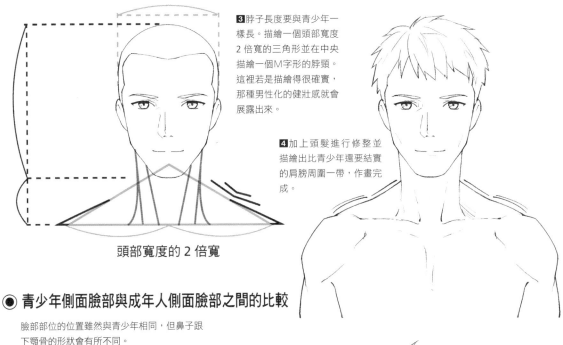

3 脖子長度要與青少年一樣長。描繪一個頭部寬度2倍寬的三角形並在中央描繪一個M字形的脖頸。這裡若是描繪得很確實，那種男性化的健壯感就會展露出來。

4 加上頭髮進行修整並描繪出比青少年還要結實的肩膀周圍一帶，作畫完成。

頭部寬度的2倍寬

● 青少年側面臉部與成年人側面臉部之間的比較

臉部部位的位置雖然與青少年相同，但鼻子跟下顎骨的形狀會有所不同。

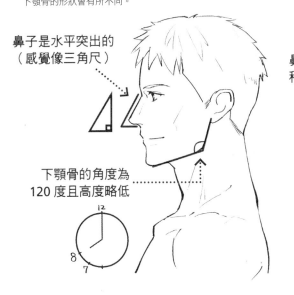

鼻子是水平突出的（感覺像三角尺）

下顎骨的角度為120度且高度略低

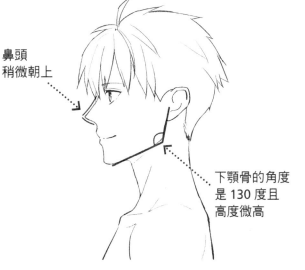

鼻頭稍微朝上

下顎骨的角度是130度且高度微高

◉中高年人

1 描繪成年人女性的輪廓（P86）並讓下巴變形得很圓。接著讓下方弧度變大起來，就像是連續倒置 3 座小山峰。

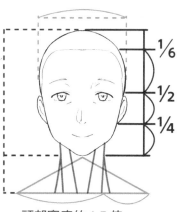

頭部寬度的 1.5 倍

$1/6$
$1/2$
$1/4$

2 臉部部位的配置跟脖子的長度，與成年人女性（P86）相同。描繪出 M 字形的脖頸並描繪一個頭部寬度 1.5 倍寬的三角形，作為肩膀寬度。

3 輪廓的線條要稍微削去有凹陷的部分。將眼睛畫成眼角下垂的眼睛並以極細的線條，淡淡地描繪出內眼角的皺紋、法令紋的皺紋，作畫完成。

鼻梁與鬆弛感要進行強調，皺紋則要保守一點

描繪中高年人時，很容易會將皺紋描繪上去，但若是皺紋過多，看起來就會像是個老年人，因此要適度描繪。中高年人那種上了年紀的模樣，要透過鼻梁與鬆弛的線條進行呈現。

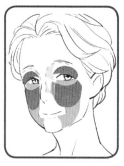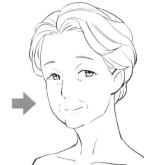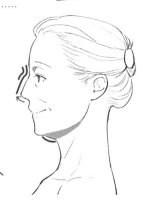

上眼瞼的鬆弛感會連接到外眼角的皺紋上。而臉頰的鬆弛感則會分成 2 段。

這是從側面觀看的模樣。眼瞼會變瘦，沿著鼻根的線條會很顯眼，而鼻梁會在眼睛的高度處稍微凹陷進去。下巴的下方會很鬆弛，令脖子看起來很粗。

如果是很瘦的女性

一位很瘦的女性，顴骨會因為年齡的增加而變得很顯眼。因此描繪時運用一個很接近青少年的輪廓將下巴前端切掉並加上顴骨。

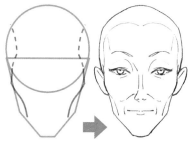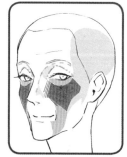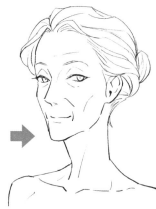

描繪半側面的臉部時，要削去臉頰肉並加上顴骨的形體。除了鬆弛感要描繪出來，臉頰消瘦後的那種凹陷感也一樣要描繪出來。

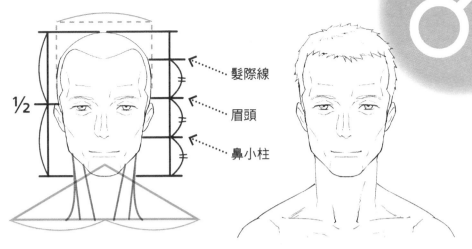

髮際線

眉頭

鼻小柱

1 將成年人男性（P87）輪廓的臉頰稍微往下移。男性不同於女性，臉頰仍然還是要注意到會有稜有角感。

2 臉部部位的配置與青少年（P23）相同。上眼瞼很鬆弛，相對的眼睛位置就會變得有點低。

3 將肩膀周圍一帶描繪成微微斜肩並加上變得很稀疏的頭髮，作畫完成。描繪鼻梁時要用 2 條縱線進行強調。

POINT

鼻梁要很顯眼，臉頰要很消瘦

中高年人的男性，與其將法令紋描繪出來，不如強調消瘦的臉頰線條，還會比較像是個中高年人。

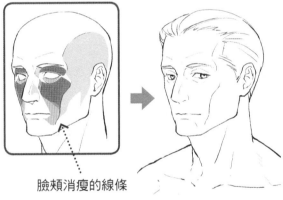

臉頰消瘦的線條

從側面來觀看的模樣。眼睛高度的凹陷處，男性會比女性還要來得明顯。

如果是一名有點胖的男性

這是年齡再大一些，贅肉變得很明顯的男性範例。要以線條呈現出眼睛上面、眼睛下面、臉頰、下巴這些地方肌肉的鬆弛感。

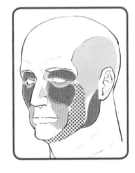

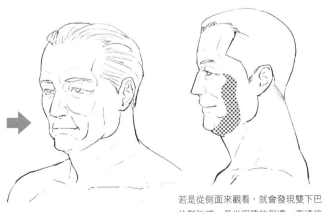

若是從側面來觀看，就會發現雙下巴的鬆弛感，是從眼睛的側邊一直連接到下巴的。

◉ 老年人

老年人臉頰肉會下垂得比中高年人更嚴重,而眼瞼跟嘴巴也會很鬆弛。刻畫時不要省略掉鬆弛處的線條,臉頰消瘦的部分也要用線條呈現出來。若是將脖子以及肩膀的肌肉跟骨頭的描寫刻畫進去,就會變得更像個老年人。

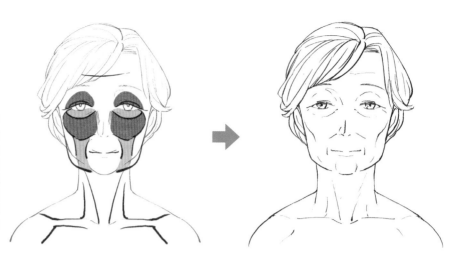

如果是一名男性,只要讓髮際線往後退並描繪骨頭突出來的斜肩,就能夠描繪出與女性之間的區別了。下巴要描繪得很鬆弛並稍微細一點。嘴巴旁邊的鬆弛感,會稍微超出到下巴之外。

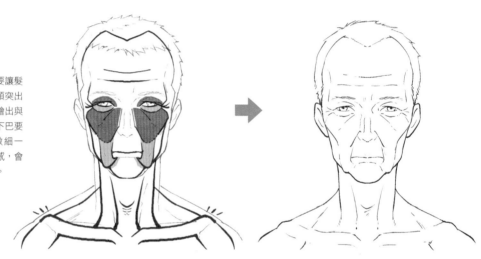

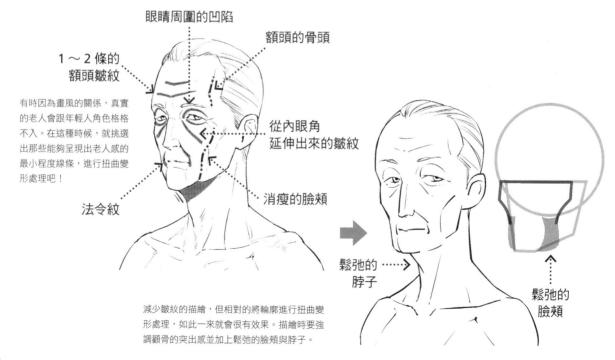

眼睛周圍的凹陷

額頭的骨頭

1～2條的額頭皺紋

有時因為畫風的關係,真實的老人會跟年輕人角色格格不入。在這種時候,就挑選出那些能夠呈現出老人感的最小程度線條,進行扭曲變形處理吧!

從內眼角延伸出來的皺紋

法令紋

消瘦的臉頰

減少皺紋的描繪,但相對的將輪廓進行扭曲變形處理,如此一來就會很有效果。描繪時要強調顴骨的突出感並加上鬆弛的臉頰與脖子。

鬆弛的脖子

鬆弛的臉頰

年齡相異的角色其搭配方法

在這裡，我們就來思考一下，關於在同一個畫面裡會有年齡相異的人物角色登場的漫畫跟插畫吧！根據畫風跟漫畫作品風格的不同，有時也要將成年人角色進行扭曲變形處理，使其與年輕人角色站在一起時，也不會出現不協調感。

若是將眼眸的高光描繪出區別性年齡差異就會獲得強調

隨著年齡的上升，眼瞼會下垂，眼睛會變細且透明度會下降，而導致高光（因光線反射而變白的部分）變少。經過扭曲變形處理的成年人角色，眼角會有點下垂且很細，這時若是高光描繪得很少很小，就能夠與年輕人進行差別化。

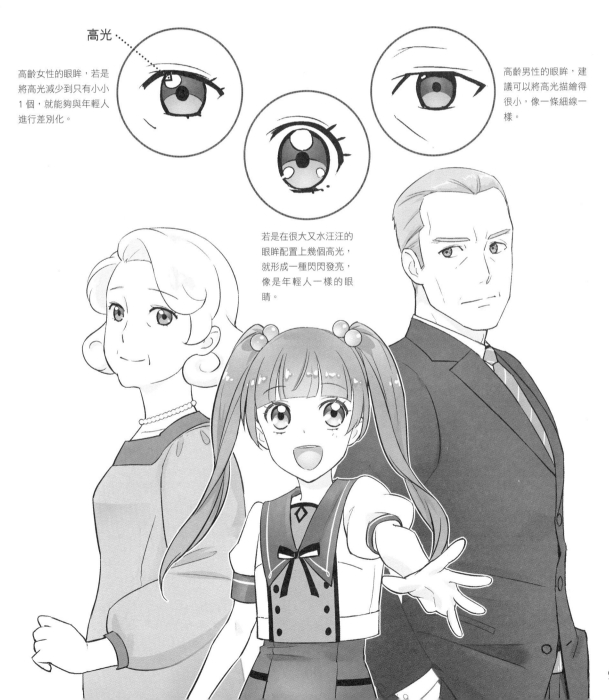

高光

高齡女性的眼眸，若是將高光減少到只有小小1個，就能夠與年輕人進行差別化。

若是在很大又水汪汪的眼眸配置上幾個高光，就形成一種閃閃發亮，像是年輕人一樣的眼睛。

高齡男性的眼眸，建議可以將高光描繪得很小，像一條細線一樣。

若是將成年人的輪廓進行扭曲變形處理，就可以很容易與年輕人角色進行搭配

在少女漫畫跟大眾流行作品風格的插畫當中，建議可以將成年人角色的輪廓進行一些很極端的扭曲變形處理。如此一來即使皺紋很少，看上去仍然會是一張成年人的臉，就可以很容易與年輕人角色進行搭配。請記住下面 3 種輪廓吧！

四角型

頭部與下巴幾乎寬度一樣。適合結實中年男性的扭曲變形呈現。

圓頭＋四角下巴

頭部很圓，下巴則是一種微細且有稜有角的形狀。適合老年男性跟很瘦的中高年女性的扭曲變形呈現。

圓頭＋鬆弛的下巴

頭部很圓，下巴則是一種稍微有圓潤感的四角形輪廓突出去的形狀。適合中高年女性。

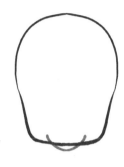

若是有確實將輪廓進行扭曲變形處理，那就算不描繪出很多皺紋，也能夠將年齡呈現出來。臉頰的凹陷、額頭的皺紋、內眼角冒出的皺紋及法令紋皺紋，這些地方要畫成很淡的線條或是描繪得很短。

減少皺紋

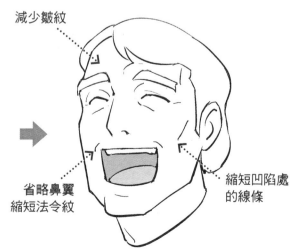

省略鼻翼
縮短法令紋

縮短凹陷處
的線條

第 **3** 章

學習如何按照
不同部位區別描繪吧！

在這個章節，我們就來看看
眼睛、鼻子、嘴巴、耳朵這些臉部部位的男女差異。
女生那種水汪汪的眼眸跟
嬌小的鼻子該如何描繪才好呢？
男生那種細長的眼睛跟直挺的鼻梁
又該如何呈現呢……？
我們來一一學起來吧！

眼睛的區別描繪

眼睛是呈現人物角色心情的一個重要部位。男性要將內眼角描繪得略為深邃點，女性則是要將眼睛描繪得很圓又水汪汪，將性別差異區分出來。

男女是這裡不同！

♀ 很圓潤的形狀

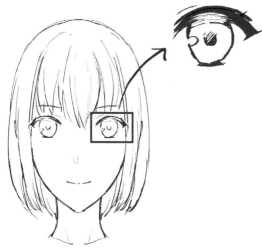

女性在骨骼上，眼睛輪廓較不深邃，因此若是扭曲變形得很圓又水汪汪的，就會形成一雙很女性化的眼睛。眼瞼的曲線要描繪得粗一點，而黑眼珠、瞳孔（黑眼珠的中心）則要描繪得略大一點。最後再加入很多高光，看起來就會閃閃發亮的。

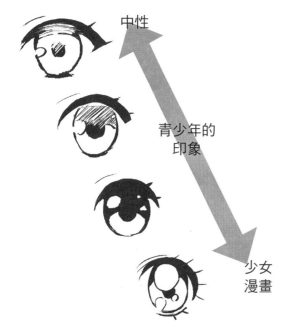

中性

青少年的印象

少女漫畫

整體形體越圓潤，就越會有女性感、可愛感。
若是圓到很極端並因為高光而顯得閃亮亮的，
就會形成一種少女漫畫風格的眼睛。

♂ 帶有尖角的形狀

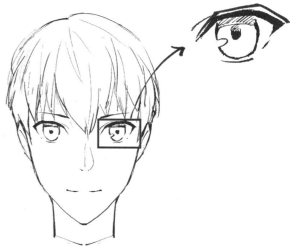

男性在骨骼上，眼睛輪廓會較深邃。因此若是將眉毛描繪得略低一點並使其帶有一些尖角具有直線感，就會形成一雙很男性化的眼睛。與女性相比之下，眼睛是呈細長型的，而黑眼珠、瞳孔也都會比較小。高光則是少一點會比較好。

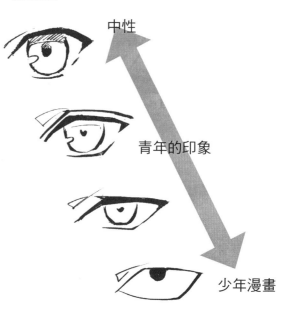

中性

青年的印象

少年漫畫

若眼眸很小且呈三白眼狀，那種男性感就會增強。而若是將眼眸描繪到極端的小，眼瞼也簡化成很細，那就會形成一雙少年漫畫風格的眼睛。

♀ 以黑眼珠為中心進行扭曲變形處理

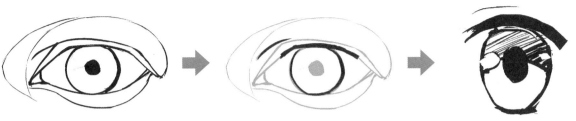

漫畫・插畫風格的女性眼睛，描繪時要抽掉真實眼睛的黑眼珠周邊來進行呈現。

隨個人喜好的不同，有時候也可能會描繪出外眼角。黑眼珠會顯得更黑更大，而會有一種如小動物般的印象。

♂ 將眼瞼周邊的凹凸也描繪出來

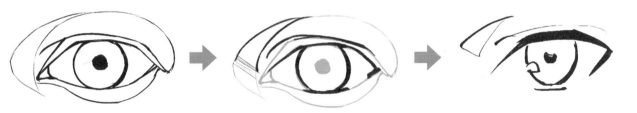

如果是一名男性，則要描繪出真實眼睛的上眼瞼大半部分、外眼角及下眼瞼進行呈現。有時也會將眼瞼上面的凹陷感加上去。跟女性的眼睛相比之下，刻畫會略多。

眼睛細長的女性要如何描繪？

HINT

只要加上 1～2 個女性特徵，那即便是細長的眼睛，也是能夠描繪出與男性之間的區別。比如說，將眼瞼描繪成曲線、多加一些眼睫毛、放大瞳孔……等諸如此類的。

將眼瞼描繪成曲線

放大瞳孔

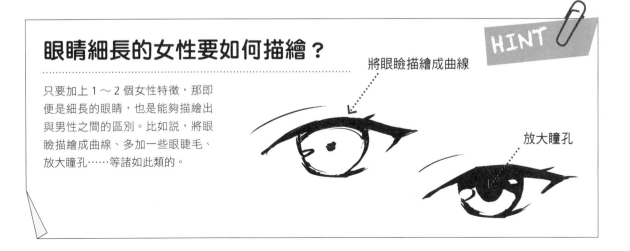

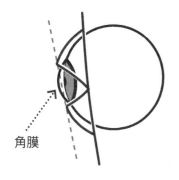

角膜

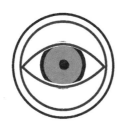

真實的人類眼睛，是一種會稍微超出顏面一點且呈傾斜狀的圓頂形狀。眼球則是一種在正中央有個透明膨脹部分（角膜）的球體。只要掌握好這一點，就能夠描繪出具有立體感的眼睛了。

描繪時若是想像成眼睛是緊貼在顏面上，就會無法呈現出立體感。

面向半側面的眼睛，後側眼睛的寬度會變窄

♀

♂

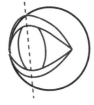

面向半側面時，後側眼睛的寬度會變窄，外眼角這一側會變得幾乎看不見。此外，上眼瞼的弧線不會整個彎下來，看起來會中斷在比前側眼睛外眼角還要高一點的地方（紅色圓圈部分）。

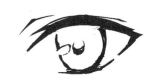

側面的眼睛，是一種傾斜的三角飯糰形狀

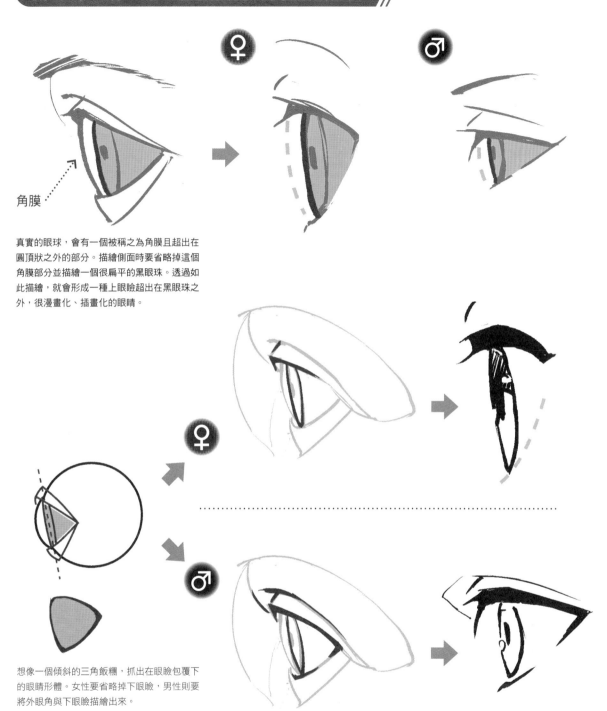

角膜

真實的眼球，會有一個被稱之為角膜且超出在圓頂狀之外的部分。描繪側面時要省略掉這個角膜部分並描繪一個很扁平的黑眼珠。透過如此描繪，就會形成一種上眼瞼超出在黑眼珠之外，很漫畫化、插畫化的眼睛。

想像一個傾斜的三角飯糰，抓出在眼瞼包覆下的眼睛形體。女性要省略掉下眼瞼，男性則要將外眼角與下眼瞼描繪出來。

仰視視角的眼睛其外眼角會往下移

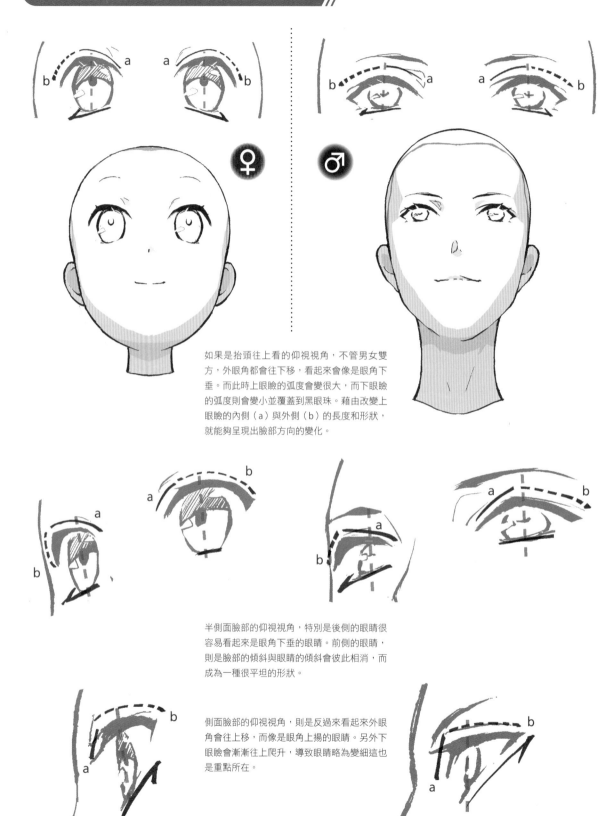

如果是抬頭往上看的仰視視角，不管男女雙方，外眼角都會往下移，看起來會像是眼角下垂。而此時上眼瞼的弧度會變很大，而下眼瞼的弧度則會變小並覆蓋到黑眼珠。藉由改變上眼瞼的內側（a）與外側（b）的長度和形狀，就能夠呈現出臉部方向的變化。

半側面臉部的仰視視角，特別是後側的眼睛很容易看起來是眼角下垂的眼睛。前側的眼睛，則是臉部的傾斜與眼睛的傾斜會彼此相消，而成為一種很平坦的形狀。

側面臉部的仰視視角，則是反過來看起來外眼角會往上移，而像是眼角上揚的眼睛。另外下眼瞼會漸漸往上爬升，導致眼睛略為變細這也是重點所在。

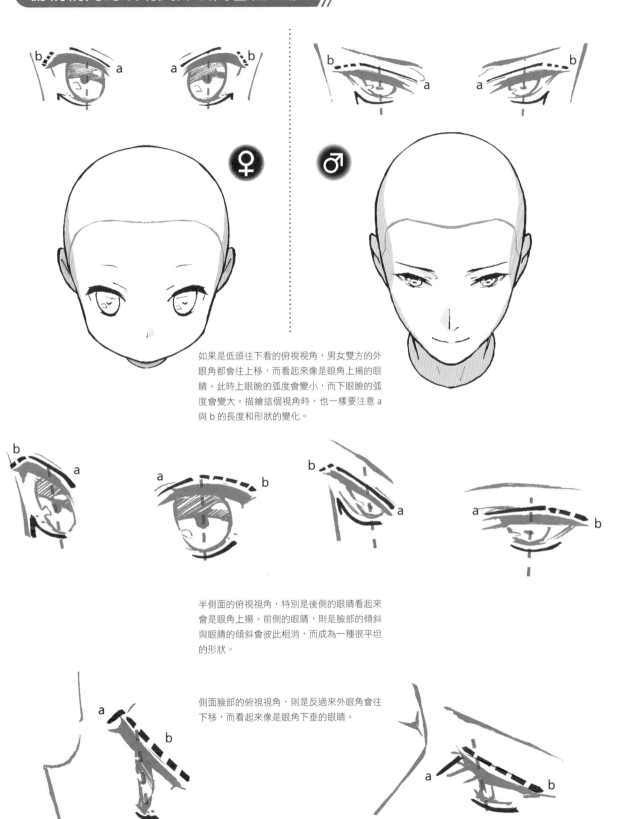

如果是低頭往下看的俯視視角，男女雙方的外眼角都會往上移，而看起來像是眼角上揚的眼睛。此時上眼瞼的弧度會變小，而下眼瞼的弧度會變大。描繪這個視角時，也一樣要注意 a 與 b 的長度和形狀的變化。

半側面的俯視視角，特別是後側的眼睛看起來會是眼角上揚。前側的眼睛，則是臉部的傾斜與眼睛的傾斜會彼此相消，而成為一種很平坦的形狀。

側面臉部的俯視視角，則是反過來外眼角會往下移，而看起來像是眼角下垂的眼睛。

各式各樣眼睛的區別描繪

眼角上揚的眼睛描繪時要將內眼角側往下移

● 水平視角

 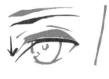

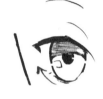 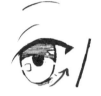 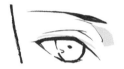 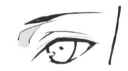

訣竅在於要將內眼角這一側的眼瞼往下移，而不是將外眼角往上移。女性眼睛的眼角上揚，要將下眼瞼的眼睫毛描繪成點狀就好，如此一來就不會顯得太過銳利。

男性眼睛的眼角上揚，可以用線條描繪出下眼瞼。而若是將上眼瞼和下眼瞼連接起來，就會形成一種更加銳利的眼角上揚眼睛。

描繪半側面跟側面的時候，也一樣要透過將內眼角往下移的感覺，而不是將外眼角往上移。

 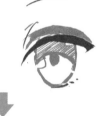 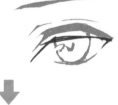

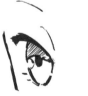

半側面

若是只有將原本眼睛的外眼角往上移，協調感會變很差而產生一股錯亂感。

側面

◉ 仰視視角

若是在仰視視角下觀看一個眼角上揚的角色，眼睛的銳利感會變得比較含蓄。
描繪時，想要順利傳達出「這是一個眼角上揚的角色」是需要訣竅的。

♀

♂

上眼瞼要加長內眼角這一側的長度並將弧線的最高點往外眼角靠過去。而下眼瞼則要以點狀來呈現出外眼角往上移的這一段。

上眼瞼要加長內眼角這一側的長度並將弧線的最高點往外眼角靠過去。而下眼瞼若是朝著外眼角往上抬起來並帶有個角狀，就能夠呈現出眼角上揚的銳利感。

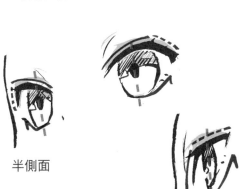

半側面

側面

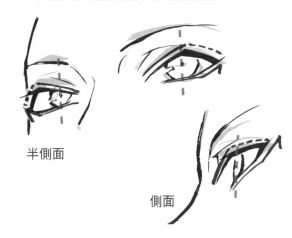

半側面

側面

◉ 俯視視角

眼角上揚的俯視視角，眼睛的銳利感會看起來更加強烈。

♀

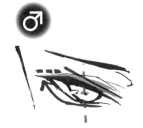 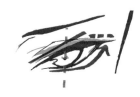

♂

上眼瞼若是筆直地上揚起來的，就會過於銳利而變得不像女性。在這種時候，若描繪成讓上眼瞼隆起來並有個弧度，就可以保持住女性化的感覺。

描繪時將內眼角往下移，讓銳利感更上一層樓。若是以外眼角將上下眼瞼連接起來，就會變得更像是俯視視角。

側面

半側面

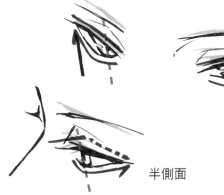 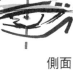

側面

半側面

眼角下垂的眼睛要將外眼角側的上眼瞼描繪得很長

◉ 水平視角

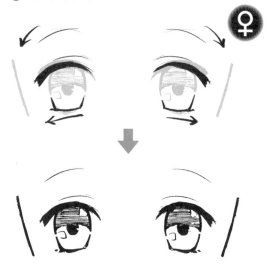
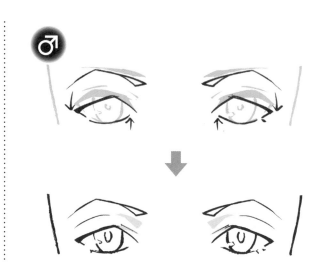

下眼瞼要畫成水平並使其稍微覆蓋到黑眼珠。要領在於要加長內眼角這一側的上眼瞼長度並將弧線的最高點往內眼角側靠過去，而不是將外眼角往下移。雙眼皮的線條也畫得長一點來將眼角下垂強調出來吧！

描繪男性時，除了要移動上眼瞼的最高點，還要將下眼瞼的內眼角側往上移。若是加上下睫毛，眼角下垂的感覺就會獲得強調，同時還可以避免臉部變成一張很不起眼的路人角色臉。

若是透過雙眼皮的線條跟下眼瞼給予特徵，那即使是一個很難看見外眼角的角度，描繪起來還是會像個眼角下垂的眼睛。

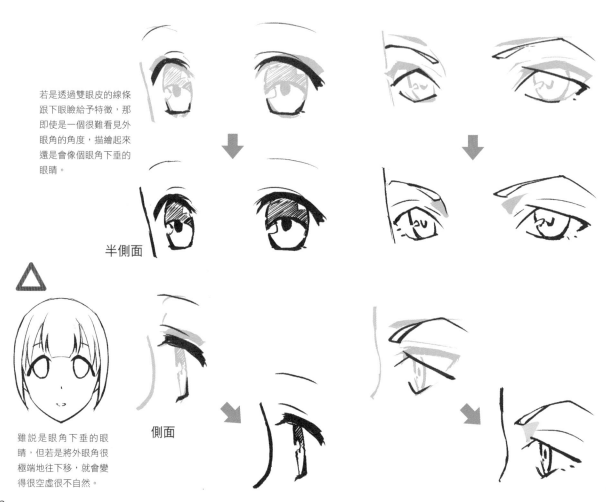

半側面

側面

雖說是眼角下垂的眼睛，但若是將外眼角很極端地往下移，就會變得很空虛很不自然。

◉ 仰視視角　仰視視角下的眼角下垂眼睛，下垂程度看上去會更加強烈。

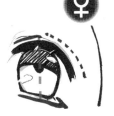

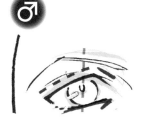

會變成一種像是縱長較長的魚板形狀。下眼瞼
的線條，只會描繪在黑眼珠的下面。

上眼瞼要縮短內眼角這一側的長度，而下眼瞼
則要描繪成內眼角這一側的線條長度會變長。

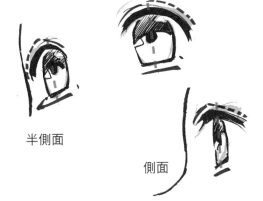

半側面

側面

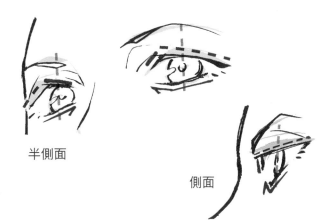

半側面

側面

◉ 俯視視角　若以俯視視角觀看眼角下垂的角色，眼睛的下垂程度看起來會減輕。
描繪時，想要順利傳達出「這是一個眼角下垂的角色」是需要訣竅的。

壓扁魚板形狀眼睛的縱向寬度並將其扭曲變形
成有點平面感，呈現出俯視視角的眼角下垂眼
睛。

若是讓下眼瞼的內眼角這一側朝上彎曲起來，
即使上眼瞼幾乎是水平的，看起來仍然會是個
眼角下垂的角色。

半側面

側面

半側面

側面

眼睫毛的描寫

♀ 精神奕奕的朝上

◉ 水平視角

若是將眼睫毛描繪成朝上的放射線狀，就會是一對水汪汪很可愛的眼睛。接著稍微將上眼瞼的線條加粗，呈現出眼睫毛的分量感。

這是半側面跟側面的範例。若是將眼睫毛描繪成又粗又短的模樣，即使是黑色的眼睫毛，也不會形成一種很厚重的印象。參考基準為外眼角側要畫 2 條眼睫毛，內眼角側則是 1 條眼睫毛。

這是以細線條描繪的範例。若是以細線條的集合體來描繪上眼瞼的線條與整體的眼睫毛，即使增加眼睫毛的數量，還是會有一種很輕盈的印象。

♂ 沉著冷靜的朝下

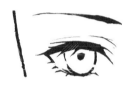 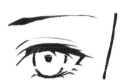

男性的眼睫毛若是描繪成是朝下的，就會形成一種沉著冷靜的印象，也就能夠與女性之間的區別描繪出來。描繪時，要讓眼睫毛朝下呈放射線狀並且越往外眼角方向，角度就越水平。而上眼瞼也要讓一些細線條從尾端跑出去並加入到眼睫毛的分量感裡。

這是半側面跟側面的範例。如果是單純用黑色描繪眼睫毛，那眼睫毛的數量就要收斂一點。外眼角側的眼睫毛數量則要略多一點。而面向側面時，要將眼睫毛描繪成是長長地往前方延伸出去的。

若是留下眼睫毛的輪廓並將內側留白，就會形成一種很纖細的印象。描繪時要想像成「擦掉後留白的部分是眼睫毛，而黑色的部分則是眼睫毛的影子」。這個時候若是將雙眼皮的線條描繪在上面且稍微有一點距離的地方，眼睛就不會顯得鬆鬆垮垮的。

◉ 如果是仰視視角

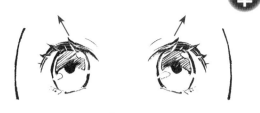

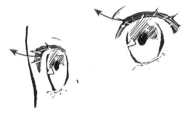

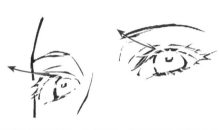

訣竅就在於要在上眼瞼的弧線最高處，描繪一條略長且粗的眼睫毛，呈現出眼睫毛的立體感。

在男性的仰視視角，要將正面、半側面描繪成眼睫毛是朝上的，側面則是描繪成微微朝下。接著只在眼睫毛與眼睫毛之間的溝槽留下黑色線條，其他的則擦掉留白。

◉ 如果是俯視視角

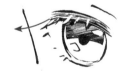
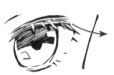

在俯視視角，眼睫毛要描繪成是朝下的。要注意上睫毛與下睫毛兩者的放射線狀中心會稍微有所差異。描繪正面的眼睫毛時，內眼角要稍微隔得開一點並集中在外眼角。

如果是男性，上睫毛與下睫毛會從同一個中心呈放射線狀延伸出來。在正面時，要將眼睫毛描繪在外眼角側，而且要描繪得略長略多一些。

面向側面時，若是將朝著眼瞼上面部分前方的眼睫毛與外眼角的眼睫毛這兩者之間，空出一個空間來，就可以描繪得很乾淨俐落。

面向側面時，要將眼睫毛描繪成跑出到臉部的前方，朝向外眼角的眼睫毛則要控制在 1～2 根。

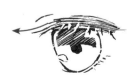

半側面時，要將眼睫毛夾雜在整個上眼瞼上。

在半側面，則要稍微將內眼角側隔出一點距離再進行刻畫。

鼻子的區別描繪

鼻子是一種如山峰般有一個突出處的部位。側面時會很容易描繪，但在正面跟半側面時，要描繪出那種山麓起伏是很困難的。因此要透過描繪出光線照射到所形成的陰影跟高光，將形體呈現出來。

男女是這裡不同！

♀ 鼻梁不要用線條描繪，陰影要略為淡薄點

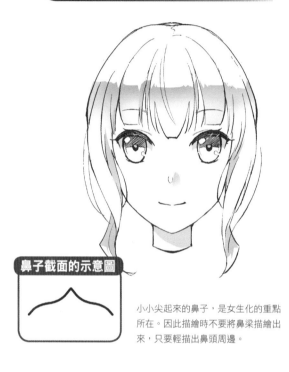

鼻子截面的示意圖

小小尖起來的鼻子，是女生化的重點所在。因此描繪時不要將鼻梁描繪出來，只要輕描出鼻頭周邊。

♂ 眉毛～鼻梁要以線條描繪，陰影要很鮮明

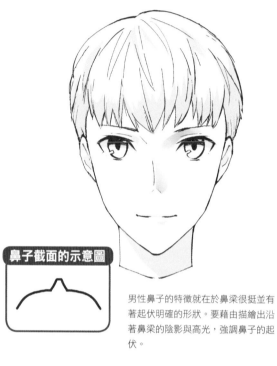

鼻子截面的示意圖

男性鼻子的特徵就在於鼻梁很挺並有著起伏明確的形狀。要藉由描繪出沿著鼻梁的陰影與高光，強調鼻子的起伏。

年齡看起來整個直線上升呢！

若是將鼻梁描繪得很鮮明，除了看起來老上 10 歲左右以外，相對於又圓又小的臉部，鼻子也會顯得太大。

是還不錯，但臉部會不會很扁平啊……

若是在青少年角色那種長臉配上一個小鼻子，就會有一種有點平坦的扁平印象。

每一種鼻子角度的區別描繪

正面的鼻子要以高光或陰影進行呈現

如果要純用線稿進行呈現,那就要用細線條將鼻頭的高光(光線照射到的部分)包圍起來進行呈現。鼻梁跟鼻孔則是省略掉。

這是加上陰影的範例。這是從左斜上方打下光線的,因此要以鼻頭為中心,在其左邊描繪一個小小的高光並用一種如銀杏葉般的形狀,在右邊描繪出一片大一點的陰影。

陰影

高光

有抓出高光形體的線條

光線

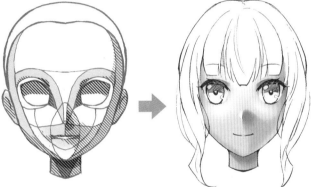

紅色的部分,就是容易形成陰影的地方。陰影若是塗得很真實,就會變得如右圖那樣。光源的相反側會隱約形成陰影,就像是要將平坦且滑順的臉部進行鑲邊一樣。以鼻頭中心圓圓地落在臉部的陰影,會比其他地方還要略為濃密一些,而與其相鄰的高光也會顯得很顯眼。描繪時若是抽取出這些陰影,就會變成上面那2個範例的漫畫風格。

鼻根

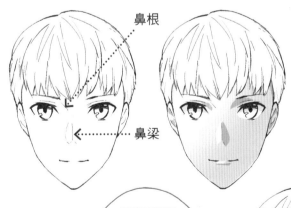

鼻梁

這是加上了陰影的範例。會在鼻梁的旁邊描繪上櫻花花瓣形狀的高光與陰影,強調鼻子的起伏。高光的輪廓線若是省略,就會顯得很乾淨俐落。

高光 陰影

如果要純以線稿來進行描繪,那就要描繪成像是用很細的線條將高光跟陰影的形體包圍起來那樣呈現出起伏。男性的起伏會比女性還要來得明顯,因此要將鼻梁描繪得略長一點,而鼻根(連接鼻梁與眉毛的部分)的形體與鼻孔也只要描繪其中一邊。

光線

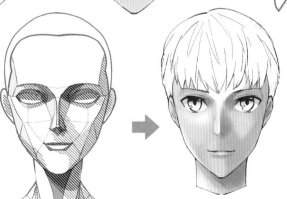

紅色的部分,就是容易形成陰影的部分。陰影若是塗得很真實,就會變得如右圖那樣。除了臉頰跟下巴前端這一些有圓潤感的部分以外,位於光源相反側的臉有一半都會是陰影。特別是眼睛與鼻根之間的凹陷處,以及鼻子與臉色之間的陰影會變很濃密。若是描繪時先抽取出這些陰影,就會變成上面那2個範例的漫畫風格。

側面的鼻子要以很少的線條描繪並得乾淨俐落

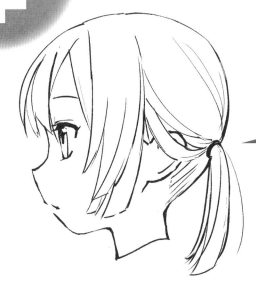

要往上彎

鼻子下面
要很平

鼻梁要彎起來並尖尖地朝上。鼻子下面的凹凸
若是省略並畫得很平，就會形成一種很女性化
的扭曲變形呈現。

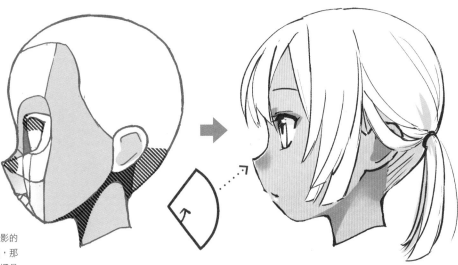

紅色的地方就是容易形成陰影的
部分。如果是純線稿的呈現，那
即使不將陰影描繪上去，也還是
會很有模有樣。如果是要上色跟
上陰影的情況，就要以鼻頭為中
心加上一種銀杏形狀的陰影。

這是從正側面稍微轉成半側面一
點點的視角。在這種情況，將鼻
子描繪成比較接近側面那種尖尖
朝上的鼻子，會比描繪成半側面
（P110）那種鼻子，還要來得
可愛。

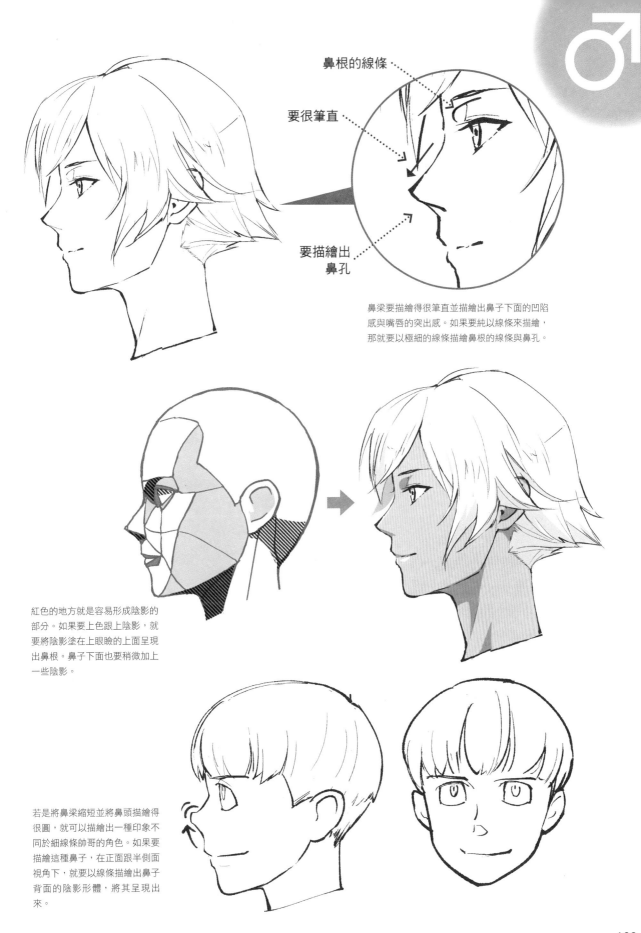

鼻根的線條

要很筆直

要描繪出
鼻孔

鼻梁要描繪得很筆直並描繪出鼻子下面的凹陷感與嘴唇的突出感。如果要純以線條來描繪，那就要以極細的線條描繪鼻根的線條與鼻孔。

紅色的地方就是容易形成陰影的部分。如果要上色跟上陰影，就要將陰影塗在上眼瞼的上面呈現出鼻根。鼻子下面也要稍微加上一些陰影。

若是將鼻梁縮短並將鼻頭描繪得很圓，就可以描繪出一種印象不同於細線條帥哥的角色。如果要描繪這種鼻子，在正面跟半側面視角下，就要以線條描繪出鼻子背面的陰影形體，將其呈現出來。

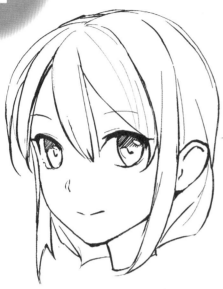

抓出高光的
形體

鼻梁
不描繪出來

鼻孔不需
描繪出來

與男性相比之下，女性是一種朝向上方的小鼻子，因此要以一個很小的「く」字形描繪出鼻頭部分。如果是要純以線條描繪，就要在く字形的旁邊加上高光形體。

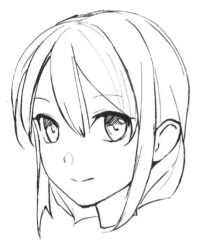

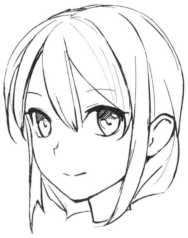

也有一種描繪方法是抓出陰影形體，而不是抓出高光形體。

如果是要純以「く」字形進行簡單的描繪，建議可以讓鼻頭尖尖地朝向上方。

若是以帶有直線感的巨大「く」字形進行描繪，就會失去那種嬌小鼻子的可愛感，且看上去年齡會略高一些。

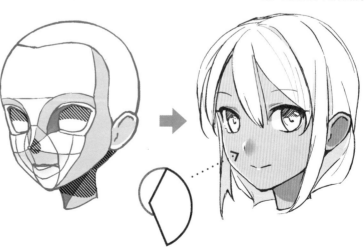

紅色的地方就是容易形成陰影的部分。如果是要加上顏色跟陰影，那省略掉「く」字形並描繪成點狀也是OK的。在這種情況，就要以點為中心並塗上銀杏形狀的高光與陰影。

110

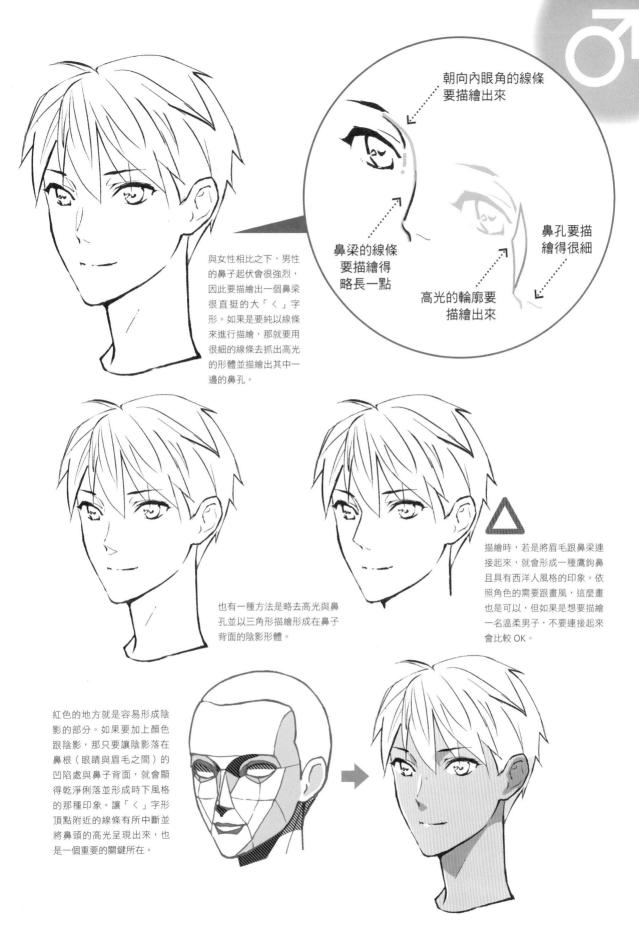

朝向內眼角的線條
要描繪出來

鼻梁的線條
要描繪得
略長一點

高光的輪廓要
描繪出來

鼻孔要描
繪得很細

與女性相比之下，男性的鼻子起伏會很強烈，因此要描繪出一個鼻梁很直挺的大「く」字形。如果是要純以線條來進行描繪，那就要用很細的線條去抓出高光的形體並描繪出其中一邊的鼻孔。

也有一種方法是略去高光與鼻孔並以三角形描繪形成在鼻子背面的陰影形體。

描繪時，若是將眉毛跟鼻梁連接起來，就會形成一種鷹鉤鼻且具有西洋人風格的印象。依照角色的需要跟畫風，這麼畫也是可以，但如果是想要描繪一名溫柔男子，不要連接起來會比較 OK。

紅色的地方就是容易形成陰影的部分。如果要加上顏色跟陰影，那只要讓陰影落在鼻根（眼睛與眉毛之間）的凹陷處與鼻子背面，就會顯得乾淨俐落並形成時下風格的那種印象。讓「く」字形頂點附近的線條有所中斷並將鼻頭的高光呈現出來，也是一個重要的關鍵所在。

將鼻子下面的鼻小柱描繪出來

如果是一名真實的人類，這個角度是會看到鼻孔的，但女性角色因為鼻子會很小，所以省略掉鼻孔會比較自然。

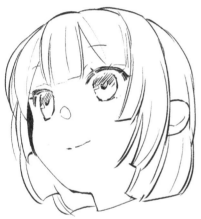

除了描繪出鼻子下面的鼻小柱以外，還有一種方法是用極細線條描繪出鼻子的陰影部分。仰視視角的情況下並不太適合將高光描繪出來。

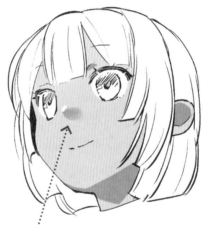

如果是要以顏色跟陰影進行呈現，那就要用一個扭曲得很短的銀杏形狀，將陰影上在沿著鼻梁的部分。

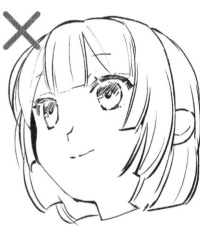

在仰視視角下，鼻子的位置會很靠近後側的眼睛。若是想用一個有鼻梁的「く」字形進行描繪，鼻子很容易偏移到下面去，因此要特別注意。

紅色的地方就是容易形成陰影的部分。如果要加上顏色跟陰影，那省略掉「く」字形，描繪成一個點狀也是 OK 的。而在如右圖這種眼睛輪廓與鼻梁會重疊到的視角下，也要將鼻子的那顆點點，描繪成是跟下眼瞼緊靠在一起的。

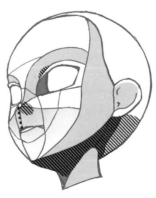

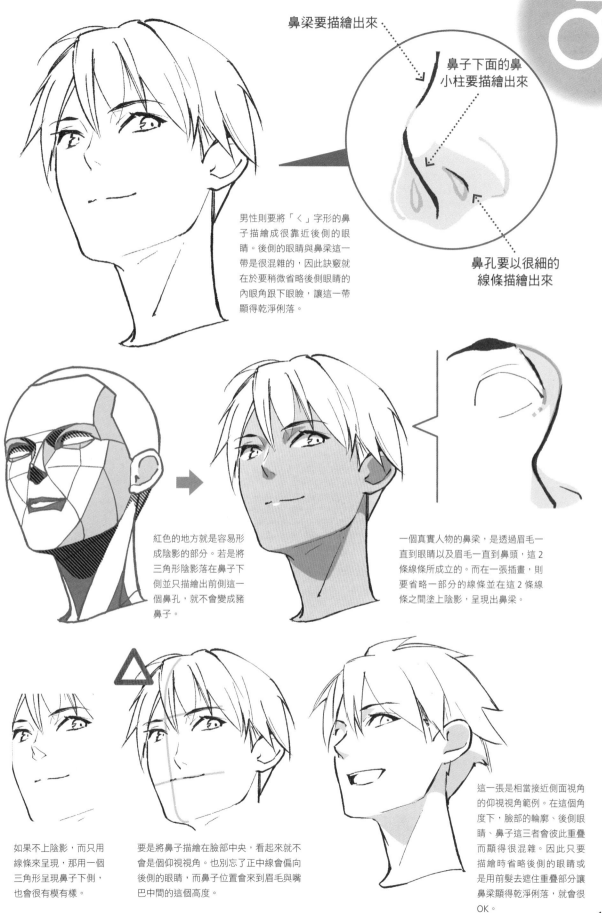

鼻梁要描繪出來

鼻子下面的鼻小柱要描繪出來

男性則要將「く」字形的鼻子描繪成很靠近後側的眼睛。後側的眼睛與鼻梁這一帶是很混雜的，因此訣竅就在於要稍微省略後側眼睛的內眼角跟下眼瞼，讓這一帶顯得乾淨俐落。

鼻孔要以很細的線條描繪出來

紅色的地方就是容易形成陰影的部分。若是將三角形陰影落在鼻子下側並只描繪出前側這一個鼻孔，就不會變成豬鼻子。

一個真實人物的鼻梁，是透過眉毛一直到眼睛以及眉毛一直到鼻頭，這2條線條所成立的。而在一張插畫，則要省略一部分的線條並在這2條線條之間塗上陰影，呈現出鼻梁。

如果不上陰影，而只用線條來呈現，那用一個三角形呈現鼻子下側，也會很有模有樣。

要是將鼻子描繪在臉部中央，看起來就不會是個仰視視角。也別忘了正中線會偏向後側的眼睛，而鼻子位置會來到眉毛與嘴巴中間的這個高度。

這一張是相當接近側面視角的仰視視角範例。在這個角度下，臉部的輪廓、後側眼睛、鼻子這三者會彼此重疊而顯得很混雜。因此只要描繪時省略後側的眼睛或是用前髮去遮住重疊部分讓鼻梁顯得乾淨俐落，就會很OK。

以小小的「ノ」字形
描繪出鼻梁

如果是一張純線稿，就要以一個「ノ」字形，小小地描繪出鼻梁線條將鼻子呈現出來。如果鼻尖看起來很長，而讓人很在意，那就以很細的線條將高光跟陰影加畫上去。

紅色的地方就是容易形成陰影的部分。如果要上色跟上陰影，那就以點狀方式描繪出鼻頭的陰影。形成在鼻子旁邊的銀杏形陰影，會是一種只有下方較短的形狀。

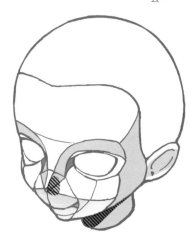

如果是一張線稿圖，抓出高光的形體將鼻子呈現出來也是 OK。

這是抓出陰影的形體將鼻子呈現出來的範例。雖然鼻子看起來會有點大，但隨個人喜好的不同，這也是一種可以選擇的呈現方式。

若是以「く」字形進行描繪，鼻子會很容易往眼睛與眼睛之間偏移。

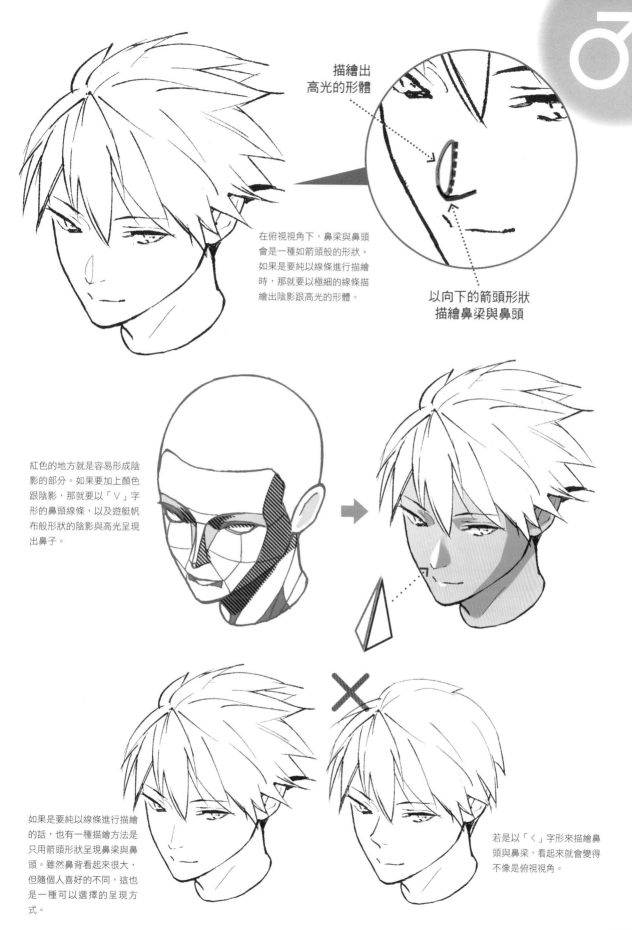

描繪出
高光的形體

在俯視視角下，鼻梁與鼻頭
會是一種如箭頭般的形狀。
如果是要純以線條進行描繪
時，那就要以極細的線條描
繪出陰影跟高光的形體。

以向下的箭頭形狀
描繪鼻梁與鼻頭

紅色的地方就是容易形成陰
影的部分。如果要加上顏色
跟陰影，那就要以「∨」字
形的鼻頭線條，以及遊艇帆
布般形狀的陰影與高光呈現
出鼻子。

如果是要純以線條進行描繪
的話，也有一種描繪方法是
只用箭頭形狀呈現鼻梁與鼻
頭。雖然鼻背看起來很大，
但隨個人喜好的不同，這也
是一種可以選擇的呈現方
式。

若是以「＜」字形來描繪鼻
頭與鼻梁，看起來就會變得
不像是俯視視角。

嘴巴的區別描繪

若是與眼睛相比，嘴巴會是一個存在感很薄弱的部位，但其實在描繪男女區別這方面上，是會有很大貢獻的。特別是在對話的場景跟叫喊的表情上，嘴巴的描繪方法會是「帥氣程度」、「可愛程度」的成敗關鍵。

男女是這裡不同！

♀ 寬度窄，形狀很圓潤

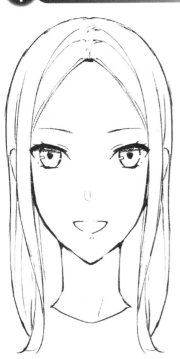

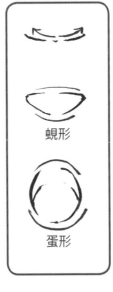

蜆形

蛋形

若是將嘴巴描繪成又小又圓潤的形狀，就會有一股可愛感。而閉起來的嘴巴則要以一條很短又有弧度的線條進行描繪。

♂ 寬度寬，形狀有稜有角

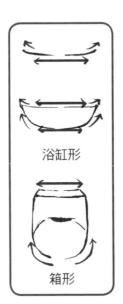

浴缸形

箱形

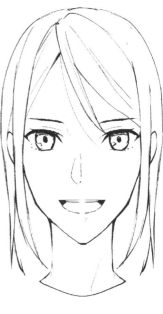

嘴巴會比女性大，而且要以具有直線感的線條跟一種有稜有角的形狀進行描繪。

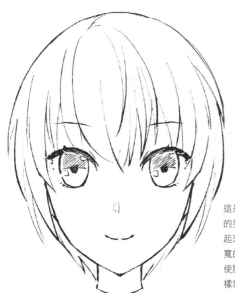

這是一對如雙胞胎般，長相很酷似的男女範例。嘴巴很圓潤的左側看起來會是一名女性，而嘴巴寬度較寬的右側看起來會是一名男性。即使臉很相似，只要確實改變嘴巴的樣貌，仍然能夠將男女的區別描繪出來。

嘴巴形狀的捕捉方法

描繪時要將真實的嘴唇形狀進行扭曲變形、省略

◉ 側面

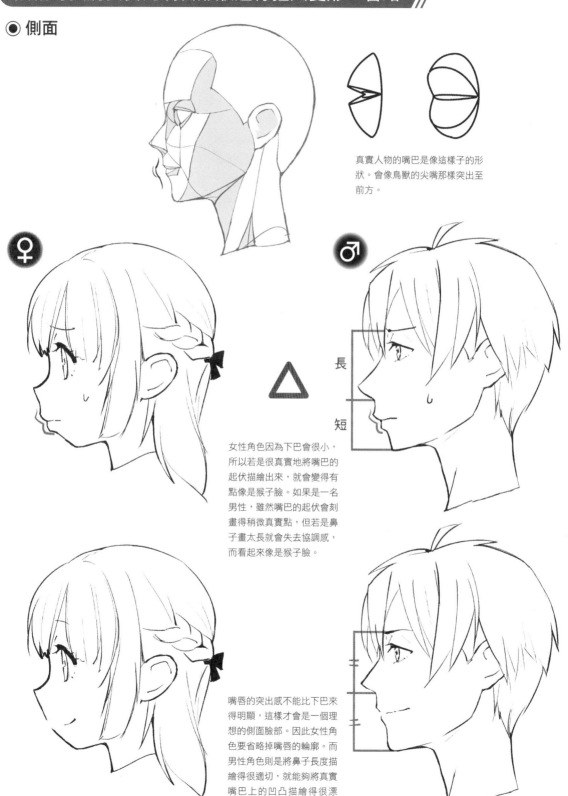

真實人物的嘴巴是像這樣子的形狀。會像鳥獸的尖嘴那樣突出至前方。

女性角色因為下巴會很小，所以若是很真實地將嘴巴的起伏描繪出來，就會變得有點像是猴子臉。如果是一名男性，雖然嘴巴的起伏會刻畫得稍微真實點，但若是鼻子畫太長就會失去協調感，而看起來像是猴子臉。

嘴唇的突出感不能比下巴來得明顯，這樣才會是一個理想的側面臉部。因此女性角色要省略掉嘴唇的輪廓。而男性角色則是將鼻子長度描繪得很適切，就能夠將真實嘴巴上的凹凸描繪得很漂亮。

長
短

◉ 半側面

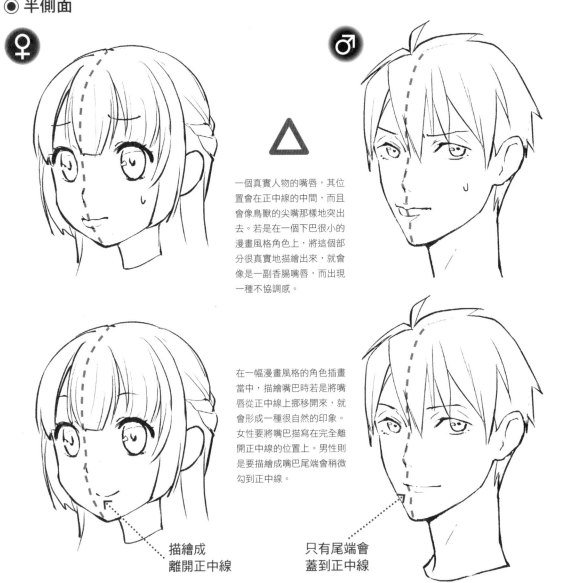

一個真實人物的嘴唇，其位置會在正中線的中間，而且會像鳥獸的尖嘴那樣地突出去。若是在一個下巴很小的漫畫風格角色上，將這個部分很真實地描繪出來，就會像是一副香腸嘴唇，而出現一種不協調感。

在一幅漫畫風格的角色插畫當中，描繪嘴巴時若是將嘴唇從正中線上挪移開來，就會形成一種很自然的印象。女性要將嘴巴描寫在完全離開正中線的位置上。男性則是要描繪成嘴巴尾端會稍微勾到正中線。

描繪成
離開正中線

只有尾端會
蓋到正中線

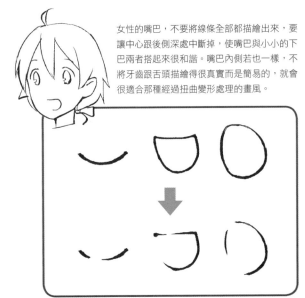

女性的嘴巴，不要將線條全部都描繪出來，要讓中心跟後側深處中斷掉，使嘴巴與小小的下巴兩者搭起來很和諧。嘴巴內側若也一樣，不將牙齒跟舌頭描繪得很真實而是簡易的，就會很適合那種經過扭曲變形處理的畫風。

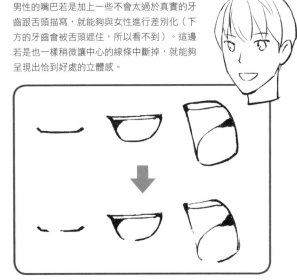

男性的嘴巴若是加上一些不會太過於真實的牙齒跟舌頭描寫，就能夠與女性進行差別化（下方的牙齒會被舌頭遮住，所以看不到）。這邊若是也一樣稍微讓中心的線條中斷掉，就能夠呈現出恰到好處的立體感。

嘴巴以外的變化也要呈現出來不可漏掉

嘴巴若是一張開，就會出現下巴往下，眉毛會稍微出力這一些變化。鼻子跟下眼瞼也會微微地抬高起來。

◉ 側面

♀ ♂

眉毛會
稍微出力

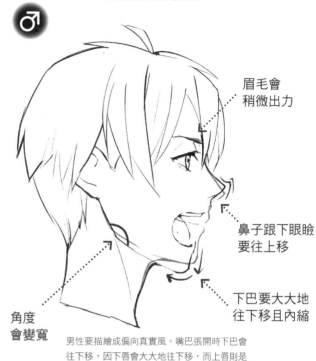

眉毛會
稍微出力

鼻子跟下眼瞼
要往上移

下巴要大大地
往下移且內縮

角度
會變寬

下巴會縮起來

女性的嘴巴樣貌，其扭曲變形會很強烈，因此在呈現上要留意不可過於真實。下巴要微微往下移一點點，往脖子方向縮進去。嘴巴則是上唇與下唇要張開到差不多相同大小。

男性要描繪成偏向真實風。嘴巴張開時下巴往下移，因下唇會大大地往下移，而上唇則是會稍微抬高一點點。

◉ 半側面

眉毛會移動

眉毛會
移動

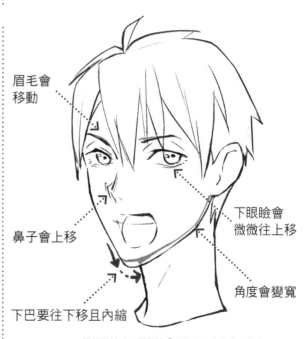

鼻子會上移

下眼瞼會
微微往上移

角度會變寬

稍微往下移一點點

張開成上下均等

下巴要往下移且內縮

女性因為扭曲變形會很強烈，所以下巴的下移幅度只要一點點就 OK 了。而上唇與下唇會不同於真實的嘴巴，要描繪成張開得很均等。臉部的輪廓則會變形成稍微有些細長狀。

描繪男性時，要根據「下巴會下移且嘴巴會張開」這一點，將下巴與嘴巴往下移。嘴巴若是大大地張開，臉部的輪廓就會變形成有些細長狀。

很難描繪的嘴巴形狀

● 仰視視角下笑著的嘴巴

在仰視視角下，嘴巴看起來會是個「ヘ」字形，因此要描繪成像是在笑的樣子是很困難的。這需要正確地描繪出這些細微的變化。

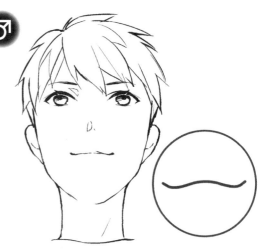

將實際上會變成「ヘ」字形嘴巴的地方，改畫成一條很和緩的曲線。也可以將兩端稍微加粗一些。

若是將會變成「ヘ」字形的地方，改畫成一個帶有圓潤感的「W」字形，就能夠描繪成一個保有著仰視視角感的笑容。

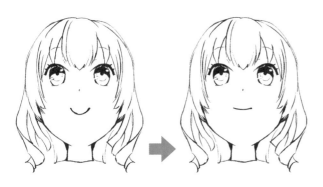

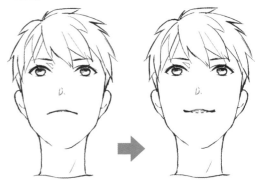

嘴巴的弧度若是過於強烈，就會變得很不容易看出是一個仰視視角。因此要以很和緩的弧度來維持仰視視角感。

仰視視角的嘴巴模樣是一種「ヘ」字形。這時候要將嘴巴兩端微微抬起，把嘴巴描繪得略有真實感。

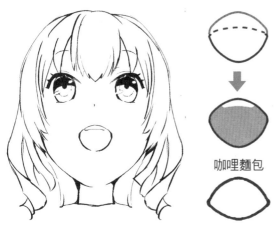

咖哩麵包

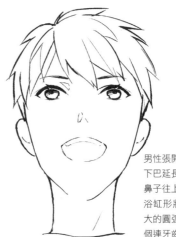

如果是張開嘴巴的笑容，女性上唇弧度要圓圓的並描繪出一個形狀像是咖哩麵包的嘴巴。前牙若是描繪得小小的，就會像一隻小動物一樣很可愛。

男性張開嘴巴的笑容，要將下巴延長到稍微細長，再將鼻子往上方移動一點並讓浴缸形狀的嘴巴上緣 有較大的圓弧弧度。本來這是一個連牙齒深處都看得見的視角，但將前牙以外的牙齒省略，整合起來會比較自然。

120

● 俯視視角下生氣的嘴巴

在俯視視角下，嘴巴會淡淡地帶有一種像是在笑的弧度。這時就要將嘴巴尾端微微往下移，把憤怒的表情描繪得略有真實感。

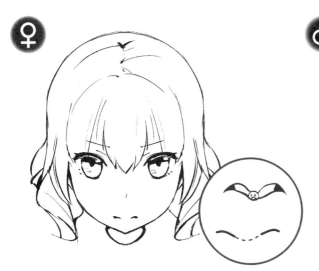

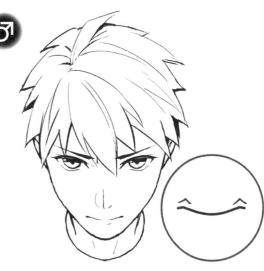

將朝下的弧線尾端稍微往下移，畫成一種小海鷗的形狀。若是省略掉線條的中間部分，就會有一種很自然的印象。

描繪一條緩緩朝下的弧線並在尾端打造出兩座小山峰。男性這裡也一樣要將嘴巴中間的線條省略。

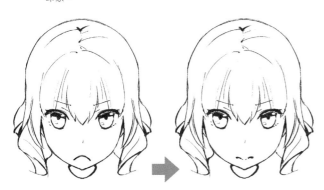

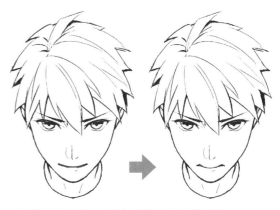

若是直接描繪那種看起來很生氣的「ㄟ」字形嘴巴，看起來就會顯得略為平面。因此描繪時只將嘴巴尾端往下移這點是很重要的。

俯視視角下的嘴巴，會變成一種像是在笑的朝下弧線。這時就要在嘴巴尾端打造兩座小山峰，讓嘴巴看起來像是因為生氣而緊閉起來。

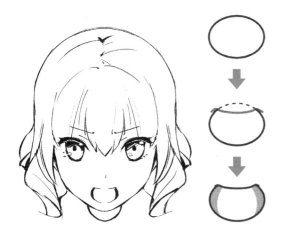

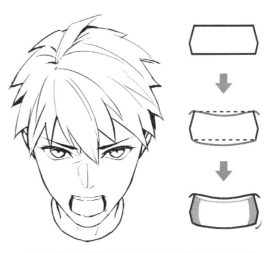

如果是一張張開嘴巴的生氣臉，那只要用一個將橢圓的上面部分削去，如同「ひ」字形的形狀進行描繪，看起來就會很生氣。接著將舌頭描繪出來，強調出俯視視角這個角度。

男性在描繪時要想像成是一個扁掉的六邊形。訣竅在於要將上唇的兩端往下移。也可以在嘴巴尾端描繪出小小的皺紋。另外也別忘了要稍微將下巴往下延伸出去。

◉ 半側面仰視視角的嘴巴

在半側面的仰視視角下，上唇與下唇會需要很細微的區別描繪。

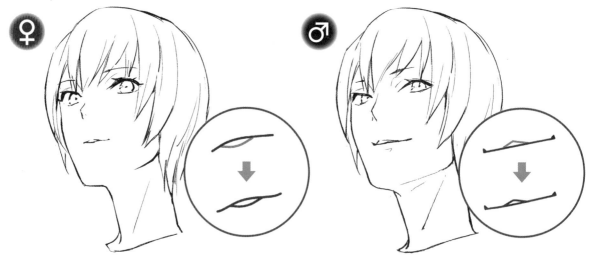

女性要以柔軟的曲線來呈現出上唇與下唇。描繪 2 條弧線並將上面弧線的尾端輕輕地往上移。

男性的嘴巴模樣仍舊要帶著直線感。在一條很長的一字形線條上，加上一個小小的金字塔，然後讓一字形線條微微朝上彎曲一點修整形體。

◉ 半側面俯視視角的嘴巴

半側面的俯視視角，也一樣要呈現出嘴巴形體上的細微差異，將男女的區別描繪出來。

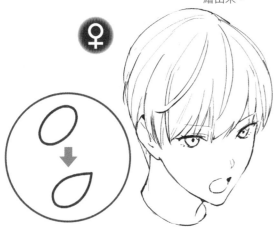

形體要抓得很圓並修整成一個傾斜的水滴形狀。接著稍微塗黑尖突部分的內側，呈現出舌頭的形體。

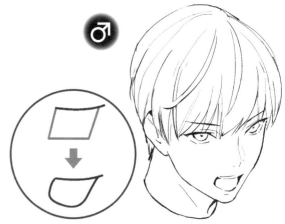

讓一個箱形帶有著圓潤感，抓出嘴巴形體。將上排牙齒描繪在嘴巴的內側，嘴巴裡面的刻畫則要比女性略多一點。

透過比較觀察中斷線條的重要性

HINT

描繪得很真實的嘴巴，會因為畫風的不同，而有合適與不合適的問題，而以單純的曲線描繪出來的嘴巴，則是很容易看起來很扁平。這時以簡易的線條描繪出嘴巴的線條並使部分線條有所中斷，就會形成一種不會顯得過於真實而看起來很有立體感，且可以廣泛運用的表現方法。

真實的嘴巴　　線條很單純的嘴巴　　線條有中斷的嘴巴

光澤鮮潤的嘴唇呈現

在 P116～122 所介紹過的嘴巴，是以線稿圖的簡易型嘴巴為中心。不過根據作者風格跟目的的不同，相信有時也會想要去刻畫一下嘴唇吧！在這裡，我們就來看看女性塗上口紅後那種光澤鮮潤的嘴唇呈現方法，跟男性嘴唇的刻畫方法吧！

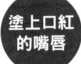

若是將輪廓暈開就會顯得很自然

塗上口紅的嘴唇，若是用暈開得很淡的色調跟濃淡進行呈現，就會有一種很自然的印象。

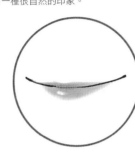

嘴唇的輪廓若是描繪得過於明確，就會變成一種好像化妝失敗的模樣。

描繪方法

1 以新月形狀描繪出下唇的形體，留下弧度最大的中央部分並將輪廓暈開來。

2 上唇的厚度要描繪得比下唇要來得薄。先以平緩的曲線讓上唇正中央凹陷下來，再將輪廓暈開來。

3 在下唇的中心，加上一個像是描繪了一道弧線般的高光，呈現出光澤鮮潤感。

沒有塗上口紅的男性嘴唇

要塗上上唇的陰影

想要描寫男性嘴唇的時候，要想像成是在塗上唇的陰影。若只是在上下嘴唇的分界處淡淡地加上紅色，就不會變得像是口紅一樣。

下唇的輪廓要描繪得很小，呈現出嘴唇的厚度。加上陰影時，感覺是在將立體感呈現出來，而不是只淡淡地塗上顏色。

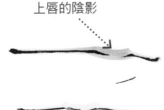

上唇的陰影

下唇的輪廓線

耳朵的區別描繪

耳朵常常會被頭髮遮住，是個很不起眼的部位，但若是將耳朵描繪在合適的位置上，臉部就會有很好的協調感，使畫面產生一股說服力。按照作者風格跟個人喜好不同，是也可以將耳朵描繪成男女都一樣，不過這裡則是將女性耳朵描繪得很圓很可愛，也將男性耳朵描繪得略為真實點，並將兩者進行差別化。

男女是這裡不同！

♀ 很圓、扭曲變形較強烈

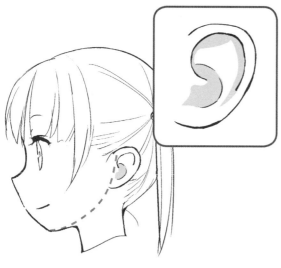

若是將耳朵扭曲變形成一種很接近小孩子耳朵的圓潤形狀，就會十分適合漫畫・插畫風格的可愛女性。耳朵內側的凹凸要減少，外耳孔也要省略。

♂ 會有內凹、偏向真實風

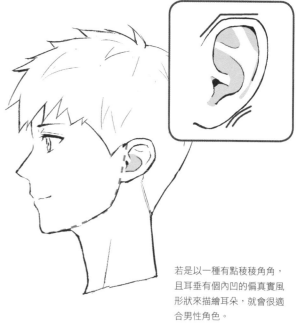

若是以一種有點稜稜角角，且耳垂有個內凹的偏真實風形狀來描繪耳朵，就會很適合男性角色。

「9」字形　　　「y」字形

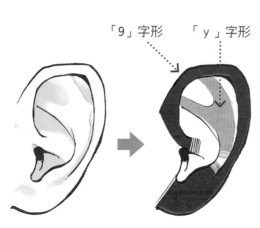

真實的耳朵會有一個如「9」字形般的外圍部分，內側則會有一個如「y」字形的凹凸。

♀

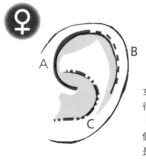

女性要將外圍部分扭曲變形得很圓潤並省掉內側的「y」字形凹凸。而構成內側的A、B、C線條，則會是三條很滑順的弧線。

♂

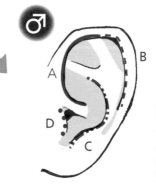

男性要將外圍部分描繪成一種略為有稜有角的形狀，內側則是要描繪成稍微可以看出「y」字形部分。而C線條會是一種有點複雜，很像割草鐮刀的形狀。外耳孔的細節也要描繪出來。

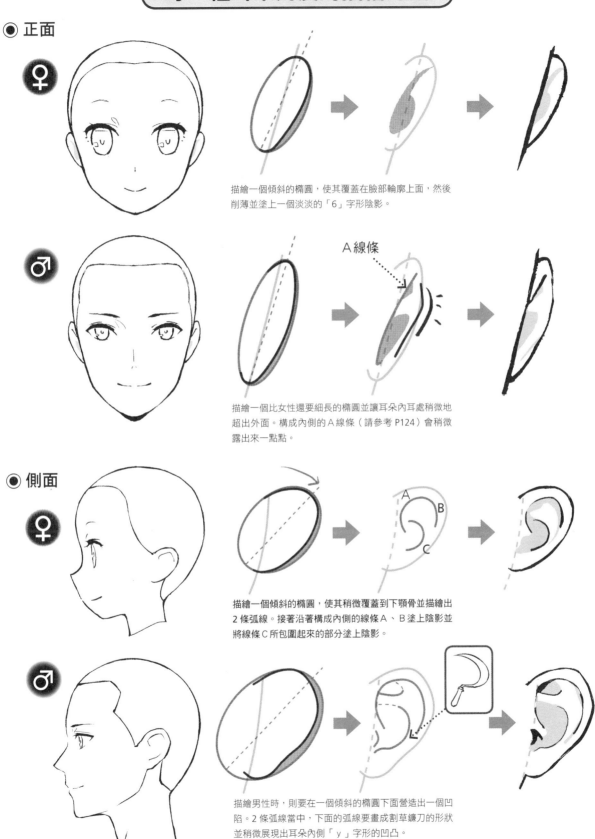

每一種耳朵角度的描繪方法

◉ 正面

♀

描繪一個傾斜的橢圓，使其覆蓋在臉部輪廓上面，然後削薄並塗上一個淡淡的「6」字形陰影。

♂

A 線條

描繪一個比女性還要細長的橢圓並讓耳朵內耳處稍微地超出外面。構成內側的 A 線條（請參考 P124）會稍微露出來一點點。

◉ 側面

♀

A
B
C

描繪一個傾斜的橢圓，使其稍微覆蓋到下顎骨並描繪出 2 條弧線。接著沿著構成內側的線條 A、B 塗上陰影並將線條 C 所包圍起來的部分塗上陰影。

♂

描繪男性時，則要在一個傾斜的橢圓下面營造出一個凹陷。2 條弧線當中，下面的弧線要畫成割草鐮刀的形狀並稍微展現出耳朵內側「y」字形的凹凸。

◉ 半側面

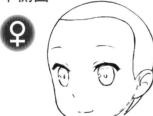

描繪一個傾斜的橢圓並將下面削薄。在這個角度下，構成內側的線條A、B、C當中，B會消失看不見，而C也會變成只有一半。陰影則只會加在C弧線的內側。

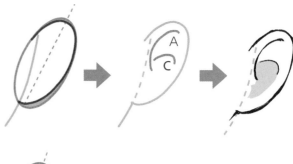

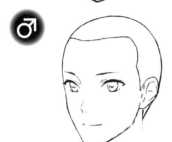

描繪一個縱長比女性長的橢圓並稍微削掉上下一些部分，接著以線條描繪耳朵內側並加上陰影，使內耳線條稍微超出至外面，作畫完成。

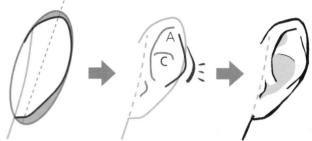

◉ 後面半側面

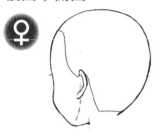

描繪一個三角形，使其覆蓋在臉部輪廓上並削去突角。將構成耳朵內側的線條B描繪成是與耳垂連接在一起的。加上線條C所包圍的陰影、耳朵背面的陰影，作畫完成。

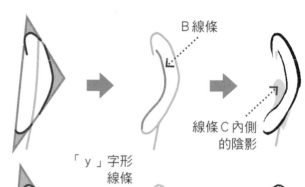

B線條

線條C內側的陰影

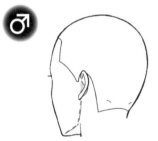

將耳垂加厚到比女性略厚一點並加上陰影，使耳朵內側可以稍微看到「y」字形的線條。耳朵背面若是加上根部的陰影，就會顯得很真實。

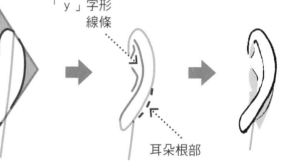

「y」字形線條

耳朵根部

◉ 正後方

描繪一個像是貝殼的形狀，使其覆蓋在臉部輪廓上並在內側加上線條，呈現出耳朵形體。若是以陰影呈現出形成在耳垂附近的高低差，會很有效果。

陰影會有高低差

描繪一個細長的橢圓並大大削去一塊，使橢圓下面凹陷進去。在內側加上線條，呈現出耳朵的形體，這點跟女性一樣。

◉ **仰視視角** 這是可以很清楚看見耳垂下面部分的角度。要以線條描繪出
耳朵下面的形狀，將其呈現出來。

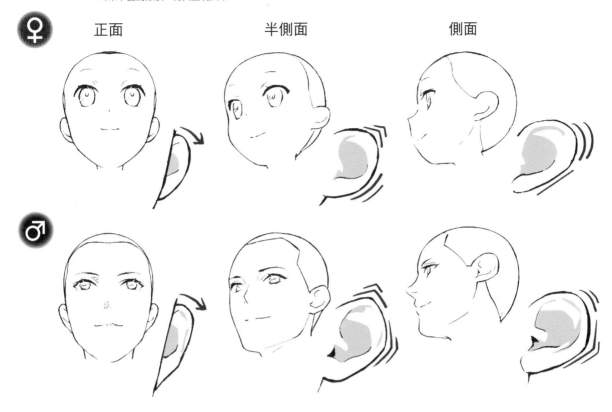

正面　　　　　　　半側面　　　　　　　側面

◉ **俯視視角** 這是可以很清楚看見耳垂上面部分的角度。要以線條描繪出
耳垂上面的形狀，將其呈現出來。

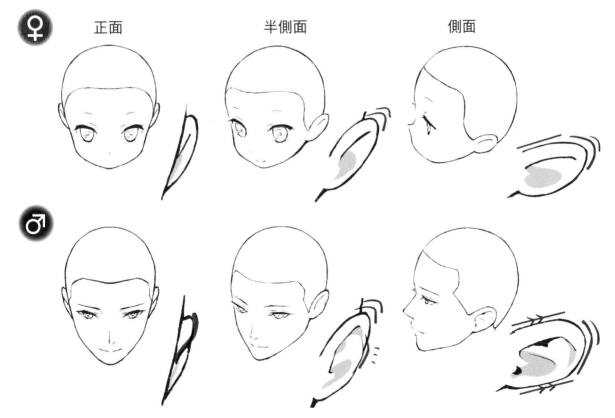

正面　　　　　　　半側面　　　　　　　側面

頭髮的區別描繪

頭髮是象徵人物角色個性的一個重要部位。其區別描繪的重點在於「髮型」與「髮質」。雖然可以同時針對雙方下工夫進行處理，但描繪時即使只有意識到其中一方，角色的呈現仍然會變得很寬廣。

髮型的差異

髮型是一種會按照個人喜好的人物角色去進行選擇的事物，因此並沒有性別上的區分。但相對的，就會有「看起來沉著冷靜的髮型」和「看起來活潑好動的髮型」，要根據角色的個性去進行區別描繪。

♀♂ 看起來沉著冷靜的「3件式頭髮」

這是分成前髮、側髮、後髮，3個部分進行修整的髮型。會有一種沉著冷靜、很賢淑的印象。

♀♂ 看起來活潑好動的「髮旋式頭髮」

這是從頭部的1個點（髮旋）營造出頭髮流向的髮型。髮束會有動向，形成活潑好動又帥氣的感覺。

這是從正上方觀看3件式頭髮的模樣。是由前髮、側髮、後髮這3個部分所構成的，各個部分的頭髮流向皆不同。

這是從正上方觀看髮旋式頭髮的模樣。短短的髮束會從髮旋呈放射線狀延伸出來。髮旋要描繪在偏離頭部中心的位置上。

髮質的差異

♀ 又柔又韌的髮質

女性頭髮既柔且韌。髮際線上會有很多細毛，而導致髮際線很不鮮明，且會帶有著圓潤感。

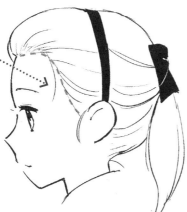

零散髮絲

這是從側面觀看的模樣。呈現頭髮流向的描線若是用略細的線條進行描繪，就能夠呈現出頭髮的柔軟感。這時若是再加畫上極細的零散髮絲，就會顯得更有女性味。

♂ 又硬又粗的髮質

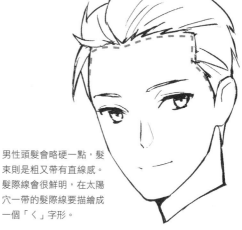

男性頭髮會略硬一點，髮束則是粗又帶有直線感。髮際線會很鮮明，在太陽穴一帶的髮際線要描繪成一個「く」字形。

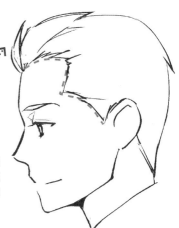

尖尖刺刺的髮束

這是從側面觀看的模樣。若是將頭髮綁起來或是梳起來，頭髮會無法整個收攏起來，而跑出一些尖尖刺刺的髮束。

柔軟的黑髮要如何呈現？

HINT

若是將黑髮整個塗黑，看起來就會像是用定型產品塗抹固定後，那種又粗又硬的髮質。而若是用深灰色進行呈現或是將一些細微的零散髮絲描繪上去，就能夠呈現出那種很柔軟的頭髮或是絲絲分明的黑髮。

整個塗黑又沒有零散髮絲

用濃郁的灰色呈現

加入很細微的零散髮絲

基本的區別描繪

描繪 3 件式頭髮時要營造出髮分線

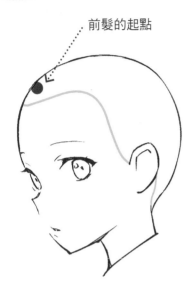

前髮的起點

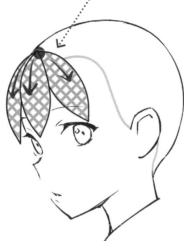

有分量的前髮

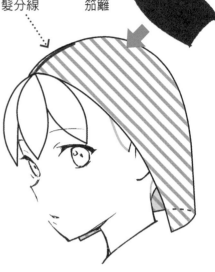

髮分線

覆蓋上
笊籬

1 在頭髮髮際線稍微上面之處，以一個點標上記號。這個記號就會是前髮的起點。

2 以放射線狀將前髮描繪成 3 撮。重點在於要讓前髮有一定分量，使其覆蓋在額頭的圓弧線上。髮束越大撮，氣氛感覺就會越年輕稚嫩。

從上方觀看的示意圖

3 將笊籬形狀覆蓋在後髮上，使其覆蓋在前髮的起點之上。

從上方觀看的示意圖

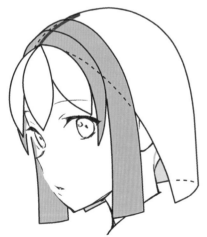

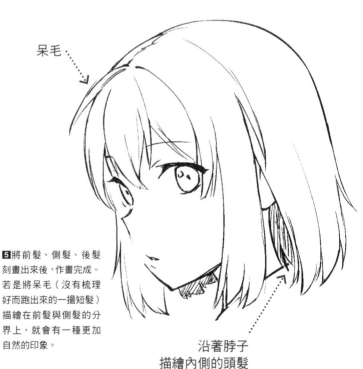

呆毛

4 抓出側髮的形體，使其蓋在後髮之上。側髮若是有遮住下巴跟臉頰，就會有一種看起來是小臉的效果。

從上方觀看的示意圖

5 將前髮、側髮、後髮刻畫出來後，作畫完成。若是將呆毛（沒有梳理好而跑出來的一撮短髮）描繪在前髮與側髮的分界上，就會有一種更加自然的印象。

沿著脖子
描繪內側的頭髮

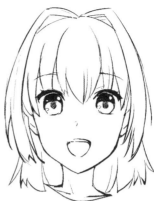

3 件式頭髮的變體

3 件式頭髮只要將前髮跟側髮進行扭曲變形處理，就會變成一種更像漫畫・插畫風格的髮型。

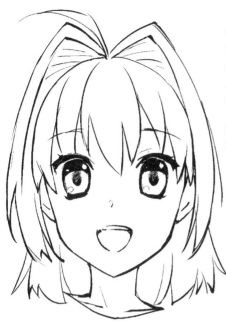

側髮的扭曲變形

側髮很極端地隆起來，且M字形內側會凹陷進去的髮型，被稱之為「intake（通風口）」。美少女動畫跟遊戲中經常會登場。

如果感覺這髮型的主張太過強烈，也可以試著改成小一點的M字形。

前髮的扭曲變形

這是將前髮加大到很極端的扭曲變形範例。側髮會像水彩筆筆頭那樣垂下，也是其特徵之處。很適合那種容易感到親近，具有懷舊印象的角色設計。

如果是男性，3 件式頭髮會適合用在很纖細的型男

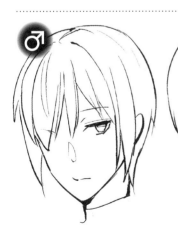

POINT

如果想用 3 件式頭髮呈現出男性感，建議可以拿掉前髮，將額頭展露出來。

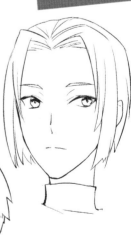

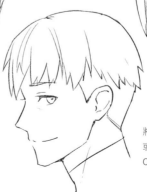

3 件式頭髮是一種印象沉著冷靜的髮型。若是以這個髮型描繪男性，就會有一種很沉靜很纖維的形象。而頭部後面若是沒有剃掉，就會有一種蠻中性的氣氛感覺。適合用在線條很細的美形角色。

將側髮縮短展現出鬢毛或者是將側髮剃掉也很OK。

髮旋式頭髮要將頭髮描繪成放射線狀

◉ 運動平頭

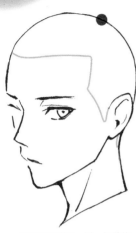

1 在頭頂附近，以一個點將髮旋的記號描繪上去。

2 從髮旋將小撮的髮束以放射線狀貼上去。

這是從後方觀看的模樣。往上剃平的部分，頭髮會短到很極端，因此不用貼上髮束。

每一撮髮束的尺寸都差不多一樣大

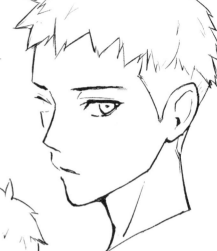

3 在髮束上加上一些細微的分岔線並修整形體，作畫完成。關於髮束描寫的詳細內容，請參考 P136。

◉ 隨興短髮

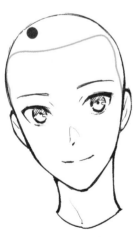

1 決定髮旋的位置。在這裡是將髮旋的記號標在頭部的右側。

2 頭頂部分畫成較小的髮束，前髮要畫成較大的髮束並以此抓出頭髮形體。

這是從後方觀看的模樣。後方雖然和運動平頭一樣都有往上剃平，但脖頸髮際線的兩側會描繪上幾撮小髮束。

3 將從髮旋處冒出來的毛髮，以及略粗的零散髮絲很顯眼地描繪出來，完成最後修飾，以防頭髮顯得太單調。

脖頸髮際線

髮旋式頭髮的變體

讓髮束的長度跟形狀所有變化，就能夠描繪出各種不同的髮型。

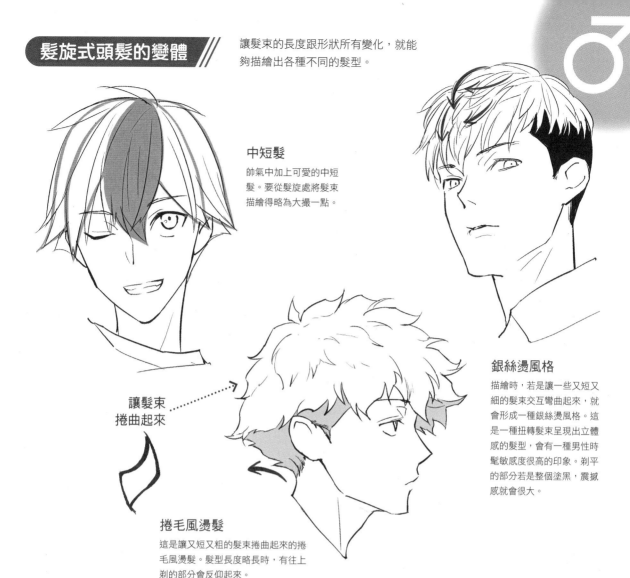

中短髮

帥氣中加上可愛的中短髮。要從髮旋處將髮束描繪得略為大撮一點。

讓髮束捲曲起來

銀絲燙風格

描繪時，若是讓一些又短又細的髮束交互彎曲起來，就會形成一種銀絲燙風格。這是一種扭轉髮束呈現出立體感的髮型，會有一種男性時髦敏感度很高的印象。剃平的部分若是整個塗黑，震撼感就會很大。

捲毛風燙髮

這是讓又短又粗的髮束捲曲起來的捲毛風燙髮。髮型長度略長時，有往上剃的部分會反仰起來。

女性的髮旋式頭髮會適合「甜美感較輕微」的角色

POINT

髮旋式頭髮是一種印象很活潑好動的髮型。因此若是用這個髮型去描繪女性角色，就會有一種甜美度較輕微的印象。及肩的髮旋式頭髮會很適合運動少女，而長髮的髮旋式頭髮則很適合冷豔女性。

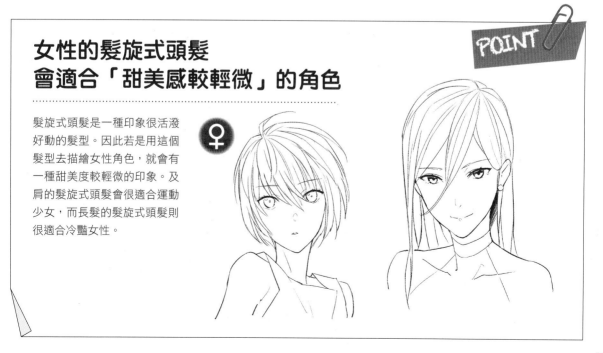

髮束的描寫技巧

3 件式頭髮要以 3 撮髮束來描繪前髮

◉ **基本的前髮**

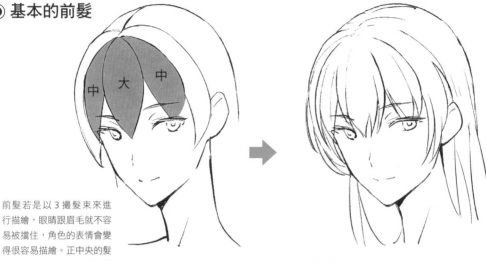

前髮若是以 3 撮髮束來進行描繪,眼睛跟眉毛就不容易被擋住,角色的表情會變得很容易描繪。正中央的髮束要畫得較大一點抓出形體並在髮梢刻畫出一些很細微的分岔。

如果是水平前髮,也一樣要先用 3 撮髮束抓出前髮構圖,再將細微的分岔描繪出來。髮束與髮束之間會變得有點窄。

細微的髮梢其描寫有3個步驟 POINT

髮梢很容易「漫無目的」就描繪出來,但若是按照以下 3 個步驟進行描繪,就會形成一種很具説服力的描寫。

1 以倒「∨」字形來分割髮束前端。訣竅在於不可以讓分岔出來的髮梢是左右均等的。水平前髮也是同樣如此。

2 從髮束的根部,加畫上一撮很細的新月狀髮束。如果是水平前髮,則要在不改變髮束粗細的前提下,去增加髮線。

或是

3 如果髮束看起來很大很鬆垮,就再加上一些極細的髮束。可加在髮束的內側或是描繪在步驟 2 的相反側。

加上髮束時,一定要從根部加上。感覺就會像是在增加香蕉根數一樣。若是在完稿處理的階段,稍微削去根部一帶的線條,就會有一種很自然的印象。

…… 根部

◉ 中分前髮

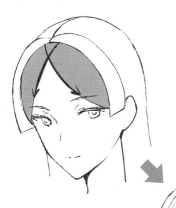

如果是在中央（正中間）將前髮分開來的髮型，描繪時要意識著髮束會在根部附近彼此重疊。

◉ 左右旁分前髮

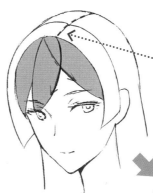

髮分線
（偏移至旁邊）

如果是左旁分、右旁分，描繪時不單只是要注意前髮髮束的重疊，也要注意到髮分線會偏移到旁邊。

◉ 髮束的失敗範例

不知道是
從哪裡長出來的

前髮的流向
看不太懂

側髮
突然變很多

描繪髮束時，一定要從根部抓出形體。若是描繪時沒考慮到這一點，就會變成一種不知道頭髮的流向是如何的髮型。

要是看不懂頭髮的流向，就沒辦法描繪出頭髮的根部，就會變成是用增加髮梢的線條蒙混過去。

男性的 3 件式頭髮
若是大膽地加上髮束
就會很有型

POINT

基本的髮束描繪方法雖然與女性相同，但若是加上一些有特色的大撮髮束，以及不同流向的髮束，就會形成一種髮質略硬的帥氣隨興頭髮。

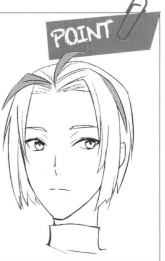

◉ 短髮

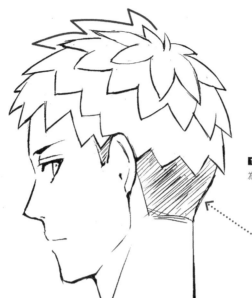

1 髮旋式頭髮,要想像成是以髮旋部分為中心串聯起花瓣,抓出頭髮形體。

往上剃掉的部分

連續的
圓環狀髮束

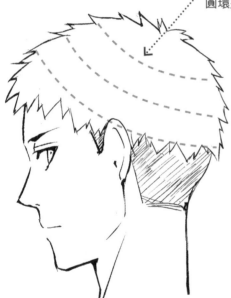

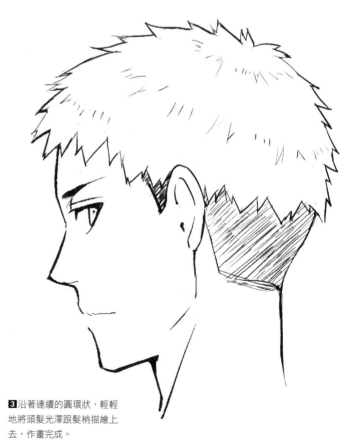

2 以花瓣抓出形體後,就將髮束前端分成 2～3 個圓環進行描繪並修整頭髮的輪廓。也可以擦去內側的花瓣狀構圖,但要記住髮束是從髮旋處呈圓環狀串聯在一起的。

3 沿著連續的圓環狀,輕輕地將頭髮光澤跟髮梢描繪上去,作畫完成。

◉ 燙髮

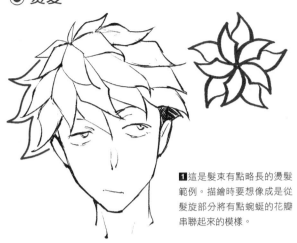

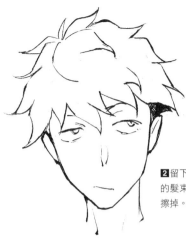

1 這是髮束有點略長的燙髮範例。描繪時要想像成是從髮旋部分將有點蜿蜒的花瓣串聯起來的模樣。

2 留下髮旋周邊跟前髮周邊的髮束線條，剩下的線條則擦掉。

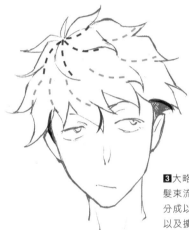

3 大略抓出以髮旋為起點的髮束流向（虛線部分）。會分成以髮旋為起點的第 1 層以及擴展到第 1 層外側的第 2 層。接著，再將不同流向的細小髮束，加在覆蓋到臉部的頭髮上。

4 沿著髮束的流向，將細微的髮束刻畫上去。若是不時地加入一些不同方向的髮束，就會呈現出頭髮很隨興的微妙氣氛。

◉ 短髮鮑伯頭

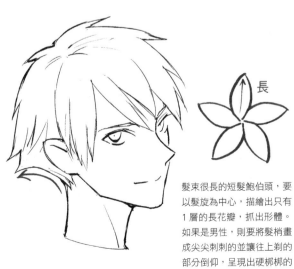

長

髮束很長的短髮鮑伯頭，要以髮旋為中心，描繪出只有 1 層的長花瓣，抓出形體。如果是男性，則要將髮梢畫成尖尖刺刺的並讓往上剃的部分倒仰，呈現出硬梆梆的髮質。

POINT

女性的髮旋式頭髮線條要很細很輕快

即使同樣是短髮鮑伯頭，髮質很柔軟的女性還是要控制好髮梢的尖刺感。若是用略細的線條將頭髮描繪得輕飄飄又圓潤，就會有一種很溫柔的氣氛感覺。而往上剃的部分並不會往上仰起，也是特徵所在。

137

長髮的髮束要意識著「藤蔓」和「某子麵」

長髮也要意識到髮質上的差異，就能夠將女性角色和男性角色的區別
描繪出來。描繪時，女性就試著想像成是植物的「藤蔓」，而男性就
想像成是「某子麵」吧！

● 直髮

藤蔓

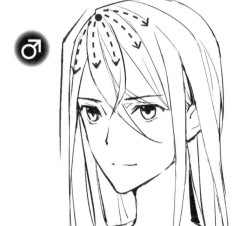

某子麵

前髮若是將分量感呈現出來並描繪得很圓很蓬，就會出
現一種很女性化的特徵。流瀉而下的側髮、後髮，要如
藤蔓般，以和緩的曲線進行描繪。而且每一撮的髮束都
要畫得略細一點。

男性的額頭與女性相比之下沒有很圓，因此不可以讓前
髮太過膨脹。描繪時要讓髮束從髮旋呈放射線狀延伸出
來，而那長長的頭髮若是以描繪某子麵的感覺來描繪，
就能夠呈現出那種微硬的髮質。

● 波浪髮

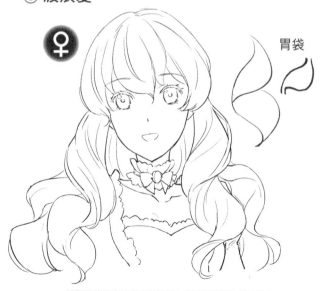

胃袋

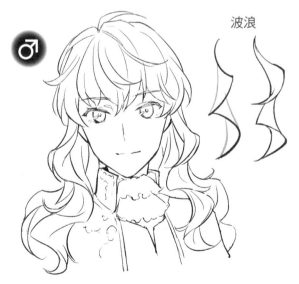

波浪

前髮要將髮束的寬度抓得很大並讓髮梢稍微扭轉起來。
髮束畫得越圓越大，就會顯得越可愛。長長的後髮在描
繪時，要想像成是一種將胃袋串聯起來的形狀。最後以
又圓又大的弧形呈現出柔軟的波浪髮。

男性的波浪髮，要描繪成帶有角狀的波浪狀，呈現出髮
質的堅硬感。男性的頭髮不同於女性柔軟的頭髮，會彈
來彈去的，因此若是讓一些細髮束在一些地方冒出來，
就會很有效果。最後以略粗點的描線，將頭髮描繪得鮮
明點。

◉ 直髮髮束的描繪方法

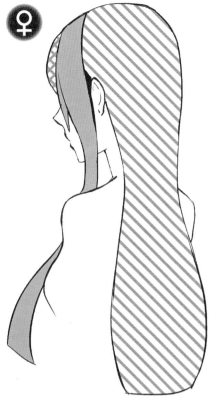

頸部

1 試著將頭髮分成 3 個部分抓出形體吧！長長的後髮，會是一種如保齡球瓶般的形狀，並且會在頸部這個高度內凹進去。

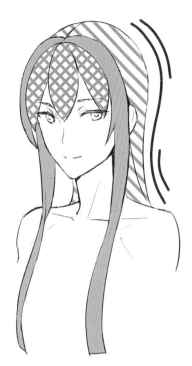

從前方觀看的模樣。後髮會在頸部的高度內凹進去，因此後髮的流向會是 S 字形。

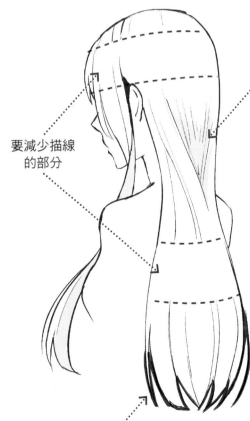

要意識著 y 字形加上描線

要減少描線的部分

2 描繪頭髮的流向。在脖子後面的部分，髮束會交叉成「y」字形，因此要以很細的線條描繪出 y 字形，加上那些很細微的流向線條。這時若是在 y 字形的凹陷處淡淡地加上一層陰影，就可以提高立體感。髮梢則要隨機刻畫出較大的髮分線與較小的髮分線。

髮分線若是描繪得很均等就會顯得很平面。

隨機刻畫出髮束

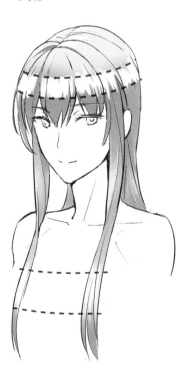

從前方觀看的模樣。不管是後髮還是前髮，都要減少弧度最蓬部分的描線呈現出光澤。

139

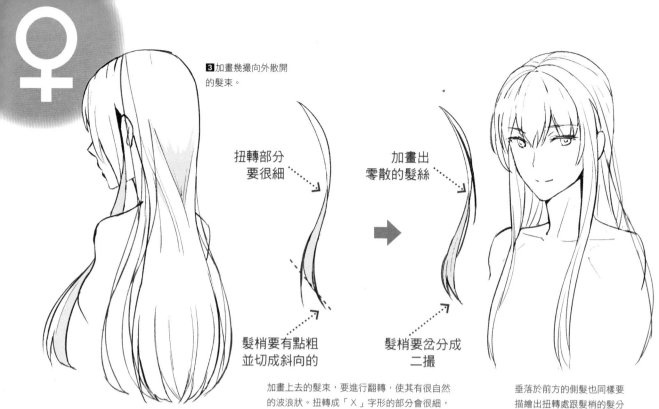

3 加畫幾撮向外散開的髮束。

扭轉部分要很細 ⋯⋯▸

加畫出零散的髮絲 ⋯⋯▸

髮梢要有點粗並切成斜向的

髮梢要岔分成二撮

加畫上去的髮束，要進行翻轉，使其有很自然的波浪狀。扭轉成「X」字形的部分會很細，而髮梢則會有點粗。也要加上將從扭轉處跑出來的零散髮絲。

垂落於前方的側髮也同樣要描繪出扭轉處跟髮梢的髮分線。

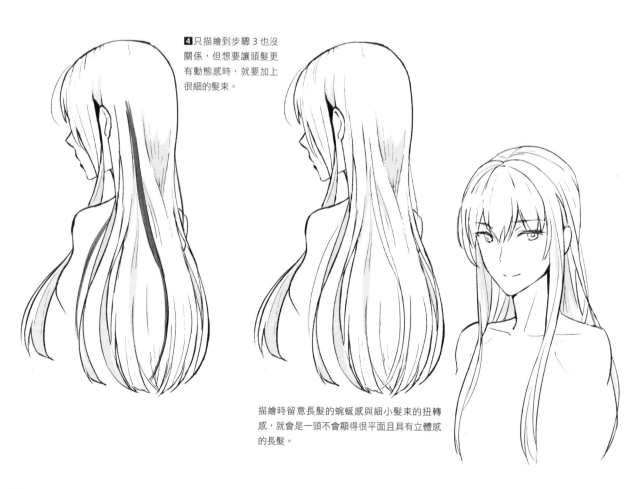

4 只描繪到步驟3也沒關係，但想要讓頭髮更有動態感時，就要加上很細的髮束。

描繪時留意長髮的蜿蜒感與細小髮束的扭轉感，就會是一頭不會顯得很平面且具有立體感的長髮。

◉ 波浪髮的後髮

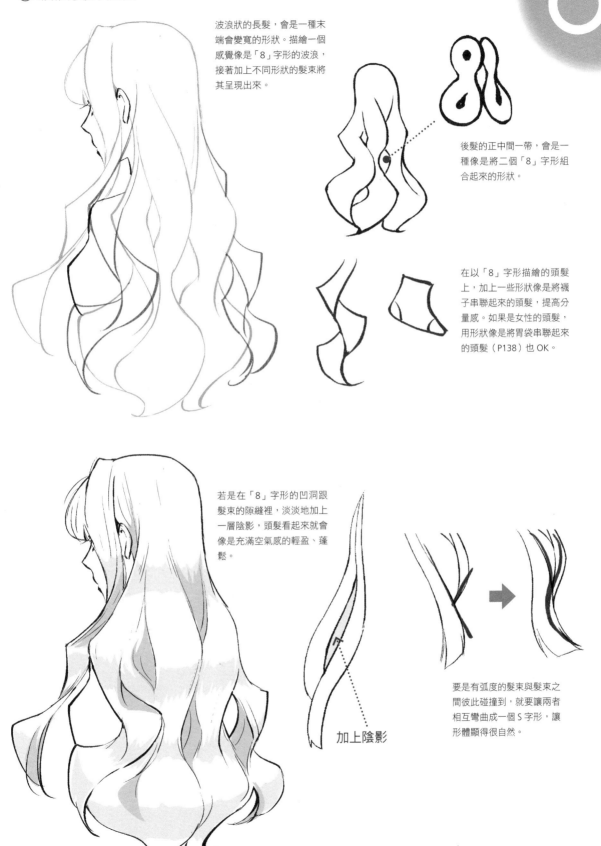

波浪狀的長髮，會是一種末端會變寬的形狀。描繪一個感覺像是「8」字形的波浪，接著加上不同形狀的髮束將其呈現出來。

後髮的正中間一帶，會是一種像是將二個「8」字形組合起來的形狀。

在以「8」字形描繪的頭髮上，加上一些形狀像是將襪子串聯起來的頭髮，提高分量感。如果是女性的頭髮，用形狀像是將胃袋串聯起來的頭髮（P138）也 OK。

若是在「8」字形的凹洞跟髮束的隙縫裡，淡淡地加上一層陰影，頭髮看起來就會像是充滿空氣感的輕盈、蓬鬆。

加上陰影

要是有弧度的髮束與髮束之間彼此碰撞到，就要讓兩者相互彎曲成一個 S 字形，讓形體顯得很自然。

◉ 單髮結髮型

描繪有綁起來的頭髮時，重要的是要掌握從髮際線跟髮分線這兩處朝向髮結處的頭髮流向。

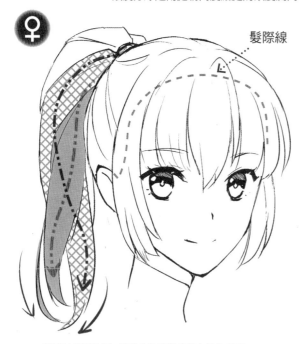

髮際線

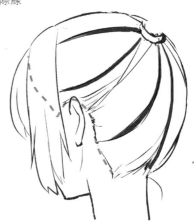

從髮際線拉過來的頭髮，會沿著頭部的圓潤輪廓彎起來並朝髮結處而去。描繪頭髮流向時，要記得這一點。

單髮結髮型的話，後髮會從髮際線處朝向髮結處而去。馬尾部分若是讓髮束呈一種很和緩的 S 字形弧線進行交叉，就會呈現出一股立體感。

從正上方觀看的模樣。來自髮際線的頭髮流向，與來自髮分線尾端的頭髮流向，都會朝著髮結處而去。這個形狀會像是一朵倒置的蓮花。

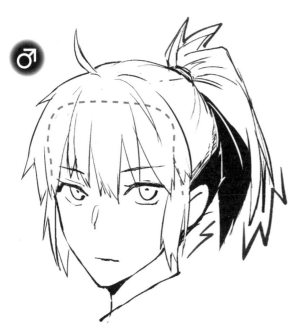

前髮若是很凌亂且大到擋住側髮，即使是一個單髮結髮型的 3 件式頭髮，還是會有一種很狂野的印象。若是髮結處附近有一些短髮跑出來或是馬尾的髮梢岔分得很亂，看起來髮質就會很硬。

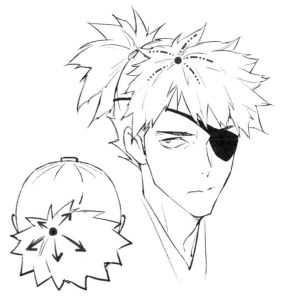

髮質更加剛硬的男性單髮結髮型。以髮旋式頭髮描繪前髮並將髮束描繪成很凌亂的放射線狀。若是將又短又硬的頭髮紮起來，馬尾部分就會很雜亂地從髮結處散開來。

● 雙髮結髮型

雙髮結髮型需要將頭髮分成左右兩邊，因此建議可以先仔細確認一下3件式頭髮的描繪步驟（P134）再進行描繪。

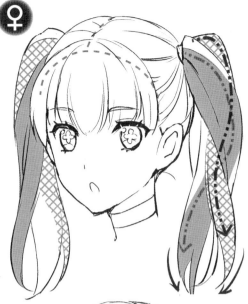

從中分的髮分線朝髮結處而去的左右兩邊，會各自形成頭髮流線。馬尾部分則要讓彎曲成S字形的髮束彼此交叉呈現出立體感。

這是雙髮結髮型的頭髮流向。要注意除了從髮分線朝髮結處而去的頭髮流向，也會有從額頭頭髮的髮際線朝髮結處而去的流向。

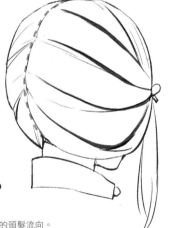

這是男性雙髮結髮型的範例。若是不放下前髮，而把額頭展現出來，就會變得很男性化。位置比髮結處還要低的頭髮會塌下來並形成一個弧度很強烈的線條。

這是紮在前方的雙髮結髮型的頭髮流向。可以看出髮結處的位置有所改變，頭髮流向也會隨之大幅改變。

是否要露出額頭會是區別描繪的訣竅所在

POINT

一般而言，女性的額頭會很圓，而男性的額頭則會很平坦。若是放下前髮，額頭看起來就會很圓，而變得像是名女性。要是描繪一名有綁頭髮的男性，結果卻變得像女孩子，那建議可以不要放下前髮並露出額頭。

放下前髮與側髮

看起來最年輕稚嫩且最有女性感。

只有前髮

略為偏向真實風的印象。要區別描繪男女時，就要在髮際線的形體上呈現出差異來。

全後梳頭

可以看到會出現男女差異的額頭與髮際線這兩者，因此特別適合用在想要區別描繪出男性時。

143

● 螺旋捲髮型

這是很有漫畫風格，很有震撼感的一種髮型。描繪時要將 3 件式頭髮的後髮跟髮結處進行調整變化。

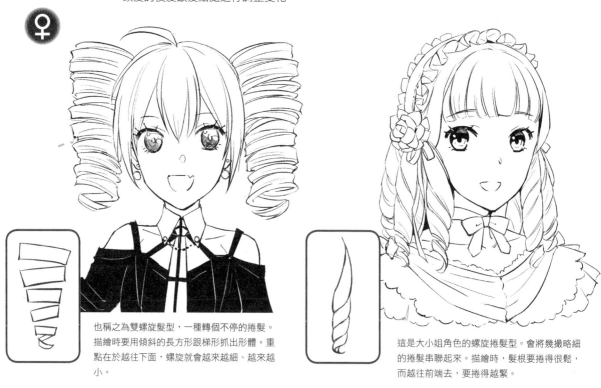

♀

也稱之為雙螺旋髮型，一種轉個不停的捲髮。描繪時要用傾斜的長方形跟梯形抓出形體。重點在於越往下面，螺旋就會越來越細、越來越小。

這是大小姐角色的螺旋捲髮型。會將幾撮略細的捲髮串聯起來。描繪時，髮根要捲得很鬆，而越往前端去，要捲得越緊。

♂ 男性的螺旋捲髮型，將頭髮畫成不規則且很大膽的捲髮，就能夠與女性進行差別化。

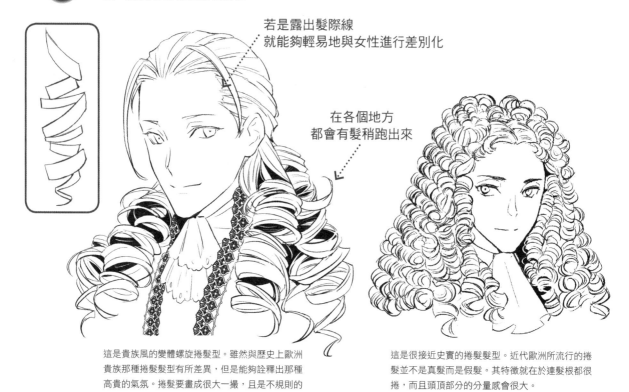

若是露出髮際線
就能夠輕易地與女性進行差別化

在各個地方
都會有髮稍跑出來

這是貴族風的變體螺旋捲髮型。雖然與歷史上歐洲貴族那種捲髮髮型有所差異，但是能夠詮釋出那種高貴的氣氛。捲髮要畫成很大一撮，且是不規則的螺旋並用略粗的線條進行描繪。

這是很接近史實的捲髮髮型。近代歐洲所流行的捲髮並不是真髮而是假髮。其特徵就在於連髮根都很捲，而且頭頂部分的分量感會很大。

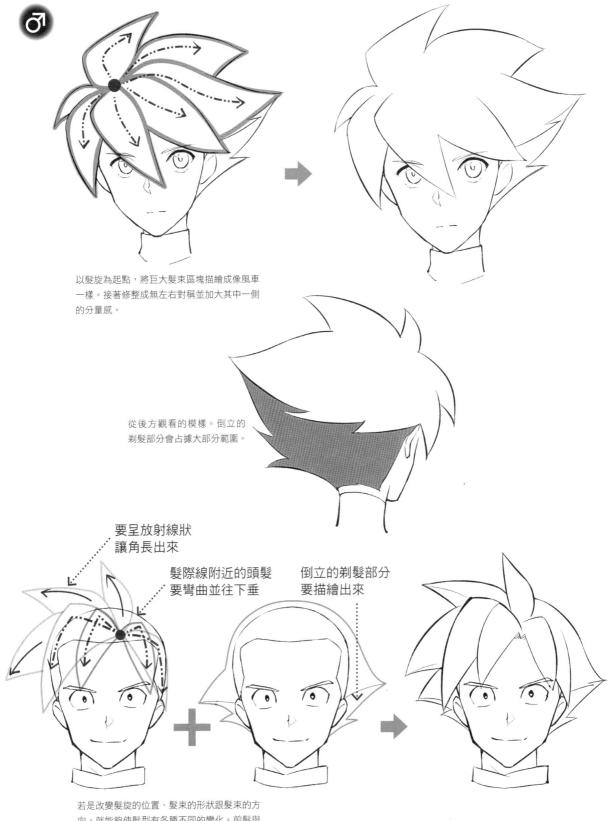

● 英雄風尖刺髮型　若是加大髮旋式頭髮的髮束，同時不營造出那些細微的髮分線，而是直接描繪成塊狀，那就會變成一種英雄風的髮型。

以髮旋為起點，將巨大髮束區塊描繪成像風車一樣。接著修整成無左右對稱並加大其中一側的分量感。

從後方觀看的模樣。倒立的剃髮部分會占據大部分範圍。

要呈放射線狀讓角長出來

髮際線附近的頭髮要彎曲並往下垂

倒立的剃髮部分要描繪出來

若是改變髮旋的位置、髮束的形狀跟髮束的方向，就能夠使髮型有各種不同的變化。前髮與剃髮的部分，則是要各別抓出形體。

145

讓頭髮帶有動作

隨風飄逸或是配合角色動作一陣晃動。一起來掌握如何讓頭髮帶有動作並將其描繪得很有活生感的訣竅吧！

將勾玉形狀的部分串聯起來，描繪出圓圓的髮束。

水中的女性頭髮會很優雅地擴散開來

水中的頭髮會受到水壓的作用而使得髮束圓圓地擴散出去。這時頭髮會很柔順地擴散成曲線狀，因此很適合用在想要讓女性角色看起來很優雅的時候。

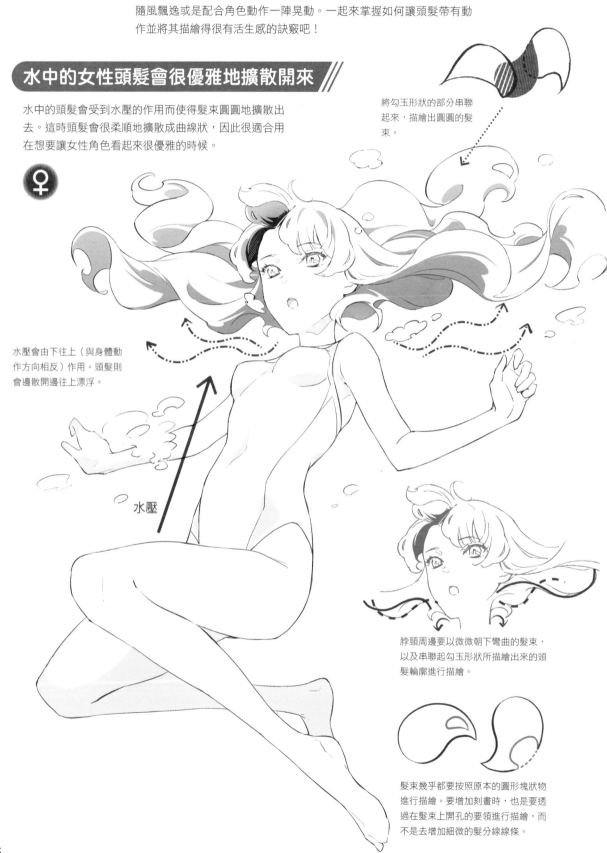

水壓會由下往上（與身體動作方向相反）作用。頭髮則會邊散開邊往上漂浮。

水壓

脖頸周邊要以微微朝下彎曲的髮束，以及串聯起勾玉形狀所描繪出來的頭髮輪廓進行描繪。

髮束幾乎都要按照原本的圓形塊狀物進行描繪。要增加刻畫時，也是要透過在髮束上開孔的要領進行描繪，而不是去增加細微的髮分線線條。

男性的長髮若是使其隨風飄逸就會很酷

長髮雖然很容易會形成一種很溫順的印象，但若
是使其隨風飄逸，就會產生一股動態而變得很帥
氣。風若是從斜上方往側面流動的，頭髮就會飄
到側面且形成 S 形。

以略大撮的髮束
增加特色之處

♂

風

髮束間的流向要是互相撞到，就直接讓兩者交
叉成「X」字形。如果想要讓這裡顯得乾淨俐
落，那就削去重疊部分的輪廓線。

躺下散開的頭髮要以圓環與S字形弧線描繪得很行雲流水

躺下來時的頭髮要描繪成像是以 S 字形弧線在流動。若是「漫無目的」地描繪，頭髮看起來就會像是浮在空中一樣。因此要將頭髮描繪成像是散開在地板上，是必要訣竅的。

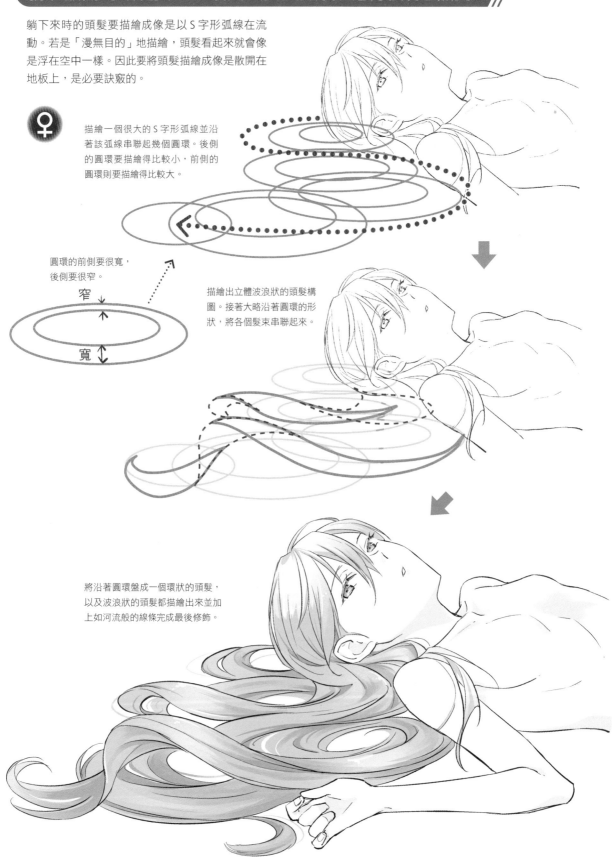

描繪一個很大的 S 字形弧線並沿著該弧線串聯起幾個圓環。後側的圓環要描繪得比較小，前側的圓環則要描繪得比較大。

圓環的前側要很寬，後側要很窄。

窄

寬

描繪出立體波浪狀的頭髮構圖。接著大略沿著圓環的形狀，將各個髮束串聯起來。

將沿著圓環盤成一個環狀的頭髮，以及波浪狀的頭髮都描繪出來並加上如河流般的線條完成最後修飾。

將男女的表情區別描繪出來吧！

滿面的笑容當然是不用講了，
若是各種表情的男女，如生氣或哭泣，
都有辦法描繪出來，那是再好不過了！
在這個章節，我們就試著根據男女臉部上的差異，
描繪出那些栩栩如生的表情吧！

表情區別
描繪 3 大重點

生氣、歡笑、害羞……，即使是同一種情感表現，男女表情仍會大大不同。為了將這些多彩多姿的表情區別描繪出來，需好好記住以下 3 個重點！

重點 1 要時常意識著嘴巴形體的男女差異

一個很強烈的情感表現，是會伴隨著嘴巴動作的。溫習一下 P116，記得描繪時「男性嘴巴要很大且帶有直線感」、「女性嘴巴要很小且帶有曲線感」。

這是憤怒表情的範例。如果是一名女性，即將是大叫而張開的嘴巴，仍然要意識著那種又圓又軟的形體。

男性則要將嘴巴描繪得很大又有稜有角的，描寫出強烈的憤怒心情。

重點 2 透過眉毛的力道呈現男女差異

若是充滿著強烈的情感，眉間會緊皺出皺紋來。這時候的力道若是很強，眉毛就會形成倒「八」字形，而若是力道較弱，眉頭就會形成正「八」字形。只要記住男性是倒「八」字形比較多，而女性是正「八」字形比較多，那麼就能夠描繪出男女的區別。

這是悲傷表情的範例。只要不要讓眉間皺得很厲害並描繪出一個有點鬆弛的正「八」字眉，就會很有女性味。

如果是一名男性，則只要讓眉頭皺得很厲害，並描繪一個倒「八」字眉，就能夠將蘊含憤恨的強烈悲傷感呈現出來。

若是充滿著強烈的情感，臉部肌肉會有很大的動作，而導致皺紋增加。若是將表情描繪得很真實，可愛感會下降，因此女性的皺紋跟陰影呈現要略為含蓄一點。相反的，男性就要將動作刻畫得很誇張，與女性進行差別化了。

♀

♂

這是「鏘──！」這種表情的範例。若是將睜得大大的眼睛以及開得大大的嘴巴描繪得很真實，可愛感就會下降，因此要反映在簡易的搞笑表現上。

相反的，男性則是將眼睛睜大、變得很小的黑眼珠以及大嘴巴描繪出來也OK。也可以加上臉色鐵青的線條這一類的誇張表現。

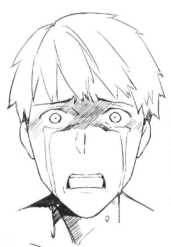

受到打擊而流下眼淚的表情範例。女性要以可愛感為優先，因此要維持大大的眼眸不變。嘴巴也要描繪得略小一點保持女性味。

相反的，男性則是描繪得很誇張也OK。這裡是描繪出睜大眼來且遠離上下眼瞼的眼眸，以及愕然到張得很大的嘴巴呈現出其內心打擊之大。

特意跳脫出理論的
描繪也是可以的！

POINT

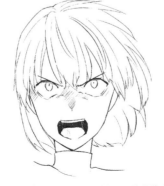

在這裡所介紹的區別描繪理論，終究只是參考基準。按照想要描繪的場面跟作品風格的不同，要採用那種刻意跳脫出理論的描寫，我想也是可以的。

這是以「既大且強而有力的嘴巴」和「三白眼及很真實的刻畫」，呈現上一頁憤怒女性的範例。雖然可愛感會下降，但是如果想要呈現出很強烈的情感，這樣也是可以的。

這是將流下眼淚的女性嘴巴加大並將睜大的眼睛跟皺紋描繪成很真實的範例。雖然會變得相當恐怖，但是如果想要強調內心打擊，這種描寫我想也是可以的。

高興的表情

在開心歡笑的表情下，男女雙方眼睛都會變細。這時將眼睛細密程度、眉毛跟嘴巴的形體等區別描繪出來，就能夠呈現出各種不同的「高興」表情。

基本笑容的區別描繪

♀
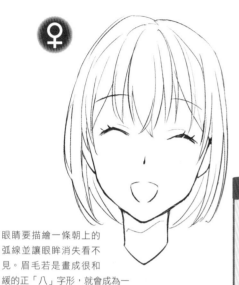

♂
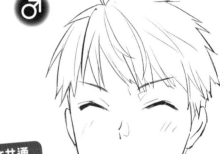

眼睛要描繪一條朝上的弧線並讓眼眸消失看不見。眉毛若是畫成很和緩的正「八」字形，就會成為一種很放鬆很親切的笑容。嘴巴內部不要描繪出來，可愛感才會UP。

這裡是男女共通

因為笑容而變細的眼睛，要描繪在眼睛整個張開來的正中央。這是因為在笑容下，臉頰會抬起來，上眼瞼往下垂的位置會往上移。

若是將眉毛畫成倒「八」字形，就會成為一種讓人覺得有點可靠的笑容，也就能夠描繪出與女性的區別。嘴巴要描繪得略大一點並稍微傾斜，而且要描繪出裡面的牙齒與舌頭。

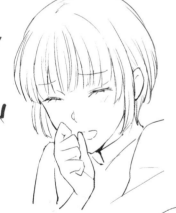

將手抵在嘴邊，然後稍微低頭朝下的笑容，會有一種很女性化的印象。若是低頭朝下笑，眼瞼的弧度會變得很接近是平的。

相反的，抬頭朝上的大方笑容則會有一種很男性化的印象。若是抬頭朝上笑，眼瞼的弧度會變很大。

雖然女性不太會將嘴巴內部描繪出來，但如果像老鼠那樣稍微露出前排的牙齒，也是會很可愛。

男性的嘴角，若是將其中一邊的尾端輕輕抬起，使其有個突角，就會成為一種很好強的笑容。

「笑容可掬」與「不懷好意」的區別描繪

「明明想要描繪一個笑容可掬的笑容,卻變成了一張不懷好意的臉」……好似有很多人都擁有這種煩惱。
在這裡,我們就來看一看「笑容可掬」那種溫柔微笑與「不懷好意」那種陰暗微笑兩者的差異吧!

● 笑容可掬

若是將眉毛描繪成有些遠離眼睛且有點下垂,就會出現一種很放鬆很溫煦的氣氛。
眼睛雖然要輕輕瞇一下,但也要留意不要讓下眼瞼往上彎得太過於極端。

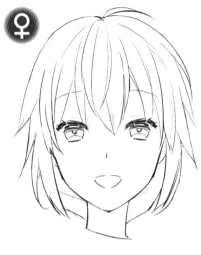

將下眼瞼的內眼角側描繪得稍微高一點,接著以細線條將眼睫毛的陰影描繪在黑眼珠的上面部分並加上一個大大的高光。

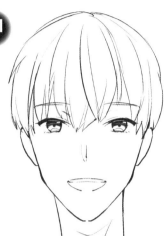

將下眼瞼的內眼角側描繪得稍微高一點,接著將眼睫毛的陰影描繪在黑眼珠的上面部分,將眼睛修飾成有點又大又黑。

● 不懷好意

要讓表情看起來「不懷好意!」的重點,就在於要以朝上的弧線描繪眼睛瞇起來的下眼瞼。眼睛與眉毛的位置記得不要離得太遠。

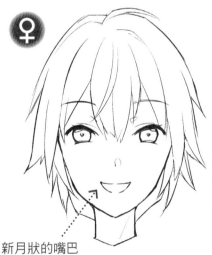

女性特別是下眼瞼的線條要彎得很厲害。眼眸的亮點要略小一點並將小小的瞳孔描繪在正中央。

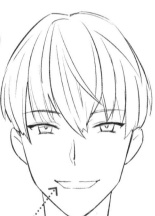

男性也一樣要將下眼瞼描繪成一種如山峰隆起來的形狀。而瞳孔若是以點狀來描繪得很小,那種有點恐怖的微笑印象就會變得很強烈。

新月狀的嘴巴

如薄竹葉般的嘴巴

無法順利描繪出來時就檢查一下這裡!

明明應該有仔細地去描繪笑容,卻看起來「不懷好意」時,就檢查看看眉毛、下眼瞼、上唇的弧度吧!

POINT

笑容可掬
眉毛與下眼瞼會是一條朝上的大弧線。上唇也是一條朝上的弧線。

不懷好意
眉毛與下眼瞼,左右兩邊都要各描繪出一條小弧線。上唇則是一條朝下的弧線。

153

◉ **笑到噴淚**　好笑到噴淚且盡情大笑的表情。跟普通的笑容相比之下，眉間會很用力地出力。笑到噴淚是一種會伴隨著誇張動作的表情，因此若是加上臉部朝上或朝下的動作，就會顯得更具有魅力。

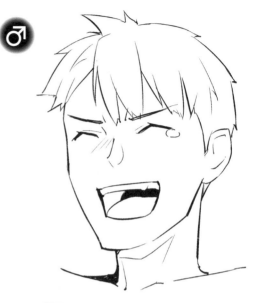

會是一種正「八」字的愁眉，且會在眉間加上少許的皺紋。若是讓臉部朝向下面，那即使是在大笑，看起來仍然會是一種有如女孩子般的動作舉止。

會是一種倒「八」字眉毛，並且會在眉間加上少許的皺紋。若是抬起臉部並露出牙齒與舌頭，看起來就會很豪爽很開朗。

◉ **喜極而泣**　接觸到某人的溫柔跟關心，而一面微笑一面流淚的表情。重點在於要將有點傷心難過的「八」字眉與嘴角上揚的微笑這兩者組合起來。

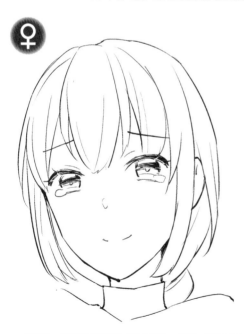

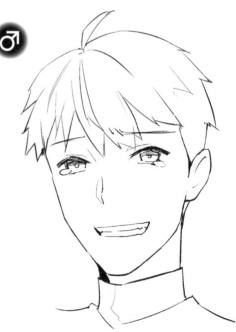

眼睛是一種稍微瞇起來的「笑容可掬」形狀。眼眸下面部分要以極細的線條，淡淡地描繪出淚珠。嘴巴若是描繪成閉起來的或是張開得小小的，就會很相稱。

男性也一樣，眼睛會是「笑容可掬」的形狀。描繪一對正「八」字眉並在眉間加上少許皺紋。嘴巴閉起來也可以，不過若是露出牙齒笑起來，與女性之間的區別描繪就會顯得很明顯。

◉ 低頭微笑

稍微低著頭並閉上眼睛的笑容。是一種印象比「笑容可掬」還要平靜的笑容。基本的微笑，眼睛的弧度是朝上的，但在這個表情下，眼睛的弧度會是朝下的。

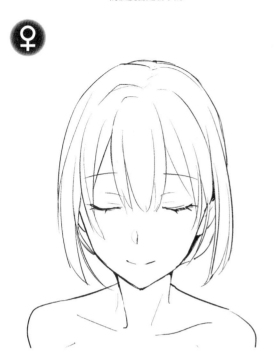

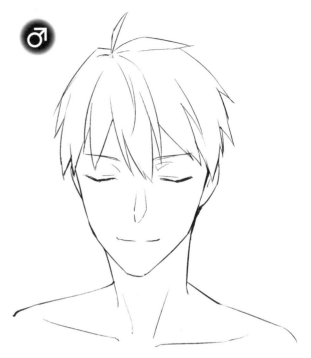

眉毛要以很放鬆且自然的弧線進行描繪。眼睫毛的描繪則是要比起張開眼睛的時候還要多。

男性要用一種眉間輕微出力的倒「八」字眉進行描繪。眼睫毛不會太顯眼這點，是描繪出男女區別的訣竅所在。

◉ 抬頭大笑

嘴巴張得很大，很快活的笑容。臉部若是朝上，鼻梁就會變得很不顯眼，但相對的鼻孔就會看得很清楚。這部分要如何省略，就是描寫的重點所在了。

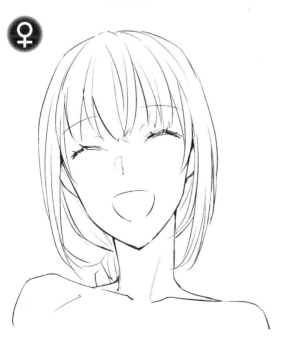

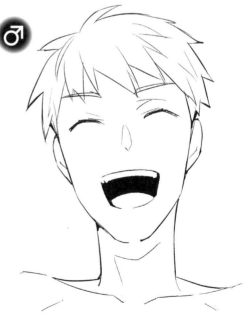

眉毛要很放鬆且有些下垂感。鼻孔要整個省略並以極細的線條描繪出鼻子旁邊的高光（光線照射的部分）形體。

眉毛會是一種輕微出力的倒「八」字形。鼻子是以極細的線條描繪出陰影形體，將其呈現出來的。若是將很大且帶有直線感的男性嘴巴描繪得稍微圓一點，就會變成一種很柔和的笑容。

憤怒的表情

生氣時的表情，無論男女雙方都是以倒「八」字眉為基本進行描繪的。生氣到瞪人、大叫、欺壓……，試著以男女描繪出各種不同憤怒表情的區別吧！

基本的區別描繪

♀

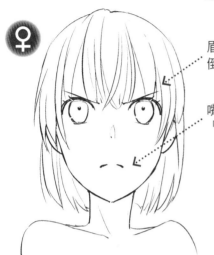

眉毛是
倒「八」字形

嘴巴是很柔和的
「ヘ」字形

♂

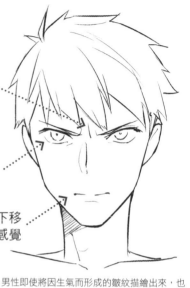

眉間跟內眼角
會有皺紋

三白眼
（黑眼珠只有
相接於上眼瞼）

將尾端往下移
畫出緊咬牙關的感覺

如果是一名女性，就會讓人很想去摸索那種可以讓人感受到「生氣的臉也很可愛」的描繪方法。眼睛一帶若是加上皺紋一類的變化，可愛感就會下降，因此眼睛依然要是圓的。

這裡是男女共通

黑眼珠要去掉高光並將瞳孔描繪得很小，修整成特殊形狀。

男性即使將因生氣而形成的皺紋描繪出來，也不會損及其凜然的氣勢。因此要確實將皺紋描繪在眉間跟內眼角，呈現出生氣的強烈程度。

女性角色若是描繪出一個抬起臉來在生氣的表情，就會呈現出一股很凜然的魅力。描繪時要想像成是在抬頭毅然看著一名比自己高大的對象。

男性角色若是縮起下巴並將表情描繪成目光朝上，就能夠表達出很強烈的憤怒感。描繪時要想像成是在威嚇一名身高與自己差不多的對象。

△ ○

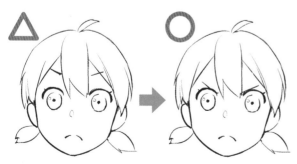

眼眸很大的女性角色眉毛都會描繪在很高的位置，但是唯有在生氣的時候，要將眉毛描繪成是緊靠在上眼瞼上的。若是眉毛仍然在原本很高的位置上，那即使眉毛畫成倒「八」字形，看起來也不會像是在生氣。

這是從正面觀看下，一名生氣男性的眼睛。眉毛雖然是往上揚的，但外眼角並沒有往上揚。

想要加強憤怒感時，並不是要將外眼角往上移，而是要將內眼角側的下眼瞼用力抬起來。這時若是將皺紋也加上去，就會形成一種更加激動的生氣表情。

△

若是將外眼角往上挪得太極端，看起來就會是一張俯視視角的生氣臉或是一種經過扭曲變形處理的搞笑呈現方式。

各種不同的憤怒表情

⦿ 生氣低頭往下看

這並不只是單純的生氣，而是一種會讓人感覺到強烈威壓感的表情。若是像從下面打光那樣加上陰影或是將臉部描繪成像是因為逆光變得很暗，就會顯得很有效果。因為這是一種誇張的呈現，所以只要進行調整變化，也能夠用在搞笑方面上。

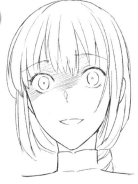

睜大眼睛並將黑眼珠描繪得很小。若是描繪時特意不將眉毛畫成倒「八」字形並讓嘴角浮現一個微笑，就會散發出一股恐怖感。

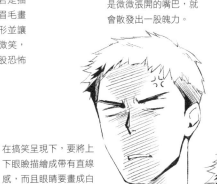

將黑眼珠描繪得很小，眉毛則是畫成倒「八」字形。若是在額頭上描繪出浮現出來的血管或是微微張開的嘴巴，就會散發出一股魄力。

在搞笑呈現下，要將上下眼瞼描繪成帶有直線感，而且眼睛要畫成白眼。然後將一個很平面的陰影落到顏面上並將浮現出來的血管描繪成符號模樣。

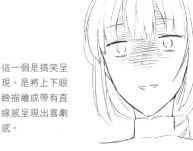

這一個是搞笑呈現。是將上下眼瞼描繪成帶有直線感呈現出喜劇感。

若是不加上陰影並將視線往上移，就會變得比較接近是「下決心」或是「耍酷臉」，而不是「憤怒」。

⦿ 目光朝上

縮起下巴時目光朝上，眼睛神韻自然而然地變得很嚴厲。男性雖然可以直接這樣運用，但是女性就需要下一番工夫來增加可愛感。

藉由讓倒「八」字眉稍微離眼睛有一點距離，來緩和眼睛神韻的嚴厲感。若是畫成鼓起臉頰並嘟起嘴巴那種表情，可愛感就會 UP。

如果是一名女性，只要倒「八」字眉是緊靠在眼睛上，眼睛神韻就會變得很嚴厲，而形成一種個性好像很強勢的印象。雖然可愛感會下降，但是根據角色個性的需要，這一種表情也是可以的。

若是側著身子並眼神朝上瞪人，就會有一種比從正面瞪人、品性還要更差的印象。嘴巴則建議可以略為往斜下方移。

◉ 大叫
因憤怒而大叫的表情，嘴巴的描寫是很重要的。描繪時除了要掌握在 P116 所解說過的嘴巴描寫重點，還要掌握「看起來像是在生氣的嘴巴」的描繪訣竅。

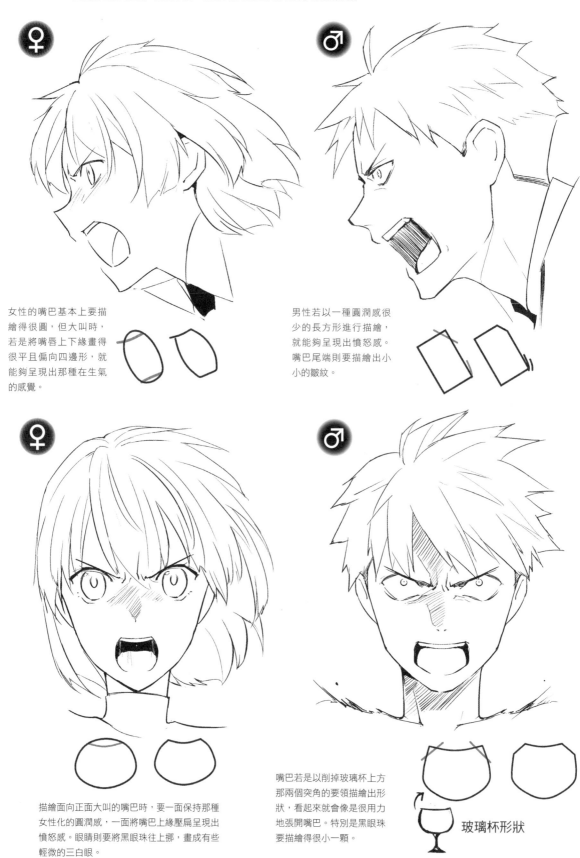

女性的嘴巴基本上要描繪得很圓，但大叫時，若是將嘴唇上下緣畫得很平且偏向四邊形，就能夠呈現出那種在生氣的感覺。

男性若以一種圓潤感很少的長方形進行描繪，就能夠呈現出憤怒感。嘴巴尾端則要描繪出小小的皺紋。

描繪面向正面大叫的嘴巴時，要一面保持那種女性化的圓潤感，一面將嘴巴上緣壓扁呈現出憤怒感。眼睛則要將黑眼珠往上挪，畫成有些輕微的三白眼。

嘴巴若是以削掉玻璃杯上方那兩個突角的要領描繪出形狀，看起來就會像是很用力地張開嘴巴。特別是黑眼珠要描繪得很小一顆。

玻璃杯形狀

◉ **威嚇**　要在臉部描繪一片陰影呈現出憤怒感。而為了要詮釋出那種很寧靜的恐怖感，無論男女，表情本身的變化都要少一點。眉間的皺紋則要描繪得很小，嘴巴尾端也要止於微微往下移的程度。

♀

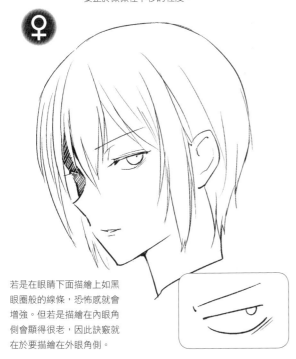

♂

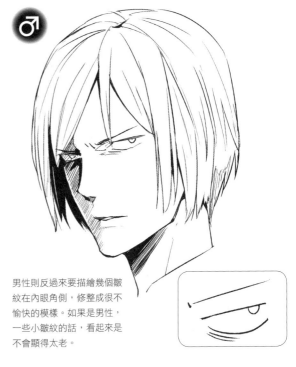

若是在眼睛下面描繪上如黑眼圈般的線條，恐怖感就會增強。但若是描繪在內眼角側會顯得很老，因此訣竅就在於要描繪在外眼角側。

男性則反過來要描繪幾個皺紋在內眼角側，修整成很不愉快的模樣。如果是男性，一些小皺紋的話，看起來是不會顯得太老。

◉ **緊咬牙關**　女性若是露出牙齒，可愛度會下降，因此嘴巴張開程度要停在最小限度並以此進行呈現。相反的，描繪男性時就要裸露出牙齒，呈現出那種強烈的憤怒感。

♀

♂

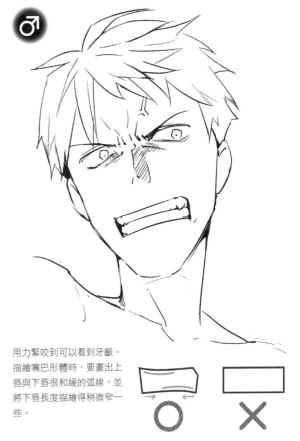

描繪時，要讓嘴唇前端（正中央一帶）緊貼在一起並讓緊咬的牙齒稍微從嘴巴的兩端露出來。下唇的形體若是無左右對稱，看起來會比較用力。

用力緊咬到可以看到牙齦。描繪嘴巴形體時，要畫出上唇與下唇很和緩的弧線，並將下唇長度描繪得稍微窄一些。

悲傷的表情

要表現出悲傷的表情，關鍵重點就在於眼睛的呈現。只要讓眼眸的描繪方法有一些變化，就能夠呈現出那種很深沉的悲傷。女性要描繪出淚眼汪汪的模樣，男性則要描繪出眼眸在激情下晃動的模樣。

基本的區別描繪

若是不讓眉間皺得太緊並描繪出一個有點鬆弛的「八」字眉，就會變成是一種很女性化的悲傷表情。

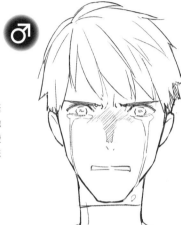

男性若是以皺得很用力的倒「八」字眉描繪眉間，就能夠呈現出一種蘊含有不甘願情緒的強烈悲傷神情。

淚眼汪汪的眼眸，要以重覆線條描繪出黑眼珠與瞳孔或是以扭曲的線條描繪出瞳孔進行呈現。

扭曲的眼眸，是一種因為眼淚跟內心動搖而正在晃動的表現。這時要將黑眼珠畫成多邊形並以一種有中斷的線條進行描繪。瞳孔則是畫成白色圓圈。

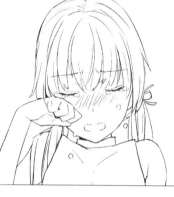

女性的眼淚，要以那種不斷滴落的淚水，呈現可愛感。以手拭淚的舉止動作有一種年輕稚嫩的印象，會很適合少女。

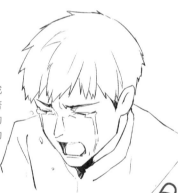

男性的眼淚若是描繪成沒有擦拭掉，任其沿著臉頰流落下來，就能夠呈現出一種強而有力的「男人痛哭」。

要是把眉毛方向反過來看看會變怎樣？

HINT

一般而言，男性會適合倒「八」字眉的哭臉，而女性會適合正「八」字眉的哭臉。只不過，有時按照角色個性跟情境的需要，反過來也是可以的。

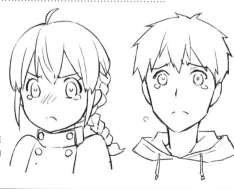

女性角色若哭起來是倒「八」字眉，生氣的感覺就會變得比難過還要強烈。會很適合那種氣呼呼生氣到哭的場面。

男性角色若哭起來是正「八」字眉，就會有一種很柔弱很年輕稚嫩的印象。適合可愛系的少年角色跟有點膽小的角色。

各種不同的悲傷表情

● 哭泣大叫

大叫時，是會伴隨著很強烈的情感的，因此若是站得很筆直、哭泣大叫，會稍微散發出一股不協調感。這時抬起臉或縮著脖子，這些脖子跟肩膀周圍的呈現也就很重要。

若是將眼睛描繪成一個很和緩的倒「八」字形，而眉毛描繪成一個正「八」字形，看起來就會是一張很用力哭泣大叫的臉。嘴巴輪廓則要稍微有點扭曲。

臉部朝上到眼睛幾乎都被遮住並透過很粗的淚水線，呈現出強烈的悲傷情緒。嘴巴要以扭曲的梯形抓出形體並削去靠前側的突角呈現出立體感。

● 絕望

受到一股讓人幾乎講不出話來的衝擊並一陣錯愕的表情。這個時候，男性也一樣是要以「八」字眉呈現。而且要在眼睛周圍加上陰影，增加一層更深的絕望感。

因為很錯愕，所以男女雙方嘴巴都會張開到一半。嘴巴會是一種將一個有彈力的長方形從上面壓扁後的形狀。

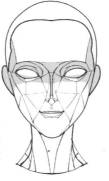

在這個表情下，女性眼淚也要以一道線進行描繪。這時要將淚水線畫得很細，呈現出很纖細的感覺並藉此與男性進行差別化。

若是從下面將光線打在臉上，眼睛周圍～頭部側面這一帶會有陰影形成。將這道陰影加上去強調出絕望感。

即使是倒「八」字眉，只要在眉間多加入一些皺紋，就不會顯得很柔弱。眼睛要張開得很大並將黑眼珠描繪得很小。

◉ 靜靜的悲傷

不落下淚水的悲傷表情。會有一種很寧靜很成熟的印象。
若特意將嘴巴尾端往上移，使角色微笑起來，那種難過感就會 UP。

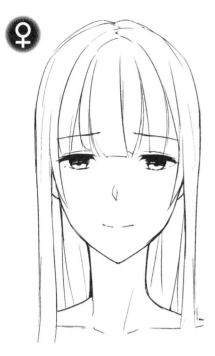

♀

這裡是男女共通

無論男女，眼睛上面幾乎都不會加上眼睫毛跟高光的描寫。上眼瞼要描繪成略具直線感，且眼瞼的陰影要落在黑眼珠上。

♂

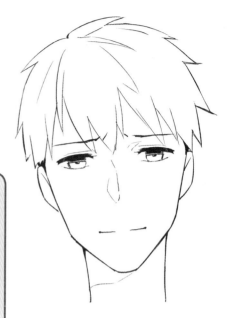

眉間不要有皺紋並描繪出一對很和緩的正「八」字眉。眼睛模樣要畫成有些目光朝下，而嘴巴模樣則要以一條有些許弧度的曲線進行描寫。

將眉毛畫成正「八」字形並在眉間描繪出細小的皺紋。眼睛模樣要畫成有些目光朝下，而閉合起來的嘴巴，尾端則要微微往上移。

◉ 將臉別開

忍住悲傷將臉別開，不讓對方看到自己流淚的模樣。刻意不露出眼睛模樣呈現出其悲傷之深。以手遮住臉這一類的演出也很具有效果。

♀

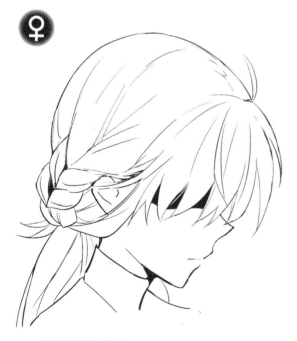

♂

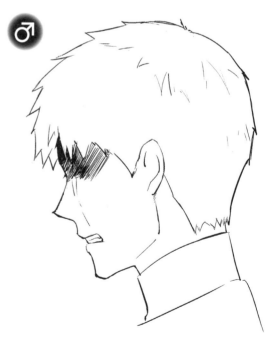

要描繪成略為有些低著頭並用頭髮來將表情遮住。嘴巴模樣若是不加上動作並靜靜地閉起來，反而悲傷程度看起來會很強烈。

頭髮很短的男性則要用陰影來遮住眼睛模樣。毫無表情也是可以，但若是稍微露出淚水線與緊咬的嘴巴，就能夠詮釋出不同於女性的風情。

◉ 搞笑

跟「鏘——！」這種狀聲詞最搭的，那種搞笑風格的傷心表情。建議可以將眼睛與嘴巴大大張開並讓角色有過度的反應。

若是將整個張開來的眼睛描繪得很真實，可愛度會下降，因此要以那種扭曲變形到很極端的圓圓白眼進行描繪。嘴巴也要採用那種張開到幾乎緊貼在下巴的扭曲變形呈現。

男性的搞笑臉跟女性相比之下，刻畫上會略多一些。眼睛模樣會張開到很過頭，而黑眼珠會變得很小。張開到很極端的嘴巴，若是將尾端微微往上移到像是在笑一樣，看起來就會是一張在震驚之下而僵掉的臉。

◉ 耍彆扭

一面很不甘地哭，一面耍彆扭的表情。因為稍微含帶著怒氣，所以無論男女的眉毛，都要以倒「八」字形進行呈現。

女性描繪時若是將下巴往上移，就會像是在啜泣，看起來很可愛。嘴巴要以扭曲的線條進行描繪，藉此將那種在強忍著不甘的感覺呈現出來。

男性若是描繪成縮回下巴、目光朝上，就會有一種比啜泣還要略為平靜一點的印象。要將嘴巴稍微傾斜成斜向的，呈現出牙關緊咬的感覺。

其他的表情

表情除了喜怒哀樂以外，還有其他各種不同的變化。在這裡，我們就來看看很難去區別描繪的「驚訝、害怕、慌張」，以及有各種類型「難為情」的描繪訣竅吧！

將驚訝、害怕、慌張區別描繪出來的訣竅

這3種表情無論哪一種都會睜大眼睛或是張開嘴巴，因此不管怎樣就是很容易會很像。現在我們就來掌握那些如何順利進行區別描繪的訣竅吧！

◉ 驚訝

因驚訝而睜開來的眼睛，訣竅就在於黑眼珠要描繪得極端很小。左右兩邊的黑眼珠若是大小不同，看上去就會顯得更加驚訝。而男性若是嘴巴張大到下巴好像快要脫臼了，就會很 OK。

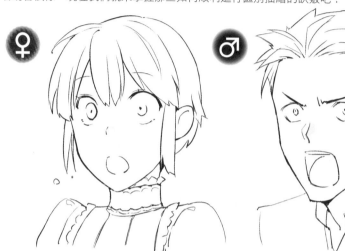

◉ 害怕

一雙很害怕的眼睛其區別描繪的訣竅就在於黑眼珠要保持在很大的情況下將高光消掉。接著在眼睛下面加上黑眼圈般的線條，同時牙齒微微緊咬，呈現出很害怕的感覺。而女性若是將黑眼珠整個塗滿，即使表情很害怕，看起來也會有點可愛。

◉ 慌張

黑眼珠若是小到很極端，看起來就會是驚訝的表情，因此黑眼珠要描繪成只是稍微小一點。而嘴巴若是描繪成一種扭曲的線條並加上汗水表現，看起來就會是一張很慌張的臉。

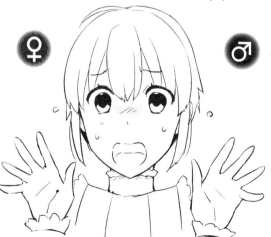

◉ 生氣又很難為情 ♀ ♂

因為不是真的在生氣，所以眉間的皺紋要少一點。眼睛則是要睜開成好像有點驚訝。女性嘴巴要描繪成一種緊咬下唇而形成的小山形狀，男性則是要描繪成輕輕咬住嘴巴兩端並讓嘴巴是稍微成斜向的。

♀ ♂

◉ 很困擾又很難為情

特徵在於眉毛會下垂成正「八」字形。嘴巴則是會像一個海鷗形狀那樣緩緩閉上。女性的眉間要抓得很寬，眉毛要以很柔和的弧線進行描寫。而男性若是面向著正面，就會跟很生氣又很難為情很像，因此只要將視線別開，就可以輕易地將兩者區別描繪出來。

◉ 很高興又很難為情

外眼角往下移，好似很幸福的難為情神情。無論男女，眉間都會微微皺起皺紋。女性嘴巴若是畫成很圓潤的蜆形並稍微露出前牙，就會很可愛。而男性若是將嘴巴尾端整個往上移，那即使表情是一張笑容，還是會散發出一股英姿。

♀ ♂

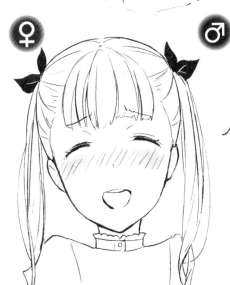
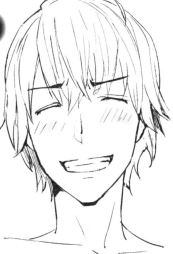

試著描繪一些無法看出真實心思的表情吧！

在這個章節裡，我們看了許許多多喜怒哀樂表達得很直接的表情。而想要將表情呈現拓展得更寬闊時，就試著描繪一些看不出真實心思，有一點恐怖的表情吧！若是將眼睛作為特徵之處，就能夠呈現出一些具有震撼力的表現。

眼睛下面有黑眼圈＋目光朝上

這是封閉內心，面帶懷疑的眼神目光。既有可能是抱持著不信任感，也有可能是在打著什麼主意。臉部的角度若是避開正前方並讓角色有一個遮住部分臉部的手部動作，就會很有效果。

如兩棲動物般的眼睛

瞳孔的橫向寬度有點長，就像青蛙這一類兩棲動物般的詭異眼睛。不管是在微笑，還是在生氣，都會有一種很怪異的恐怖感。

沒有光彩的一雙大眼眸

明明是一雙又圓又大的眼睛，卻沒有任何高光的全黑眼眸。乍看之下雖然很可愛，但總有一股虛無感，有一種似乎無法溝通的氣氛感覺。

在腦袋裡面養一隻小雞吧！

非常感謝您！
將本書拿在手中閱讀。

我認為有在練習繪畫的人裡面，有兩種類型的人。一種是「覺得畫畫很開心的人」。另一種是「雖然覺得畫畫不開心，但想要讓自己成為一個會畫畫的人」。

覺得畫畫很開心的人，能夠沉浸於樂趣裡，不斷重覆練習。另一方面覺得不開心的人，則是只有 3 分鐘熱度，很容易就放棄。明明就想要讓自己成為一個會畫畫的人，卻覺得練習好痛苦，連拿起筆都嫌麻煩……，很容易就陷入這種最糟狀況。

這一類的朋友，我認為不要想說「這次一定要持續練習！」而太過逼迫自己，可以先去尋找能夠讓自己心無旁鶩的態度以及節奏，再開始進行。比方說在腦袋裡面養一隻小雞之類的。

前些日子我聽到了一個話題，就是「若是一面想像自己在追逐小雞，一面去爬樓梯，會在轉眼間爬到十幾層樓」。一隻可以幫自己從「好累」、「好辛苦」這種思考中轉移注意力，並以一種很舒適的行走節奏來引領自己的小雞，作為一名畫家的小精靈，那是很優秀的。

隨著每個人的需求不同，小雞的形式應該也是各式各樣的才對。或是音樂、或是中意的椅子，相信會因為喜歡角色的模樣跟聲音，讓自己心情變得更好的人也大有人在！在這裡面，能夠享受「自己描繪的畫化為了實體」這件事其樂趣所在的小雞，則是最強的小雞。

在本書當中，是特別針對人物角色描繪方法當中的「臉部的區別描繪」進行解說。對於覺得練習畫畫很痛苦的朋友而言，從臉部開始描繪起也是一種方法。這是因為比起描繪全身，更能夠在短時間內獲得成就感並鄰近感受畫畫這件事的「樂趣」。

請您先參考本書，試著從描繪 1 個角色的臉部開始練習看看。就算文章是跳著看的，只挑自己喜歡的部分進行臨摹那也 OK。屆時如果能夠描繪出比以往還要更稍微接近自己心目中的臉部，您腦袋裡的小雞可能就會高興得叫個不停。

「這次沒有畫得很好」的日子就不要勉強自己，早點睡覺休息吧！而要是覺得「這次畫得還蠻不錯的嘛」，就請您稱讚一下幫助了您練習畫畫的小雞。只要您相信小雞，您的小雞肯定就會是一隻比任何人都還要優秀的小雞。

然後，在您覺得「畫畫好開心，好想多畫一些、要畫久一點」……的時候，世界第一的小雞應該就已經成為了您的伙伴才是。

作者介紹

YANAMi
自由插畫家。東洋美術學校插畫系漫畫插畫班、人體插畫講師。著作有『中年大叔各種類型描繪技法：臉部、身體篇』（北星圖書）；共同著作『和式服裝描繪法』『獸耳描繪法』（玄光社）；監修・插畫・解說『姿勢與構圖的法則』（廣濟堂出版）等等。
pixivID：413880

國家圖書館出版品預行編目 (CIP) 資料

男女臉部描繪攻略：按照角度・年齡・表情的人物角色素描 /
YANAMI著；林廷健譯. -- 新北市：北星圖書, 2019.01
　　面；　公分
　　ISBN 978-986-96920-8-3 (平裝)

1. 漫畫　2. 人物畫　3. 繪畫技法
947.41　　　　　　　　　　　　　　　107018679

男女臉部描繪攻略
按照角度・年齡・表情的人物角色素描

作　　者 / YANAMi
翻　　譯 / 林廷健
發 行 人 / 陳偉祥
出　　版 / 北星圖書事業股份有限公司
地　　址 / 234 新北市永和區中正路 458 號 B1
電　　話 / 886-2-29229000
傳　　真 / 886-2-29229041
網　　址 / www.nsbooks.com.tw
E－MAIL / nsbook@nsbooks.com.tw
劃撥帳戶 / 北星文化事業有限公司
劃撥帳號 / 50042987
製版印刷 / 森達製版有限公司
出 版 日 / 2019 年 01 月
I S B N / 978-986-96920-8-3
定　　價 / 380 元

如有缺頁或裝訂錯誤，請寄回更換。

男女の顔の描き分け 角度別・年齢別・表情別のキャラデッサン
© YANAMi/ HOBBY JAPAN

工作人員

編輯
●
川上聖子　[Hobby Japan]

封面設計・DTP
●
板倉宏昌　[Little Foot]

企劃
●
谷村康弘　[Hobby Japan]